Cilly Kugelmann, Eckhart Gillen, Hubertus Gaßner

Obsessionen
R. B. Kitaj
1932–2007

KERBER ART Jüdisches Museum Berlin

Inhaltsverzeichnis

Das Jüdische Museum Berlin
dankt den Leihgebern

Astrup Fearnley
Collection
Oslo, Norway

Pallant House Gallery
Chichester, UK

Tate

Kaare Berntsen
Oslo, Norway

Birmingham Museums
& Art Gallery

Charles E. Young Research
Library, UCLA. Library
Special Collections

Collection Albright-Knox
Art Gallery
Buffalo, New York

Collection of Halvor Astrup

Collection of the Israel
Museum
Jerusalem

Collection of Joseph Kitaj

Collection of R. B. Kitaj
Estate

Collection of Michael
Moritz & Harriet Heyman

Collection of David N.
Myers and Nomi M.
Stolzenberg

Collection Tel Aviv
Museum of Art

Fondation du Judaïsme
Français

FORART — Institute for Re-
search within International
Contemporary Art

Friedlander Family
Collection

Gemeentemuseum
Den Haag

Hamburger Kunsthalle

The Jewish Museum
New York

The Lem Kitaj Collection

Laing Art Gallery
Newcastle upon Tyne

Los Angeles County
Museum of Art

Marlborough Fine Art
London

Museo de Bellas
Artes de Bilbao

Museo Nacional Centro
de Arte Reina Sofía
Madrid

Museo Thyssen-Bornemisza
Madrid

Museum Boijmans
Van Beuningen
Rotterdam

The Museum
of Modern Art
New York

National Portrait Gallery
London

Royal College of Art
Collection

Sammlung Ludwig
Koblenz

Scottish National Gallery
of Modern Art
Edinburgh

Stedelijk Museum
Amsterdam

Stiftung Museum
Kunstpalast
Düsseldorf

UBS Art Collection

Walker Art Gallery
Liverpool

Leon Wieseltier

und jenen, die nicht genannt
werden möchten, dafür, dass
sie die Ausstellung möglich
gemacht haben.

Grußwort

Cilly Kugelmann
Hubertus Gaßner

R. B. Kitaj ist einer der interessantesten und bedeutendsten Künstler des 20. Jahrhunderts, der den unbequemen Platz zwischen allen Stühlen nicht nur in seinem Leben einnahm, sondern ihn auch für seine Kunst definierte. Mit einem unerschütterlichen Interesse versuchte er ein Leben lang, den Bedingungen des ‚Jüdischen' vor dem Hintergrund von Antisemitismus und Toleranz von Seiten der Mehrheitsgesellschaft nachzuforschen. Mit vergleichbarer Leidenschaft dachte er über das Konzept einer diasporischen Existenz nach, das sowohl seiner Lebensform als Künstler und Intellektueller einen Sinn geben als auch die Theorie und Praxis einer jüdischen Kunst begründen sollte. Sein Verhältnis zu Frauen, Erotik und Sexualität war emotional diffizil und von allerlei theoretischen Überzeichnungen charakterisiert, besonders im Hinblick auf seine Leidenschaft für Prostituierte und den Topos des Bordells als Metapher für die Komplexität des modernen Lebens in der grundsätzlich feindseligen Metropole. Tragische Todesfälle schließlich haben sein Leben überschattet und finden sich als Zeichen und Hinweise in seinem Werk. Seine erste Frau, Elsi Roessler, nahm sich 1969 das Leben, Sandra Fisher, seine zweite Frau, starb unerwartet und überraschend 1994, inmitten einer von Kitaj als Hetzkampagne empfundenen Flut negativer Kritiken an seiner Retrospektive in der Tate Gallery. Kitaj selbst wurde im Oktober 2007 in Los Angeles tot aufgefunden, einige Tage vor seinem 75. Geburtstag. Sein verzweifelter Rückzug aus der Öffentlichkeit in den letzten Jahren seines Lebens, der durch Krankheit und die Verzweiflung über den Tod seiner zweiten Frau Sandra motiviert war, haben ihn zu Unrecht in Vergessenheit geraten lassen. Dieser vielschichtigen Künstlerpersönlichkeit, deren Werke bis zum Anfang des 21. Jahrhunderts in Europa und den USA gefeiert und gesammelt wurden, widmet das Jüdische Museum Berlin eine erste Retrospektive nach vierzehn Jahren. Die Ausstellung, die das Jüdische Museum Berlin unter dem Titel *Obsessionen* eingerichtet hat, kann zum ersten Mal auf das umfangreiche persönliche Archiv und den Nachlass R. B. Kitajs zurückgreifen und somit unabhängig von des Künstlers Launen ein objektiveres Bild des Gesamtwerks vermitteln.

1
Eine fragmentierte Welt

Homage to Herman Melville, 1960

Öl auf Leinwand, 137 × 96 cm

„Das Herman-Melville-Bild gehört zu den ersten, die ich am College malte. Melville war ein Teil meiner Jugend gewesen und hatte mich in dem Entschluss befeuert, die Art School in New York zu verlassen und als Matrose zur See zu fahren, mich also als 17-Jähriger in ein heimatloses Leben zu werfen, als eine Art doppelter Diasporist."
• R. B. Kitaj, 1988

Erasmus Variations, 1958
Öl auf Leinwand, 105 × 84 cm

„Eines der ersten Bücher, die ich in Oxford las, war Huizingas *Erasmus* in der vorzüglichen Reihe zeitloser Kleinodien, die Bela Horowitz bei Phaidon herausgab neben seinen unvergleichlichen Kunstbüchern. Die Form, die mein Bild vorspiegeln sollte, war eine Manuskriptseite, an deren Rändern Erasmus Kritzeleien hinterlassen hat. Sie sahen aus wie die surrealistische automatische Kunst, die mir seit Jahren schwer im Magen lag."
• R. B. Kitaj 1994

The Murder of Rosa Luxemburg, 1960

Öl und Collage auf Leinwand, 153 × 152 cm

„Mein Bild von Rosa (…) war nicht so radikal wie sie selbst, aber radikal genug für einen Kunststudenten. Dem Katalog steht als Widmung eine schöne Zeile des jüdischen Philosophen Karl Popper voran: ‚Der offenen Gesellschaft'. Natürlich, Rosa war Kommunistin, das war ich allerdings nie. (…) Das jüdische Kulturleben mit all seinen Katastrophen, seinem Glanz, seiner Gelehrsamkeit, seinen Ausflüchten und Kühnheiten hat mich und meine Kunst geführt wie einen aufgeregten Zombie oder Golem, der in echten Ärger hineinstolpert, wie es meine Juden so oft tun."
• R. B. Kitaj, ca. 2003

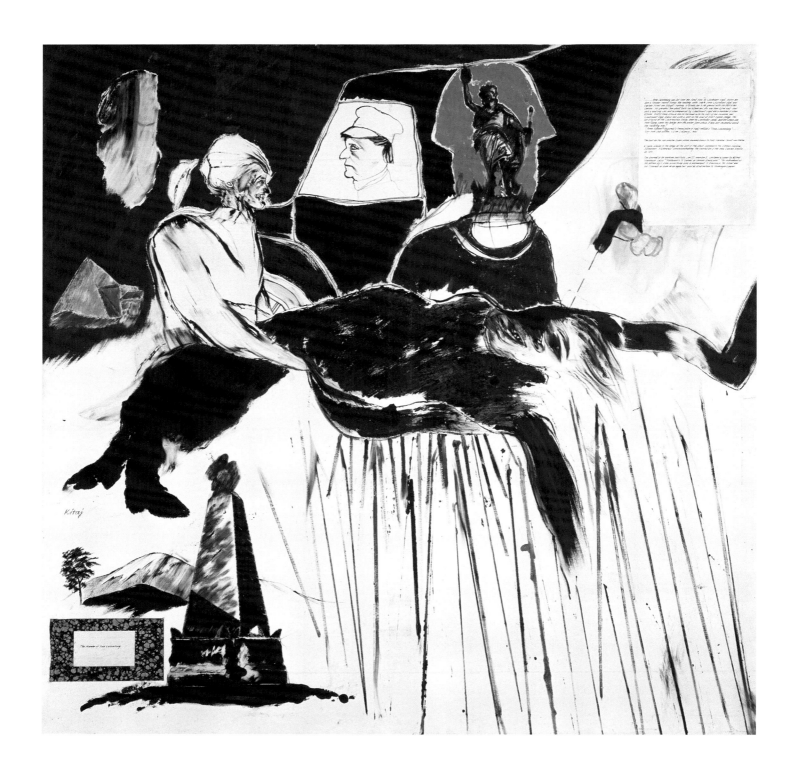

The Red Banquet, 1960

Öl auf Leinwand, 122 × 122 cm

„Im Februar 1854 gab Mr. Saunders, der amerikanische Konsul, ein Bankett für ein Dutzend der wichtigsten ausländischen Flüchtlinge in London. Unter den Gästen waren Alexander Herzen, Garibaldi, Mazzini, Orsini, Kossuth, Ledru-Rollin, Worcell und andere politische Anführer. Der amerikanische Botschafter und spätere Präsident, James Buchanan, vervollständigte die Runde. Herzen ist links zu sehen, in seiner Körpermitte das Bild von Bakunin (…). (Bakunin war nicht anwesend, sondern kam Ende 1861 in London an.) Dieses *Red Banquet* beschreibt E.H. Carr in seinem Buch *The Romantic Exiles,* Penguin 1949."
• R.B. Kitaj,1960

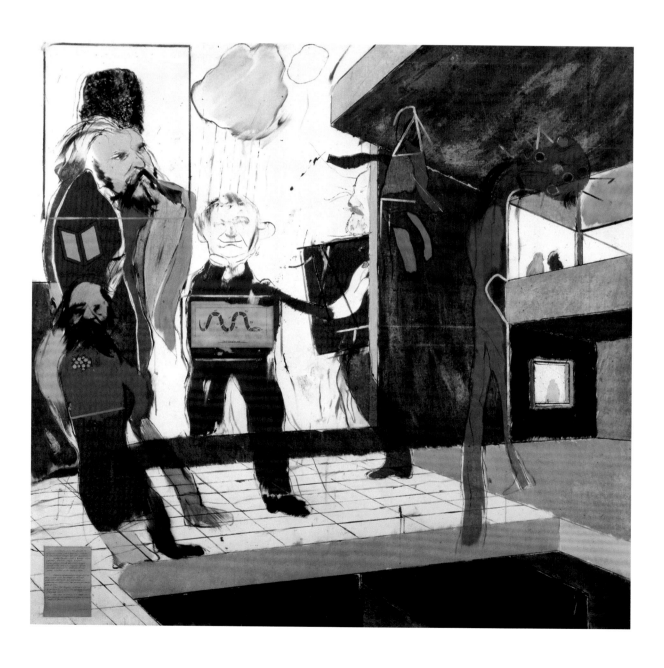

Portrait of Aby Warburg, 1958–1962

Öl auf Leinwand, 15 × 13 cm

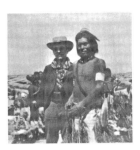

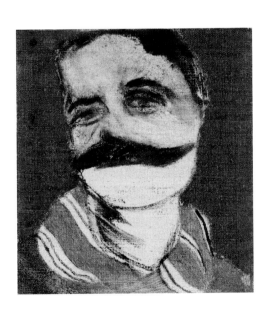

Warburg as Maenad, 1961 | 62

Öl und Collage auf Leinwand, 193 × 92 cm

„Warburg hat den Krieg von Anfang an vorhergesehen und mit zunehmender Beklemmung jedes schlechte Vorzeichen politischen, moralischen und intellektuellen Niedergangs beobachtet. Im Herbst 1910, als die Welt um ihn herum in Stücke zerfiel, brach er zusammen. Direkt vor und während des Krieges beschäftigte er sich mit einer historischen Zeitspanne, die voller Vorahnungen kommender Katastrophen war: Er machte eine Studie über Luthers und Melanchthons Haltung zu Astrologie und Omen in Bildern, die er in Prognosen, Kalendern und den Briefen des Reformators und Pamphleten fand." • Gertrud Bing 1957

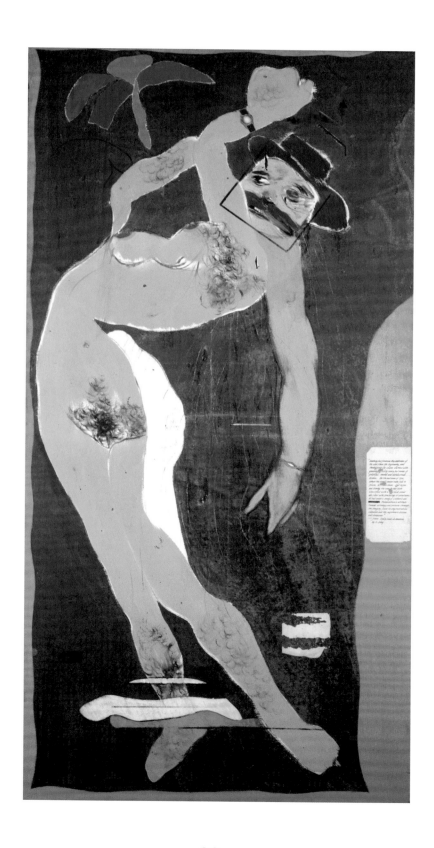

Reflections on Violence, 1962

Öl und Collage auf Leinwand, 153 × 153 cm

„Als ich in London ankam, begann ich, (…) dem Vortizismus und seinem Umfeld nachzuspüren, denn ich hatte Wyndham Lewis und seine antiliberalen Freunde gelesen. Schon sehr bald langweilten sie mich, aber aus dem Kreis stammte T. E. Hulmes Übersetzung von Georges Sorels *Über die Gewalt*, die der Auslöser für dieses Bild war. (…)

In seinem großartigen Essay über Sorel (…) nennt Isaiah Berlin ihn einen Außenseiter der Außenseiter, der nur Unabhängigkeit gelten ließ und immer noch empört. Klingt wie ein gefundenes Fressen für einen hungrigen jungen Künstler, für den solche Bücher waren wie Bäume für einen Landschaftsmaler."
• R. B. Kitaj, 1994

Specimen Musings of a Democrat, 1961

Collage, 102 × 128 cm

„Dieses Collagenbild ist angeregt von den verrückten Landkarten des [katalanischen Mystikers Ramon] Llull, die die Gelehrten früher als nutzlos und spekulativ verachteten, ganz ähnlich wie der Kabbalismus bis in unsere Zeit verachtet wurde. Llullismus und Kabbalismus (…) entstanden etwa zur selben Zeit in der katalanischen Provinz Girona, wo ich einige meiner sonnigsten Stunden verlebte, unter katalanischen Freunden – Anarchisten –, die mich, den Demokraten, mit surrealistischen Spinnereien und Briefwechseln anfütterten, die dann, schon vor langer Zeit, ihren Weg in dieses studentische Werk fanden." • R.B. Kitaj, 1994

02

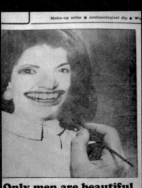

Only men are beautiful

03

I

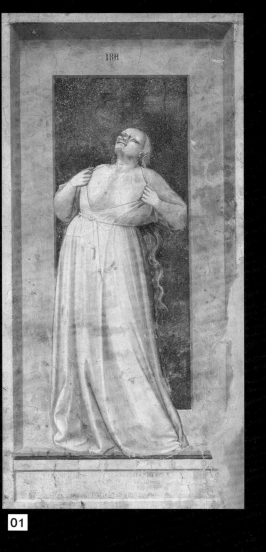

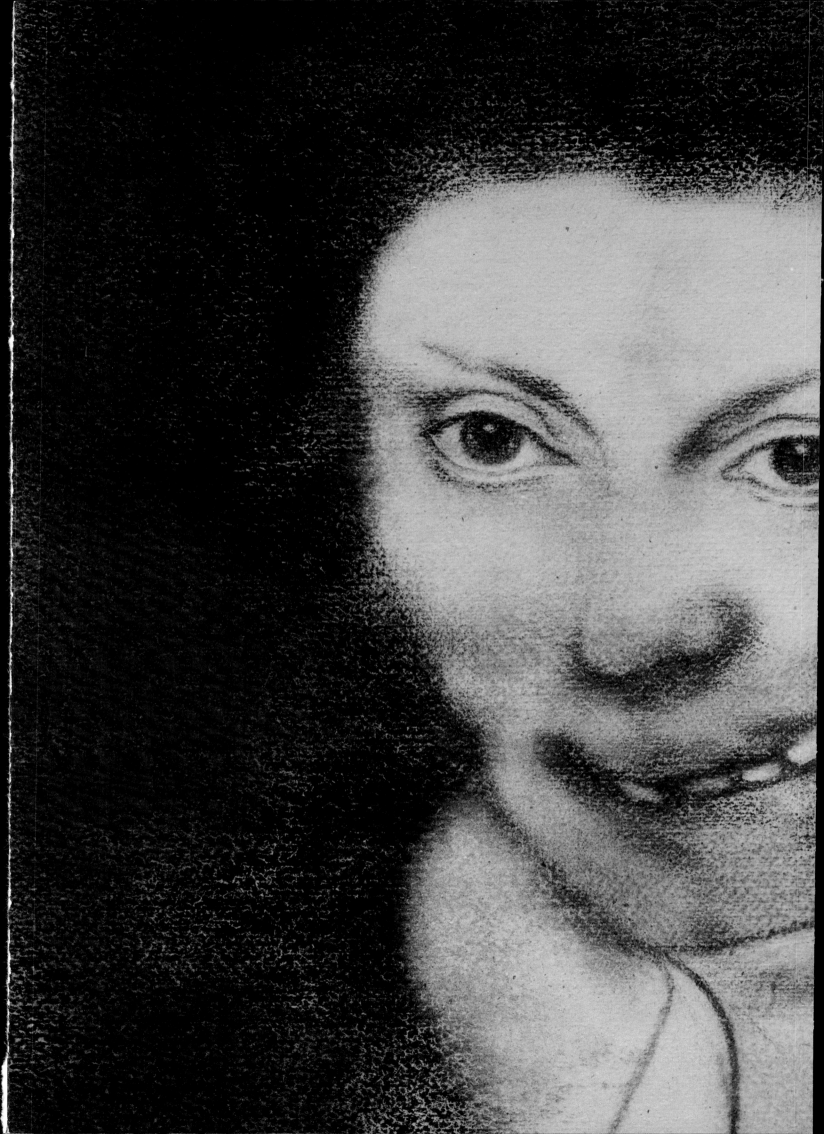

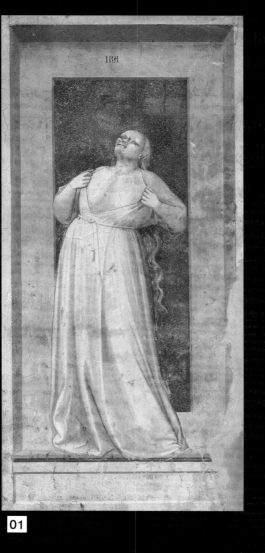

01

R. B. Kitaj
Erstes Manifest des Diasporismus
Arche

07

können als in seinem Volk. Es wurde vernichtet, als seine Emanzipation in Blüte stand. Größte Gefährdung und größte Freiheit (nämlich die emanzipierte Assimilation an die Moderne) scheinen Hand in Hand gegangen zu sein. Die jüdische (und meine) Malerei fällt geschichtlich mit der deutlich modernsten und verletzlichsten Phase des Diasporismus zusammen. Beckmann war kein Jude, aber er sah mit seiner freien Auffassung von Modernität voraus, wie eine diasporistische Malkunst Gefährdungen, Freiheiten und nahezu unerklärliche Paradoxien der Identität ineinander verschmelzen würde, auf die manche von uns in der eigenen Kunst beharren. Der Diasporismus steht dem Paradoxen näher als selbst der Surrealismus, weil die Paradoxien leben, während sie gemalt werden. Die Zwänge und Rätsel wie die kurzen Freiheiten der Diaspora erscheinen ebenso real, wie sie surreal sind.

99

Rubens : Portrait d'Isabelle Brandt (détail). Florence, galerie des Offices
...ge, le duc de Buckingham visi-
...rée atelier. Mais en 162...

04

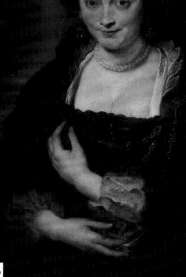

05

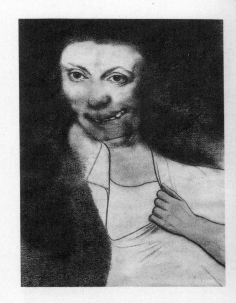

His New Freedom, 1978

Seine neue Freiheit

*Ein »Selbst« zu werden, ist immer der Drang aller noch we-
senlosen Seelen. Dieses »Selbst« suche ich im Leben – und
in meiner Malerei.*

Max Beckmann

*Diasporistische Maler sind häufig was man »emanzipiert«
nennt, und darin liegt einiges an erfreulichem Wider-
spruch. Der Diasporist bleibt unruhig, traut seiner neuen
Freiheit kaum, ist heimatlos, oft völlig fremd – es sei denn, er
fühlt sich gleich oder später irgendwo wirklich zu Hause –,
dann begreift er sich allerdings kaum mehr als Diasporist
(bis zum nächsten Knall). Währenddessen spürt der Diaspo-
rist den schattenhaften Mythen einer nervösen Geschichte
nach und nimmt sie für sich in Anspruch bis in die unwegsa-
men Sümpfe vieldeutiger Malerei. Der einzige Ort, der
eine gewisse Zuflucht vor der unwirtlichen Welt zu sein
scheint, ist der Raum, in dem der Diasporist seine Bilder er-
arbeitet. Sie kreisen um die diasporistische Welt außerhalb
seiner Klause und werden von ihr, dem Grauen, das aus Bü-
chern und den Tagträumen, die von innen aufsteigen, be-
stimmt. Aber alle guten Maler müssen in ihrem Raum blei-
ben. Nietzsche definiert sehr schön, wie ich meine, Kunst
als das Verlangen nach einem Anders-Sein und den Wunsch
eines Anderswo-Seins. Maler sind eine Herde anders-sein-
wollender Einzelgänger, Diasporisten auch (dazu sind sie
noch »anderswo«). Der europäische Jude hätte, vor allem
auf dem Weg zu seiner Ermordung, kaum einsamer sein*

His Hour, Ausschnitt, 1975

06

Isaac Babel Riding with Budyonny, 1962
Öl auf Leinwand, 183 × 152 cm

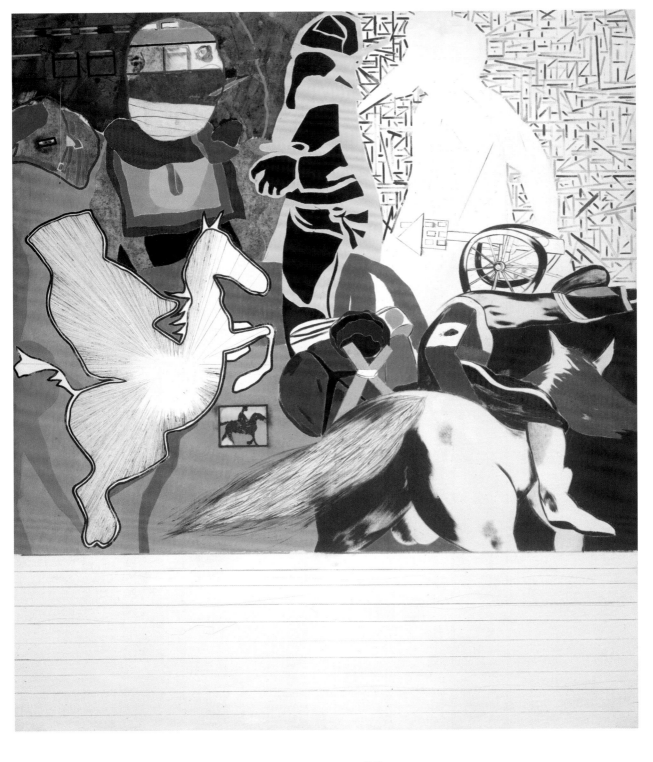

Books and Ex-Patriot, 1960
Öl auf Holz, 74 × 22 cm

Priest, Deckchair and Distraught Woman, 1961
Öl auf Leinwand, 127 × 102 cm

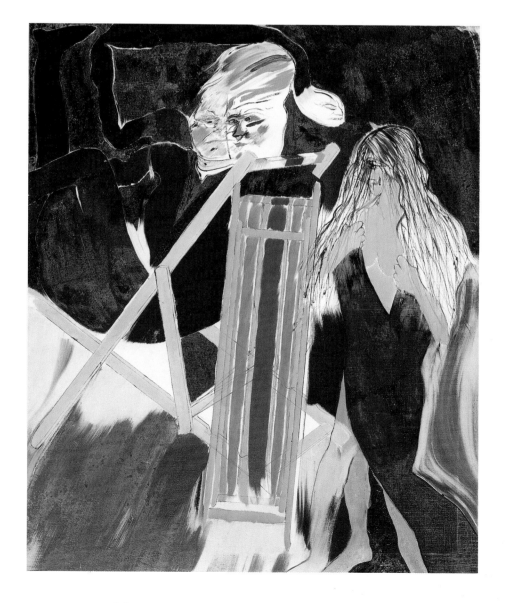

Republic of the Southern Cross, 1965

Collage auf Holz, 126 × 64 cm

Siehe Siebdruck, Seite 39

34

Boys and Girls!, 1964
Siebdruck, 61 × 43 cm

„Verbunden mit dem 2. Satz der
2. Sinfonie [Gustav Mahlers];
unten rechts Werner Krauß in
der Hauptrolle im antisemi-
tischen Film *Jud Süß*.

Das Foto in der Mitte stammt aus
einer deutschen Nudistenzeit-
schrift aus den Nachkriegsjahren."
• R. B. Kitaj, 1965

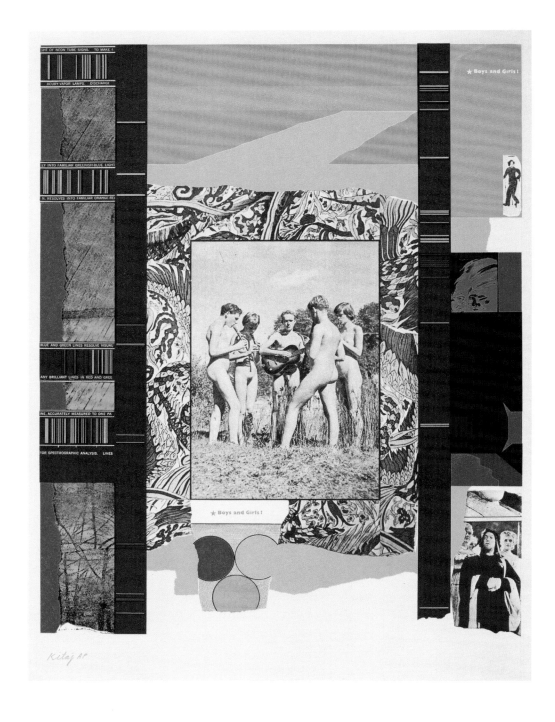

Collage, 1965
Mixed Media und Collage, 51 × 43 cm

Good God, Where is the King?, 1964
Collage, 85 × 59 cm

Mahler becomes Politics, 1964–1967
Siebdruckserie, verschiedene Größen

What is a Comparison?
Siebdruck, 79 × 56 cm

„Jonathan Williams hat 41 Gedichte als Antwort auf Mahlers Sinfonien geschrieben, und ich habe begonnen (Herbst 1964), eine Reihe von Drucken zu machen, bei denen ich die Musik, die Gedichte, die Mahler-Literatur und -Zeit und noch eine Menge anderes als Gerüst verwende, um daran vieles aufzuhängen, was sich nicht ohne Weiteres mit Mahler verbinden lässt. In dem Zusammenhang lohnt es sich, Mahlers eigene, zeit seines Lebens uneindeutige Haltung zum ‚ärgerlichen Problem der Programm-Musik' zu beachten, und er erinnert uns daran, dass ‚der Schaffensdrang nach einem musikalischen Organismus gewiss einem Erlebnis seines Autors entspringt (…)'." • R.B. Kitaj, 1965

Republic of the Southern Cross

Siebdruck, 78 × 57 cm

Siehe Collage, Seite 34

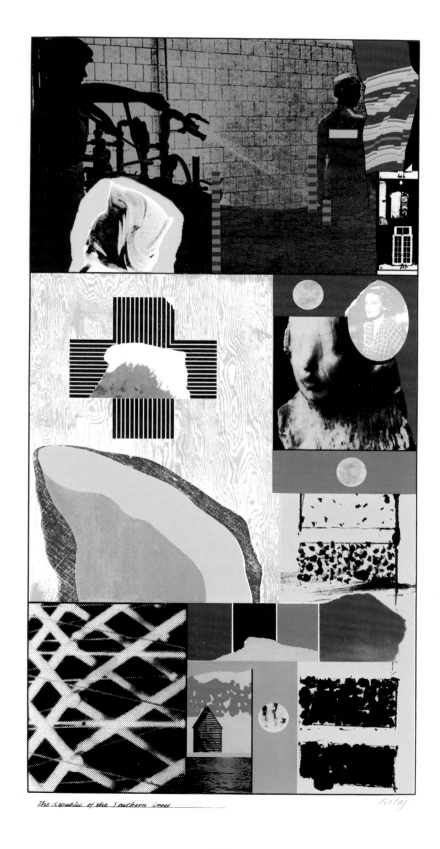

The Gay Science

Siebdruck, 77 × 58 cm

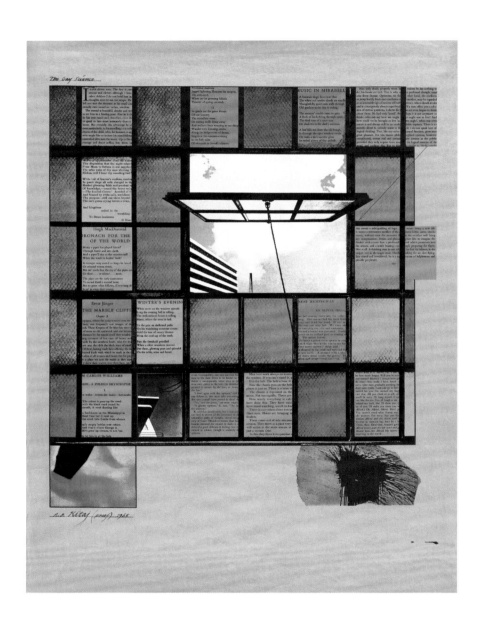

Hellebore for Georg Trakl
Siebdruck, 79 × 57 cm

His Every Poor, Defeated, Loser's Hopeless Move,
Loser, Burried (Ed Dorn)
Siebdruck, 77 × 50 cm

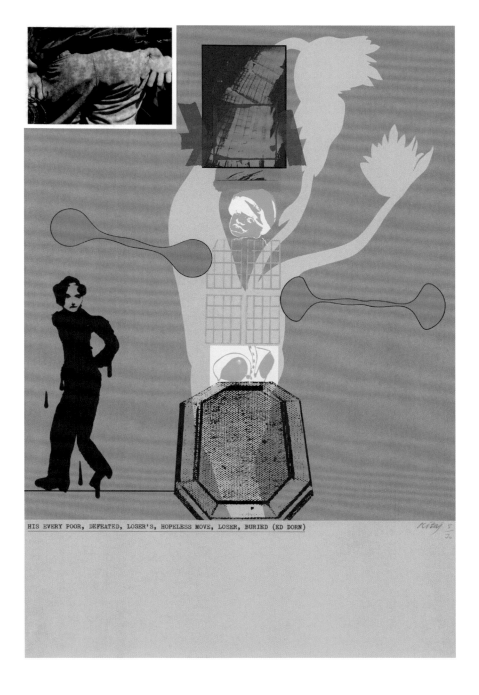

Go and Get Killed Comrade.
We Need A Byron in the Movement
Siebdruck, 81 × 55 cm

The Cultural Value of Fear, Distrust,
And Hypochondria
Siebdruck, 52 × 78 cm

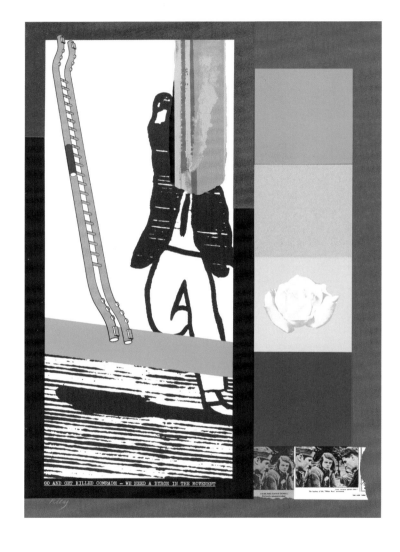

Let us Call it Arden & live in it
Siebdruck, 88 × 58 cm

43

45

IN HIS FORTHCOMING BOOK ON RELATIVE DEPRIVATION
(LONELINESS)

Glue-Words
Siebdruck, 84 × 58 cm

for fear
Siebdruck, 51 × 84 cm

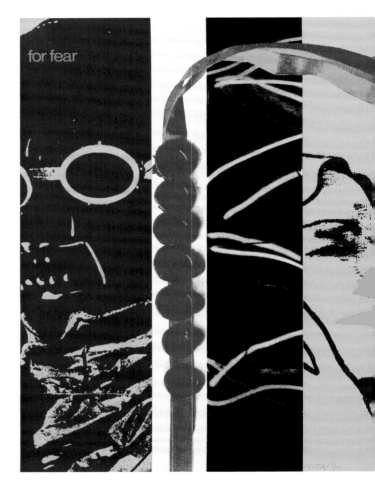

Nerves, Massage, Defeat, Heart
Siebdruck, 84 × 57 cm

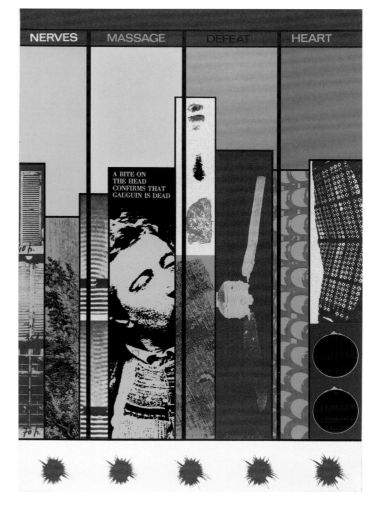

The Flood of Laymen

Siebdruck, 83 × 56 cm

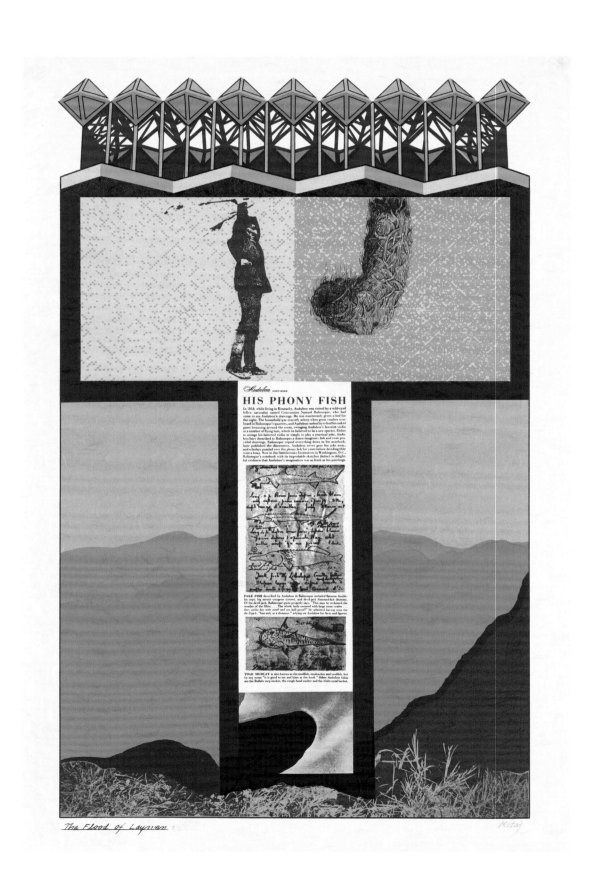

2

Katalonien – Schlüssel-
erlebnis des Diasporischen

Where the Railroad Leaves the Sea, 1964

Öl auf Leinwand, 122 × 152 cm

„*Where the Railroad Leaves the Sea* und *Kennst du das Land* waren zutiefst sentimentale, gute, ehrliche Seufzer aus Liebe zu Spanien, meine Hommage an Katalonien, an mein eigenes unzeitgemäßes Katalonien, das mich mit dazu inspirierte, ein seltsamer Jude zu werden, vielleicht der erste Jude, der sich wünschte, eine neue jüdische Kunst zu entfesseln."
• R. B. Kitaj, ca. 2003

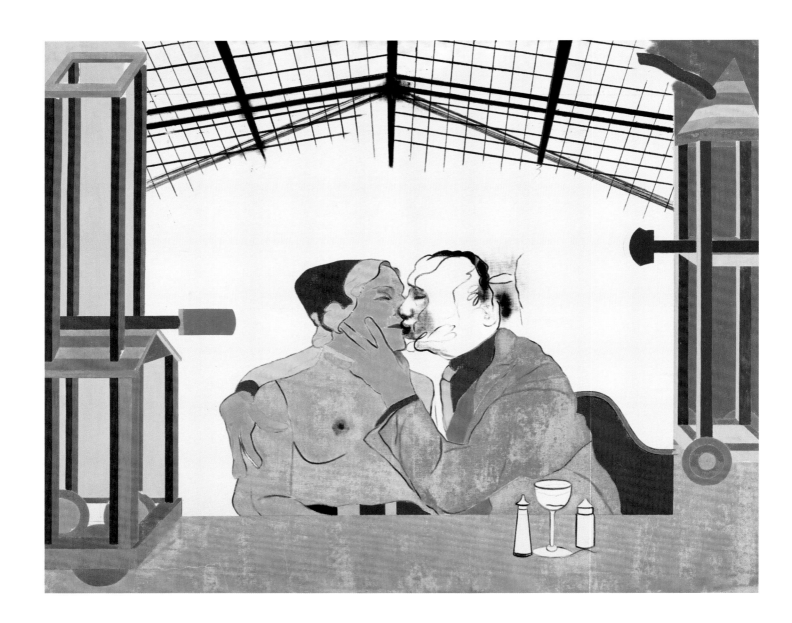

La Pasionaria, 1969

Öl auf Leinwand, 39 × 40 cm

José Vicente (unfinished study for The Singers), 1972–1974

Öl und Kohle auf Leinwand, 122 × 61 cm

„Er wurde mir zu einem Heiligen, für mein ganzes Leben. Er wurde für mich zu Sant Feliu, Katalonien, Spanien. (…) Er ist immer schmal und adlernasig gewesen und schnurrbärtig und sozialistisch und schnell und geistreich und vielleicht vor allem katalanisch – die Hälfte seines Lebens im Angesicht Francos und die zweite Hälfte in der Fülle seiner Nation, Rasse, Person. Das, was er ,unseren Krieg' nannte, war ihm in Fleisch und Blut übergegangen. Ich glaube, Josep und sein Katalonien waren frühe Leuchtfeuer für das schläfrige Jüdische in mir, das zu einem Sturzbach werden sollte."
• R. B. Kitaj, ca. 2003

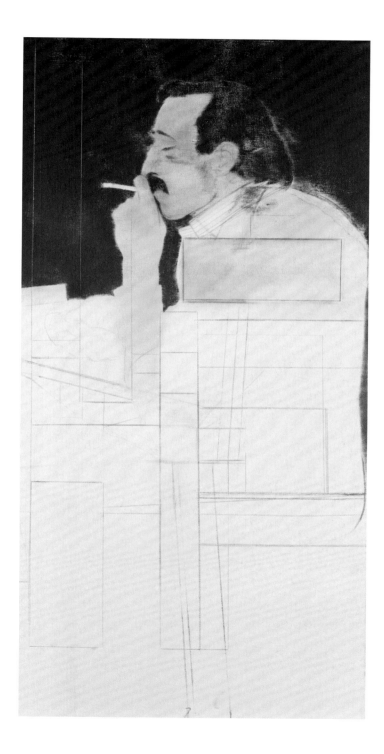

Junta, 1962

Öl und Collage auf Leinwand, 91 × 213 cm

„Enthält von links nach rechts:
Was du innig liebst, ist beständig,
Der Rest ist Schlacke.
Geboren im Despotischen.
Dan Chatterton zu Hause.
Alte und neue Tische
(Doppelgänger) und Seine
blumengeschmückte Bombe.
Teratologie." • R. B. Kitaj, 1964

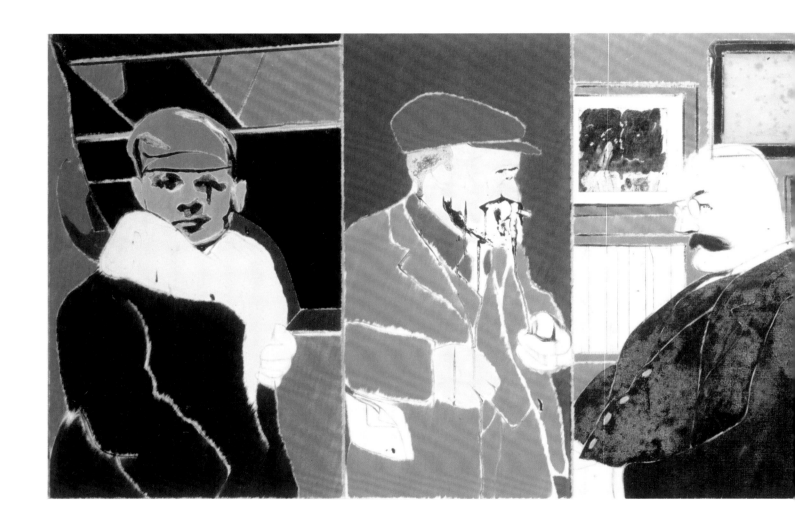

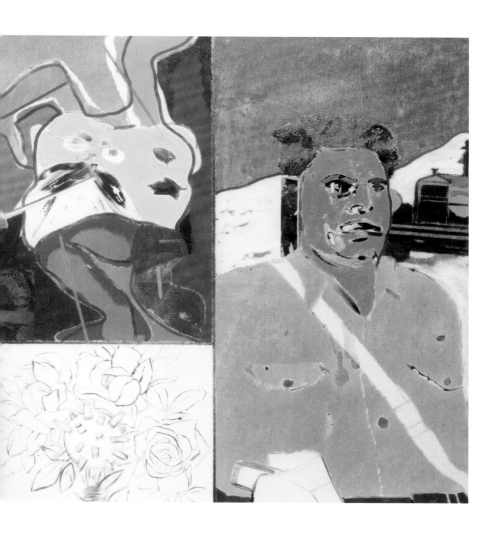

Kennst Du das Land?, 1962

Öl und Collage auf Leinwand, 122 × 122 cm

„Goethe meinte mit seinen berühmten Versen natürlich Italien, aber in meinem Bild geht es um Spanien (…). Was ich noch mehr liebte als Katalonien selbst, war meine Freundschaft mit Josep (…), und in diesem Gemälde, begonnen in seinem Haus hoch über dem Meer, geht es eigentlich um das, was er ‚unseren Krieg' nannte, den Krieg, der sein Spanien zerrissen und sich in die Seelen so vieler Menschen, die ich gekannt habe, eingebrannt hat. (…) Ich habe dieses Bild über viele Jahre aufbewahrt. Es schaukelt auf meinem Dachboden (…) und erinnert mich daran, dass der Faschismus am Ende nicht tot ist (als bedürfte es da einer Erinnerung)." • R. B. Kitaj, 1994

3
Kitaj – Kommentator seiner Zeit

The Baby Tramp, 1963 | 64
Öl und Collage auf Leinwand, 183 × 61 cm

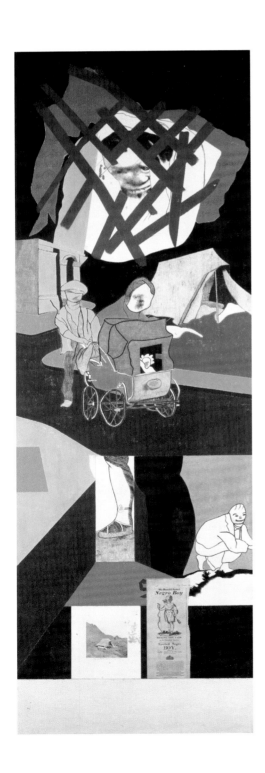

The Ohio Gang, 1964

Öl und Graphit auf Leinwand, 183 × 183 cm

„*The Ohio Gang* ist ein ‚automatisches' Gemälde, frei assoziiert wie eine surreale Abbildungsabstraktion, aber jetzt, an die 25 Jahre später, würde ich gerne eine Art Traum-‚Bedeutung' darin sehen. Und sei es nur für mich selbst – wie ich mich da in halbbewusste Phantasien versenke, angesichts der Existenz des Gemäldes, durch das sich, wie durch einen Traum eine Spur der Organisiertheit zieht (…)."
• R. B. Kitaj, 1988|89

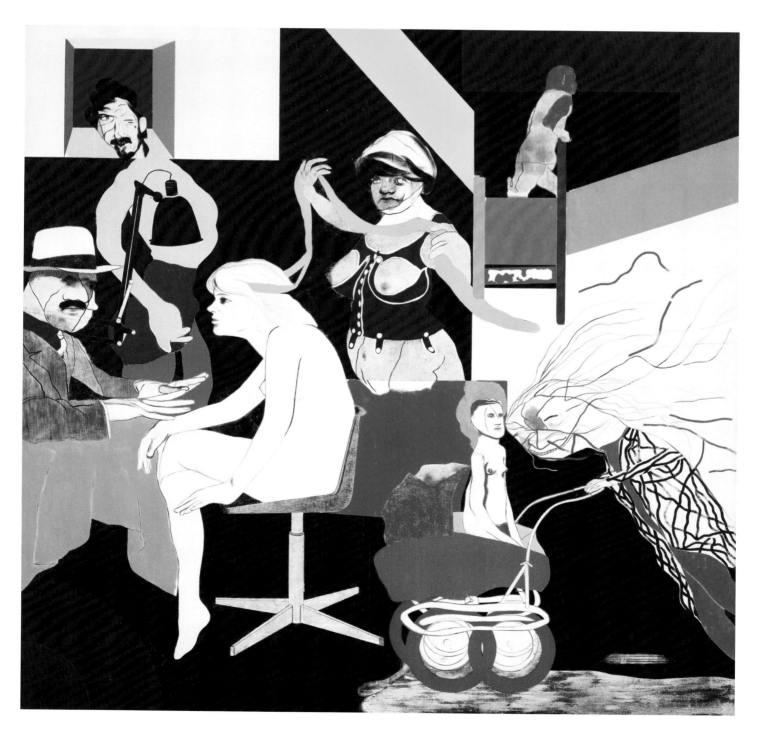

Walter Lippmann, 1966

Öl auf Leinwand, 183 × 213 cm

„Jeden Tag, schon seit meiner High-School-Zeit, lese ich politische Analysen verschiedener Couleur. (…) Walter Lippmann, rechts im Bild, ist der Voyeur und Erklärer komplexer Ereignisse, der er in meiner Jugend war. Ich nahm mir die Freiheit, diese ernsten Vorgänge im Stil der Liebesgeschichte, der Intrige, des Agententhrillers und des Alpenidylls auszuschmücken, wie es seinerzeit die Filme taten, oft von Flüchtlingen gemacht, die selbst ernsten Ereignissen entkommen waren." • R. B. Kitaj, 1994

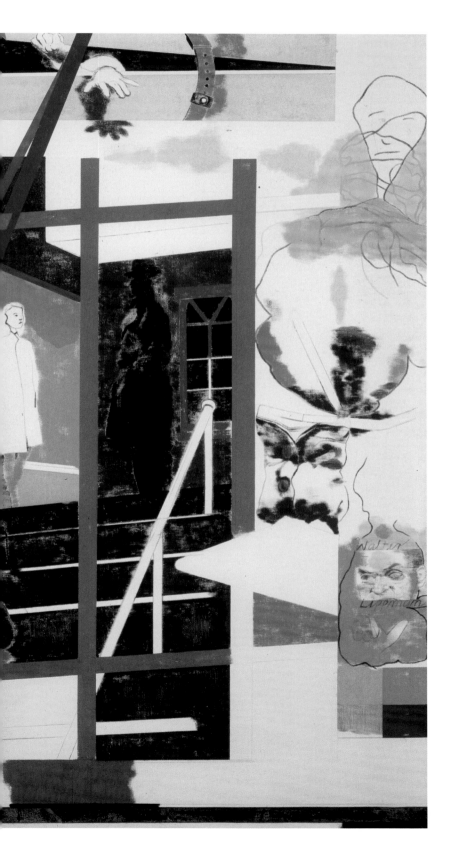

Synchromy with F. B. – General of Hot Desire, 1968│69

Öl auf Leinwand, Diptychon, beide 152 × 91 cm

„Zu Francis Bacon (und oft seinem todgeweihten Geliebten George Dyer) waren es von meiner Wohnung aus nur ein paar Schritte (…). Ich sah Bacon ab und zu in unserer Galerie und machte ein Foto von ihm in seinem Atelier, vielleicht das beste Foto, das ich je geschossen habe, und ich bin kein Fotograf. Ich machte auch eine Skizze von ihm, in Caput mortuum. Unser Verhältnis war recht herzlich, und der Great Immoralist war sogar noch Unmoralischer als ich."
• R. B. Kitaj, ca. 2003

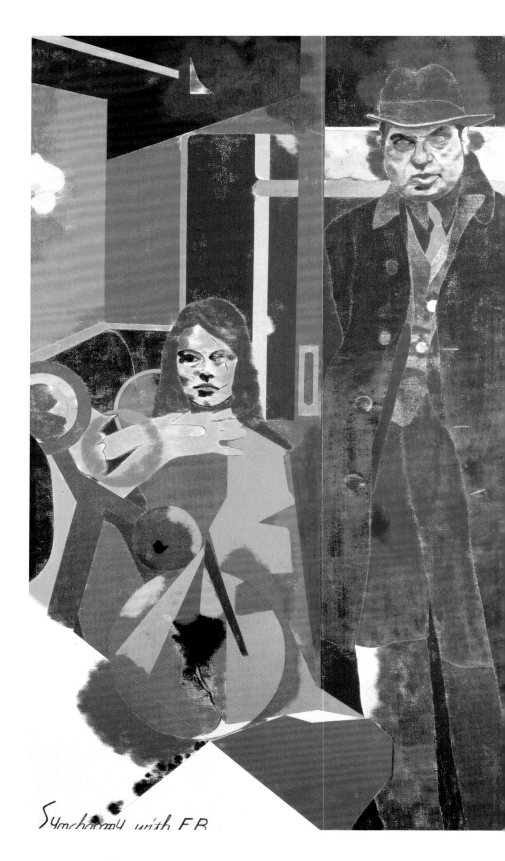

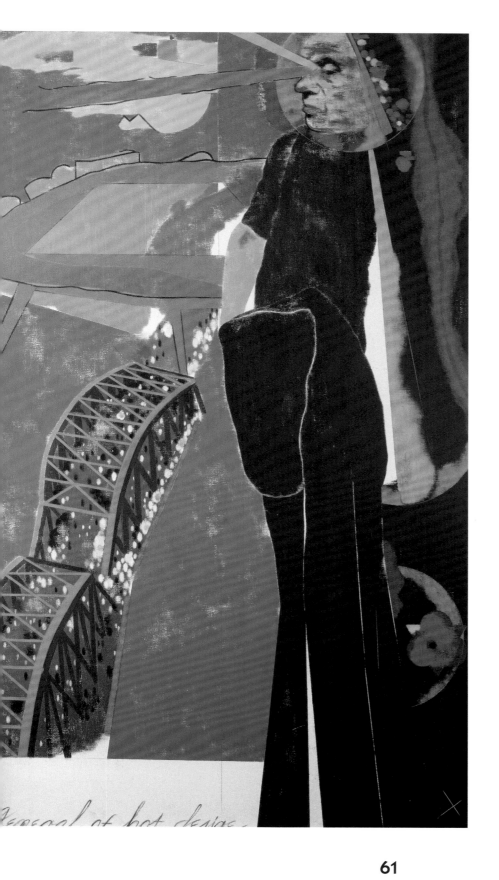

Dismantling the Red Tent, 1963 | 64

Öl und Collage auf Leinwand, 122 × 122 cm

„Kennedy war gerade ermordet worden, und mit *The Red Tent* wollte ich die überraschende Langlebigkeit einer amerikanischen Demokratie nachzeichnen, die ziemlich gut funktioniert und einer recht seltenen Art angehört: Regieren durch Übereinstimmung. Das rote Zelt war eine Signalstation von Polarforschern inmitten der Eiswüste. Da konnten die Menschen ein bisschen Hoffnung schöpfen, und ich entwarf ein hübsches Rotes Zelt zum Nachhausekommen.“
• R. B. Kitaj, 1994

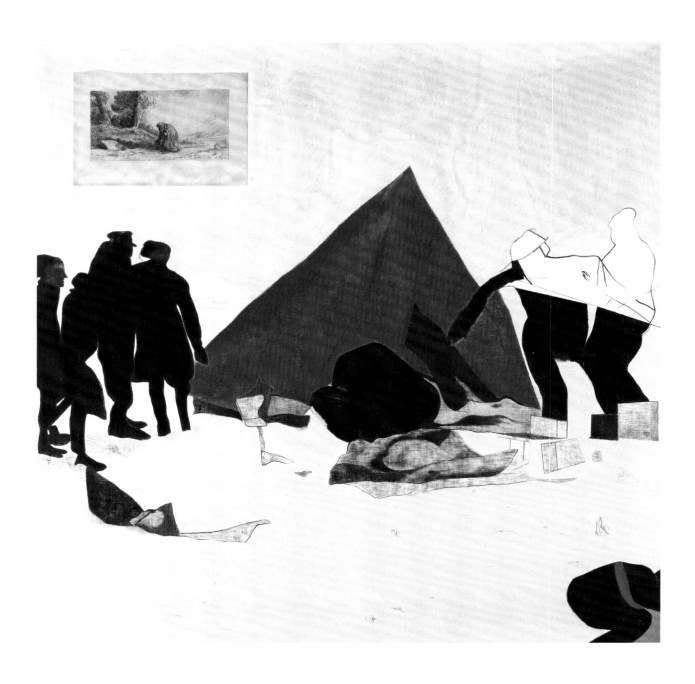

Juan de la Cruz, 1967

Öl auf Leinwand, 183 × 152 cm

„Dies ist das einzige Bild, das ich (teilweise) über Vietnam gemalt habe (…). Ich verbrachte meine Sommer in Francos Spanien und begann, mich sehr für Juan zu interessieren, der einen Großteil seiner neunundvierzig Lebensjahre in den Fängen der Inquisition verbrachte. Er kam aus der Unterschicht, wie mein Sergeant Cross, zerrissen zwischen seiner Berufung und der Tradition auf der einen und den Reformen der Teresa von Ávila auf der anderen Seite, wie es der amerikanische schwarze Soldat in Vietnam gewesen sein muss."
• R. B. Kitaj, 1994

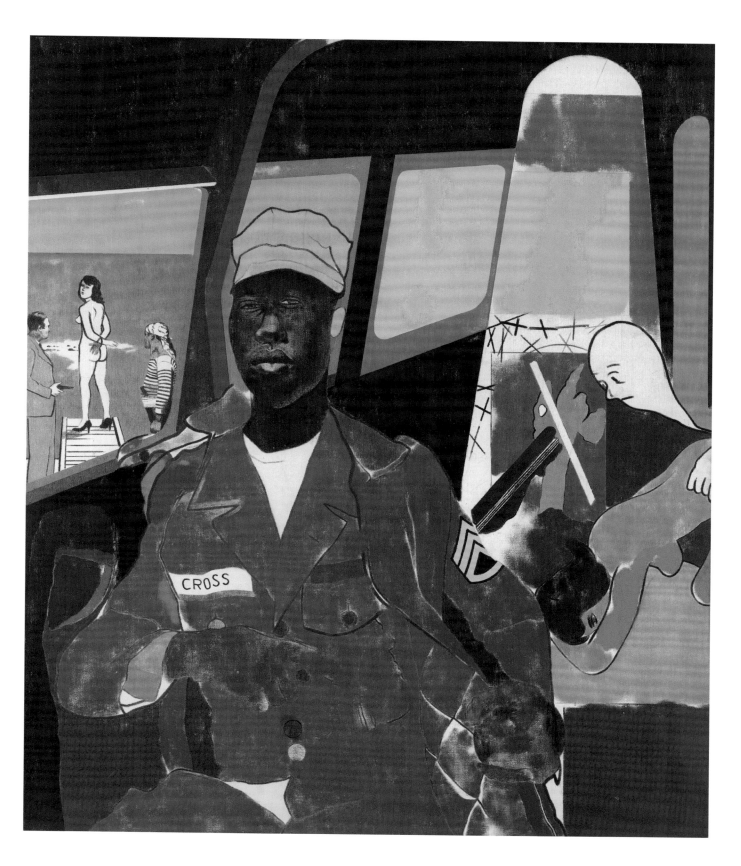

63

London by Night: Part I, 1964
Öl auf Leinwand, 145 × 185 cm

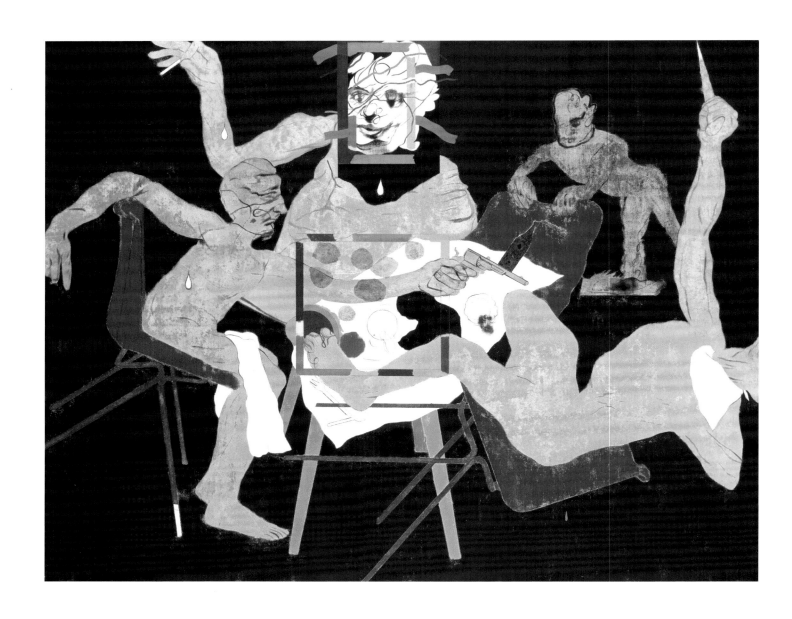

4
Freunde

If Not, Not, 1975 — 76

Zwei Hauptstränge kommen in dem Bild zusammen. Der eine ist eine gewisse Anhänglichkeit an Eliots *Waste Land* und dessen (weitgehend nicht erklärte) *Familie lockerer Versammlung.* Eliot verwendete seinerseits Conrads *Herz der Finsternis,* und die sterbenden Figuren unter den Bäumen rechts auf meiner Leinwand nutzen Conrads am Flussufer verstreute Körper auf ähnliche Weise.

Eliot sagte über sein Gedicht: „Für mich war es bloß die Abfuhr eines persönlichen, ganz und gar unbedeutenden Widerwillens gegen das Leben; es ist nur ein Stück rhythmischer Nörgelei." Genauso auch mein Bild (…) aber der Widerwille hat hier mit dem zu tun, was Winston Churchill „das größte und abscheulichste Verbrechen der gesamten Weltgeschichte" genannt hat (…) mit der Ermordung der europäischen Juden. Das ist das zweite Hauptthema, überschattet vom Torhaus von Auschwitz. Das Motiv fällt zusammen mit der Sicht auf das Wüste Land als einen Vorraum zur Hölle.

Es gibt in dem Gedicht (umstrittene) Passagen, in denen Ertrinken „Tod durch Wasser" mit dem Tod eines dem Dichter Nahestehenden oder mit dem Tod eines Juden in Verbindung gebracht wird (…) wie ein Großteil des Gedichts sind auch diese Passagen voller Anspielungen.

Der Mann im Bett mit einem Kind ist ein Selbstporträtdetail in dem abfallartigen Mittelteil, in dem auch verstreute Bruchstücke (wie die kaputte Matisse-Büste) aufgesaugt werden wie aus einem Meer aus Schlamm. Zu diesem Gefühl verstreuter und herrenloser Dinge inspirierte mich ein Bassano-Gemälde, von dem ich ein Detail hatte, auf dem ein Feld nach einer Schlacht zu sehen war. Liebe überlebt zerstörtes Leben „inmitten der Krater", wie jemand über das Gedicht sagte.

Das Bild insgesamt war beeinflusst von meinem ersten Blick auf Giogiones *Tempesta* auf einem Venedigbesuch, woran der kleine Teich im Herzen meiner Leinwand erinnert. Allerdings ruht das Wasser, das oft neues Leben symbolisiert, hier im Schatten des Grauens (…) Eliots Umgang mit Wasser nicht unähnlich. Meine Tagebucheinträge zu diesem Gemälde berichten von einer Zugfahrt, die jemand von Budapest nach Auschwitz unternahm, um ein Gespür dafür zu bekommen, was die Todgeweihten durch die Schlitze ihrer Viehwaggons („schöne, einfach schöne Landschaft") gesehen hatten (…) Ich weiß nicht, wer das sagte. In der Zwischenzeit las ich, dass Buchenwald auf jenem Hügel erbaut wurde, wo Goethe oft mit Eckermann spazierte."

02

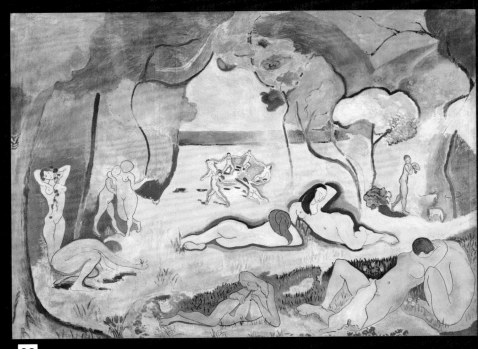

03

If Not, Not, 1975 | 76
Öl auf Leinwand, 152 × 152 cm

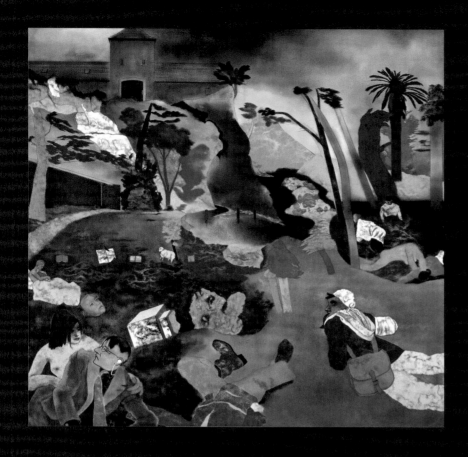

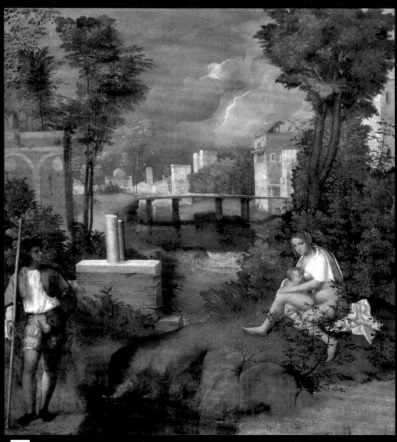

01

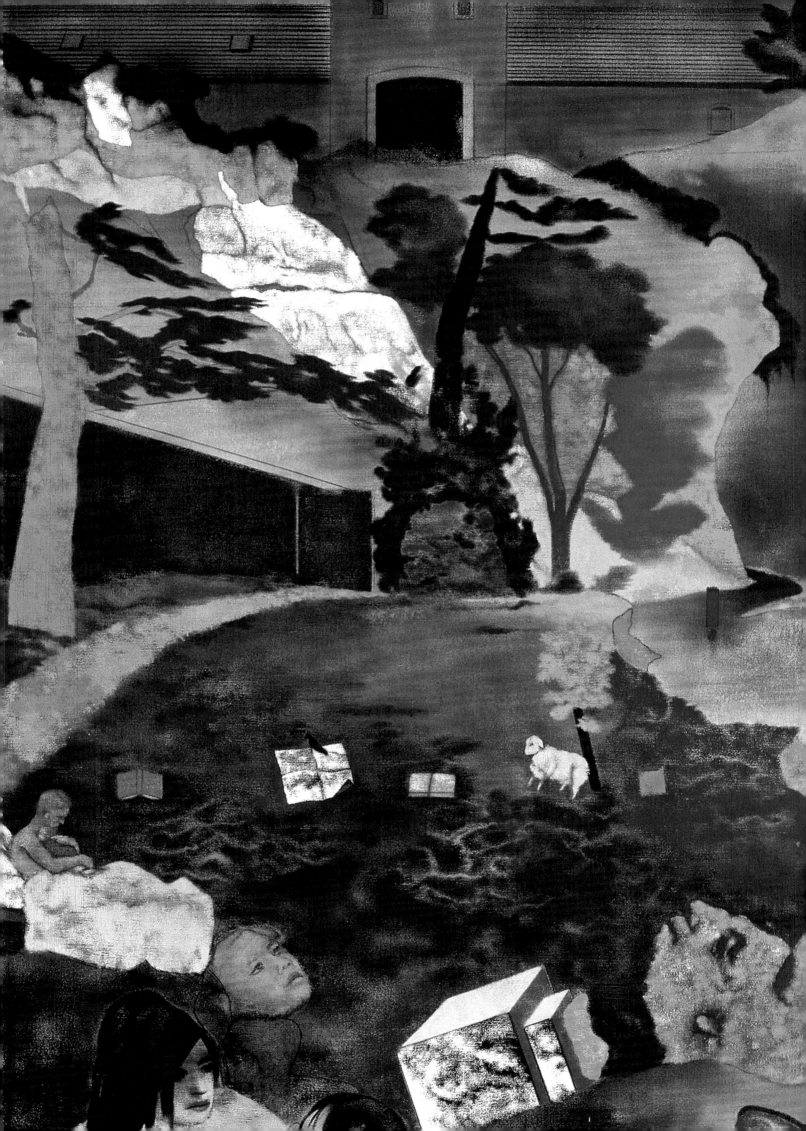

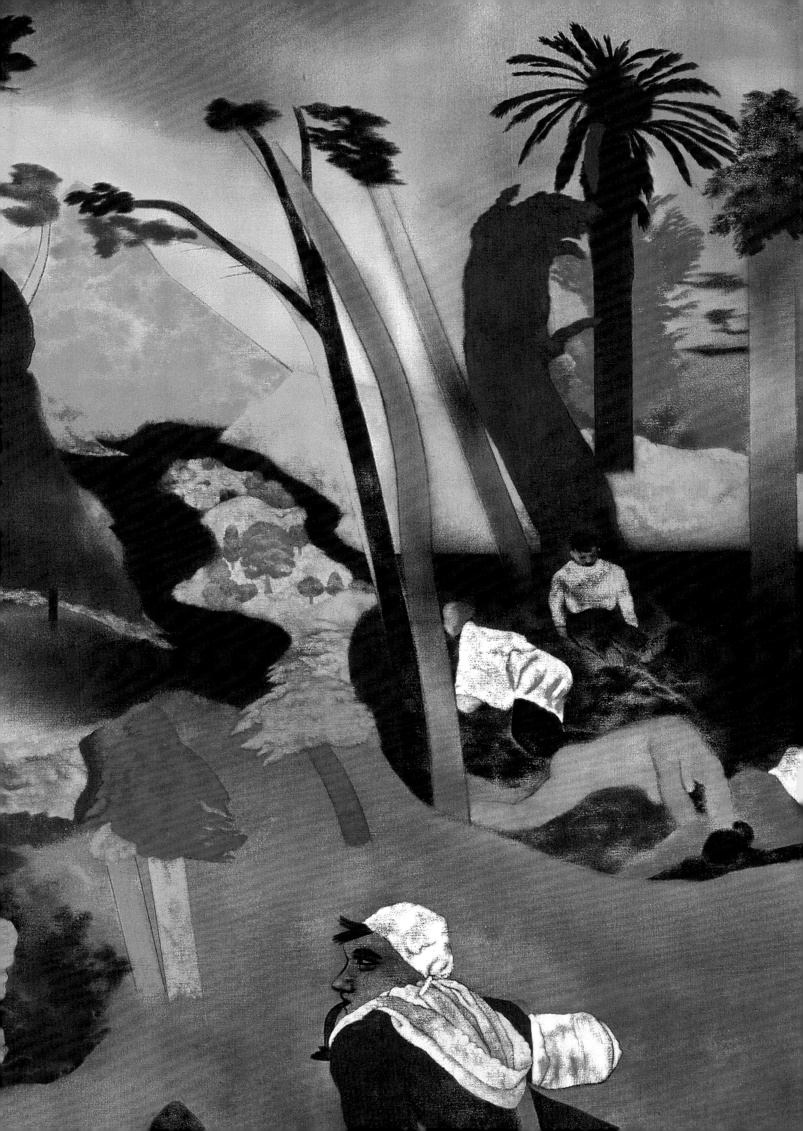

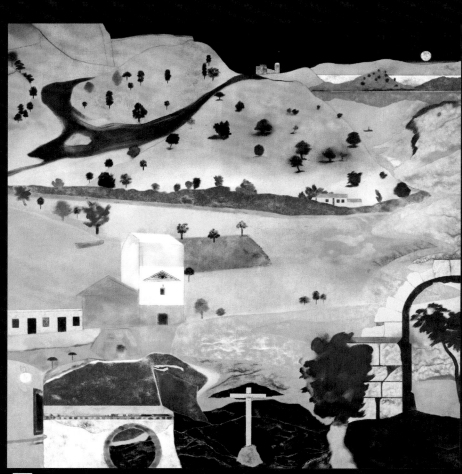

07

01 Giorgione, *Das Gewitter,* ca. 1507/08, Öl auf Leinwand, Gallerie dell'Accademia, Venedig.

02 R. B. Kitaj, „If Not, Not, 1975/76", in: Richard Morphet (Hg.), *R. B. Kitaj. A Retrospective,* Ausst. Kat., London, Tate Gallery, London 1994, S. 120.

03 Henri Matisse, *Le bonheur de vivre* (Lebensfreude), 1905/06, Öl auf Leinwand, Barnes Foundation, Merion, Pennsylvania.

04 Torhaus des Konzentrationslagers Auschwitz-Birkenau.

05 R. B. Kitaj, handschriftliche Notiz auf liniertem gelbem Block, in: *Kitaj papers,* UCLA.

06 Detail aus: R. B. Kitaj, *The Jew Etc.,* 1976–1979 (unvollendet), Öl und Kohle auf Leinwand, Tate/Privatsammlung.

07 R. B. Kitaj, *Land of Lakes,* 1975–1977, Öl auf Leinwand, Privatsammlung London.

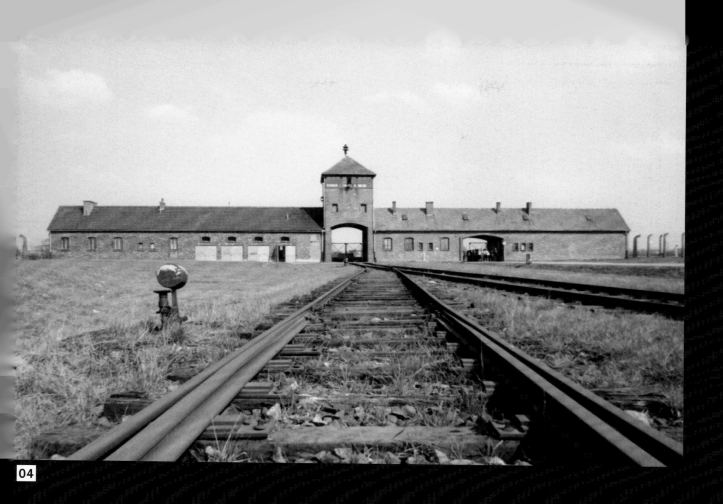

04

II

1)

It is impossible to exhaust the meaning of The Waste Land. Many, many interpretations have been written since its publication in 1922. It has also had many detractors, put off by what they could not or would not understand. Eliot's famous notes to the poem foresaw the controversy. To his protagonists, the notes ▮▮▮ are hints which lead to certain meanings. To his antagonists, the notes are like waving a red flag at a bull.

I make no comprehensive claims for my design. ▮▮▮▮ a Tapestry to be placed on a large wall in the new National Library at Austin designed by Colin St. John Wilson. I've only played upon some of the many strings of this wonderful poem, so difficult, still so modern, always so elusive as it makes its way through many histories public and personal. You must look up for yourself the general If nothing else you learn some few lines of the poem. meaning of the poem in the OED Legend and Eliot's other sources.

The large, stalking woman in blue is Tiresias

05

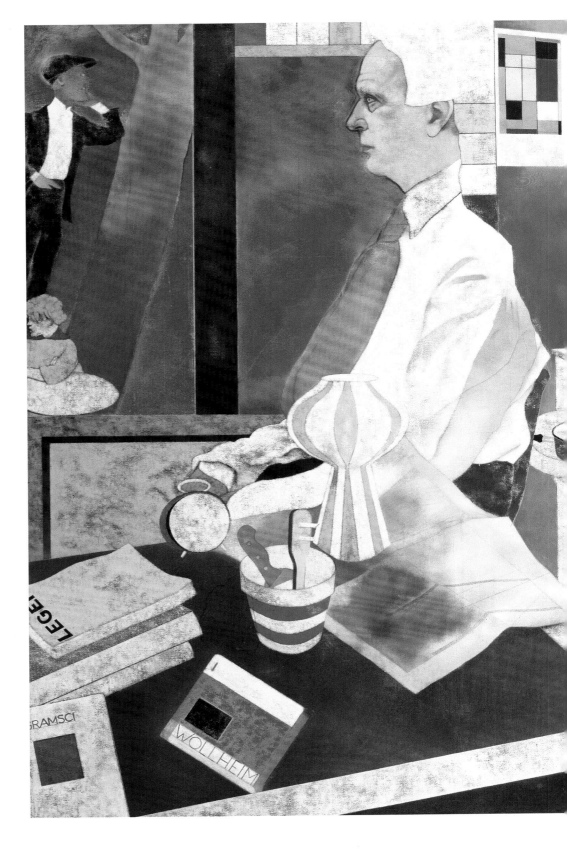

From London (James Joll and John Golding), 1975|76
Öl auf Leinwand, 152 × 244 cm

James Joll (1918–1994), britischer Historiker des Anarchismus und Sozialismus, lernte 1955 John Golding kennen, mit dem er bis zu seinem Tod zusammenlebte. **John Golding** (1929–2012), Künstler, Kunsthistoriker und Kurator. Er war als Kunsthistoriker und abstrakter Maler davon überzeugt, dass abstrakte Kunst einen Inhalt habe und schrieb über Mondrian, Malewitsch, Léger und Rothko. Dieses Gemälde ist voller Hinweise auf die Interessen der beiden: ein Ausstellungsplakat von Mondrian, Bücher über Léger, Gramsci und Richard Wollheim.
• Anmerkung der Herausgeber

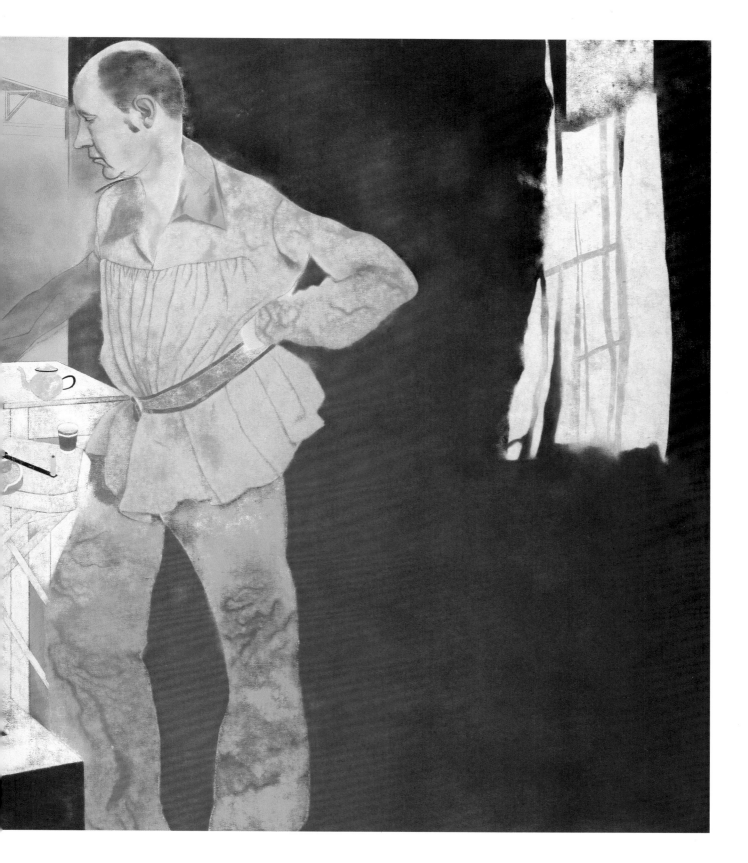

Kenneth Anger and Michael Powell, 1973

Acryl auf Leinwand, 244 × 152 cm

„Dieses Gemälde feiert zwei seltsame Freunde, die ich in den 1970er Jahren hatte. Beide sind Filmlegenden und hatten ihre Arbeit schon getan (oder so scheint es), als ich sie traf, sie miteinander bekannt machte und sie für dieses Bild in London zusammenbrachte.

Es war eine beschwingte Zeit in meinem Leben. Die Elm Park Road brummte von Menschen und Kindern, und ich war in geselliger Laune und Verfassung. Vielleicht spiegelt dieses farbenfrohe Bild das wider." • R. B. Kitaj, undatiert

The Autumn of Central Paris
(After Walter Benjamin), 1972|73
Öl auf Leinwand, 152 × 152 cm

 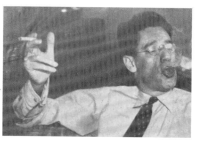

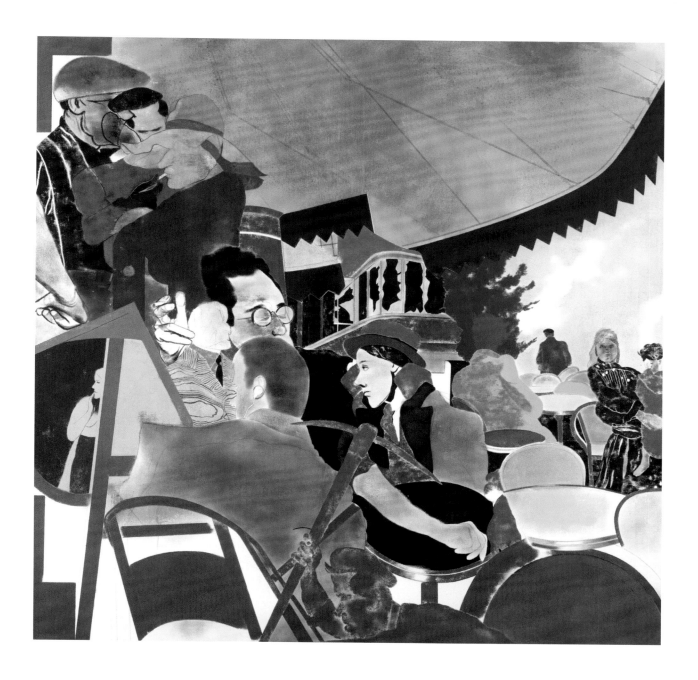

A Visit to London (Robert Creeley and Robert Duncan), 1977

Öl und Kohle auf Leinwand, 183 × 61 cm

„Creeley und Duncan sind sehr unterschiedliche Dichter. Creeleys Lyrik ist sparsam, ‚mager', straff, es geht oft um Liebe, um Frauen. Jemand hat gesagt, Creeley zu lesen sei wie durch ein Minenfeld zu gehen. Duncan ist (…) dicht, gewunden, schwierig, schwul, alchemistisch, aber sie sind sehr, sehr alte Freunde (…). Es gab jeden Grund, sie gemeinsam in einem Gemälde zu feiern. Sie sind ungefähr wie Picasso und Braque."
• Julián Ríos, 1994

Two London Painters (Frank Auerbach and Sandra Fisher), 1979

Pastell und Kohle auf Papier, 56 × 78 cm

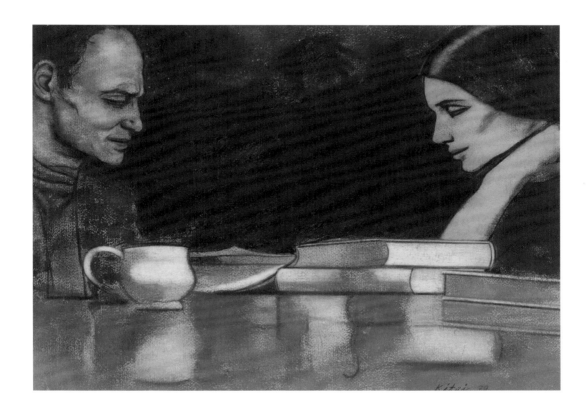

Pacific Coast Highway (Across the Pacific), 1973

Öl auf Leinwand, Diptychon, 153 × 249 cm, 153 × 153 cm

„Dies ist ein großformatiges Gemälde (in zwei Teilen), das ich recht oft sehe, denn es hängt im Londoner Haus von sehr lieben Freunden. (…) Immer, wenn ich ihr wunderschönes Zimmer betrete, gehe ich zu dem Bild hinüber, um es mir näher zu anzuschauen, zu sehen, wie ich es gemalt habe; als käme es aus einer anderen Zeit, als sei die Erinnerung verblasst – was in gewisser Weise stimmt. (…) Ich kann das heimliche Leben des Bildes – die schmerzvollen Teile – nicht in Worte fassen.“
• R. B. Kitaj, ca. 1993

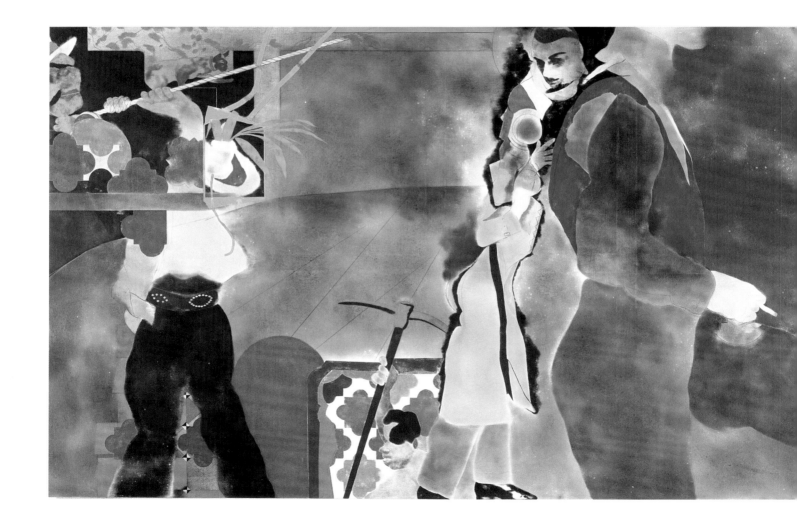

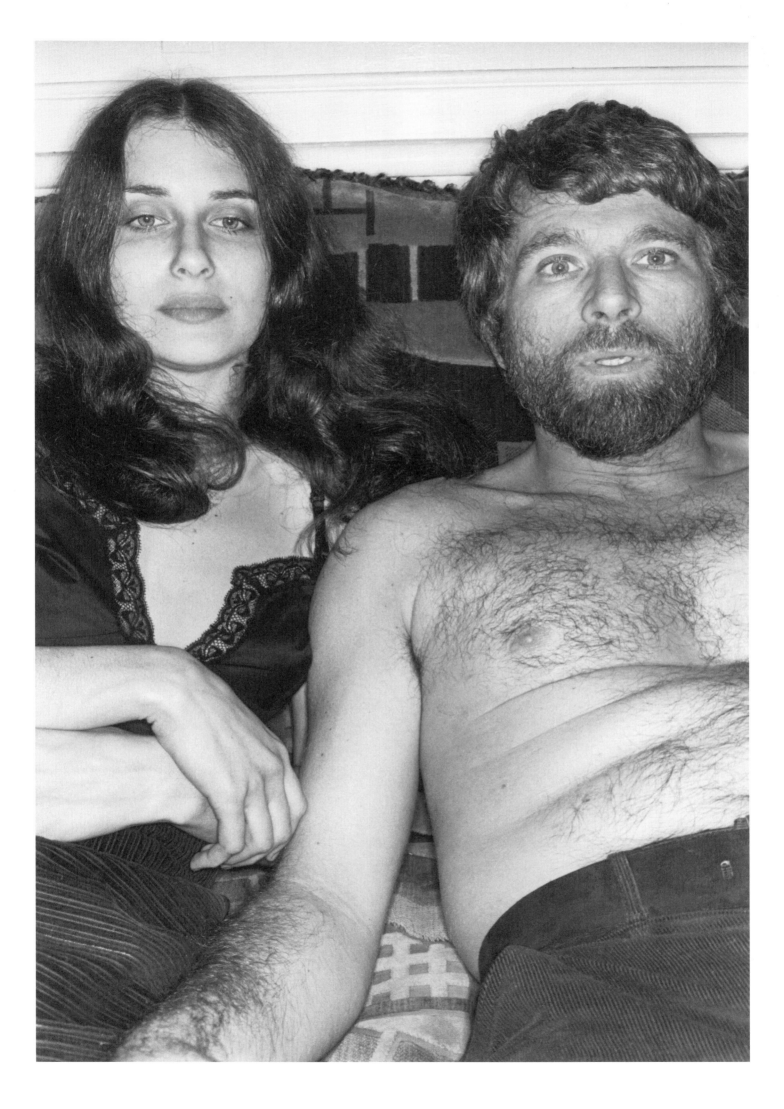

R. B. Kitaj – verborgener Jude und bekennender Diasporist

Eckhart Gillen

1 Vgl. Michael Brenner, *Kleine jüdische Geschichte,* München 2008, S. 121–125.

2 Vgl. Marco Livingstone, *Kitaj,* London 2010, S. 36, Anm. 70.

3 Ebd., S. 36.

Der verborgene Jude

Ein Mann mit weißen Haaren in roten Shorts sitzt mit lässig übereinander geschlagenen nackten Beinen auf einem modischen Sofa im Stil der 1970er Jahre. Die nackten Füße stecken in zwei verschiedenfarbigen eleganten Slippern. Die schwarze Krawatte hängt lose um den geöffneten Hemdkragen. Der Mann trägt eine schwarze Baskenmütze und hält einen blauen Telefonhörer in der Hand.

Auffallend ist das Missverhältnis zwischen dem kleinen Kopf des Mannes in der hinteren Bildecke, der mit zur Seite gewandtem Kopf verschwörerisch in den Hörer spricht, und den, das Zentrum des Bildes dominierenden Männerbeinen im Vordergrund. Die demonstrative Zurschaustellung seines unkonventionellen Lebensstils und seiner sexuellen Freizügigkeit steht in krassem Gegensatz zu dem heimlichen Flüstern in das Telefon. Die ganze Szene wirkt beengt vor dem holzgetäfelten Hintergrund mit einem Fenster, das einen leeren graublauen Himmel zeigt.

Der Titel dieses Bildes, *Marrano (The Secret Jew),* 1976 |S. 137, schließt diese Szene der 1970er Jahre mit der Zeit der Judenverfolgung auf der iberischen Halbinsel kurz. ‚Marrano' (spanisch für Schwein) war dort seit dem 15. Jahrhundert ein geläufige Schimpfwort, als man die Juden vor die Wahl zwischen Zwangstaufe oder Vertreibung stellte. Die getauften Neuchristen (conversos) bezeichnete man als Schweine, weil die Kirche ihnen unterstellte, heimlich Juden (Kryptojuden) geblieben zu sein. Noch vor dem Ausweisungsedikt der Katholischen Könige 1492 begann die spanische Inquisition 1478 mit ihren öffentlichen Verbrennungen von Conversos auf den Scheiterhaufen. Der gesellschaftliche Aufstieg vieler ‚Marranos' verschärfte Hass- und Neidgefühle. Die Folge waren erste Rassegesetze zur ‚Reinheit des Blutes'.[1]

Bei näherer Betrachtung des Kopfes stellt sich heraus, dass er eines von vielen kunsthistorischen Zitaten im Werk Kitajs ist, in diesem Fall der Kopf eines Franziskanermönchs aus dem Wandbild *Begräbnis des heiligen Franz* von Giotto in der Bardi Kapelle der Kirche Santa Croce in Florenz[2] |S. 86. Die Tonsur des Mönchs wird bei Kitaj zur Baskenmütze. Damit weist er auf die Rolle der Franziskaner und vor allem der Dominikaner hin, die seit dem 13. Jahrhundert die Inquisition durchführten und auch in Spanien mit ihren Hasspredigten Ende des 14. Jahrhunderts das Zusammenleben mit den Juden im bereits christlichen Teil der iberischen Halbinsel zerstörten.

Im Bild des gesellschaftlichen Außenseiters der 1970er Jahre, den Kitaj im Bildtitel mit den Conversos des 15. und 16. Jahrhunderts in Beziehung setzt, thematisiert er 1976 in diesem Bild das ganze Spektrum von Nonkonformität und Anpassung, Doppelleben und Mehrdeutigkeit. Marco Livingstone behauptet sicher zu Recht, dass dies ein Bild sei, „auf dem sich der Künstler offen zu seinen jüdischen Ursprüngen bekennt".[3]

Erst Mitte der 1970er Jahre, im Alter von 43 Jahren, beginnt Kitaj mit diesem Bild, seinen ihm selbst verborgenen Juden in einer Reihe von Gemälden erscheinen zu lassen. Als Teenager ist Kitaj aus der Provinz in Troy, Upstate New York, aus- und aufgebrochen in die Fremde als Matrose in Mittel- und Südamerika, Soldat in Deutschland und Frankreich, Student in New York, Wien, Oxford und London, Dozent und Künstler in England, Kalifornien, Paris, Katalonien und Amsterdam. Indem er sich mit fremden Kulturen beschäftigt, entwickelt Kitaj die Fähigkeit, sich in vergangene Zeiten zu versetzen und Erfahrungen der Gegenwart mit der Vergangenheit zu vergleichen und zu verstehen. Das Leben in fremden Kulturen gehört zu den Grunderfahrungen des

4 R.B. Kitaj, *Erstes Manifest des Diasporismus*, Zürich 1988, S. 15.

5 Ebd., S. 35.

6 Ebd., S. 37–41, 55.

7 Edouard Roditi, *Text mit Zitaten von Kitaj.* In: *Kitaj papers*, Box 136, Folder 12, S. 7. [*Kitaj papers*, Collection Number 1741,

Department of Special Collections, Charles E. Young Research Library, UCLA]

8 Michael Podro, „Some Notes on Ron Kitaj", in: *Art International 22*, 1979, S. 19.

9 R.B. Kitaj, *Autobiography of my Pictures*, Typoskript, ca. 1989, S. 29f., in: *Kitaj papers*, UCLA, Box 126, Folder 7.

10 Er erscheint wieder auf dem parallel entstandenen Gemälde *Pacific Coast Highway (Across the Pacific)*, 1973.

11 Jürgen Zänker, „Kitajs Benjamin-Bild", in: *Kritische Berichte*, 11. Jg., 1983, Heft 1, S. 24–32, hier: S. 26.

Diasporisten, aus der Kitaj seine Methode einer diasporistischen Kunst entwickeln wird. „Ein Diasporist lebt und malt in zwei oder mehr Gesellschaften zugleich."[4] Diese diasporistische Kunst, warnt er, „ist von Grund auf widersprüchlich, sie ist internationalistisch und partikularistisch zugleich. Sie kann zusammenhanglos sein – eine ziemliche Blasphemie gegen die Logik der vorherrschenden Kunstlehre –, weil das Leben in der Diaspora oft zusammenhanglos und voller Spannungen ist; ketzerischer Einspruch ist ihr tägliches Lebenselixier."[5] Kitaj will keine jüdische Kunst, sondern ausdrücklich eine diasporistische Kunst schaffen. Das Leben in der Diaspora ist eine Grundbedingung der Moderne. Menschen werden nicht nur durch rassistische, politische, ethnische Gewalt ins Exil gedrängt, sondern auch aus sozialen und beruflichen Gründen. Diasporisten, Nomaden und Flaneure sind nicht nur Juden. „Ganz und gar Amerikaner, im Herzen Jude, zur ‚London School' gehörig, verbringe ich meine Jahre weit entfernt von den Ländern, an denen mein Herz hängt (...). So spricht einiges, denke ich, dafür (...), das Herzland der Juden in ihren Gedanken anzusiedeln und nicht in Jerusalem oder gar New York. (...) In der Diaspora habe ich erfahren, dass man frei ist, alles zu wagen; an vielen anderen Orten kann man das nicht."[6]

Walter Benjamin als Diasporist

Den Urtyp des Diasporisten sieht Kitaj in Walter Benjamin, dem er sein Gemälde *The Autumn of Central Paris (After Walter Benjamin)*, 1972/73 |S.75, widmet: „Benjamin und ich, wir sind beide leidenschaftliche Büchersammler, Rotlicht-Flaneure, Großstadtkreaturen, Obskurantisten und, in der Art, wie wir ein Kunstwerk komponieren, Montagisten', wie ich es nennen würde. Ich liebe seinen Stil, seine kultische Verehrung des Fragments, seine ergebnislosen ‚Fehlschläge'. Er und Kafka sind für mich die prototypischen Diasporisten."[7]

Ein Foto |S.75 zeigt Kitaj als Gast des Café Les Deux Magots am Place Saint-Germain des Prés. Auf dem Gemälde platziert er Benjamin unter die weite Markise dieses bekannten Künstlertreffs in das Zentrum einer heterogenen, beziehungslosen und sozial segmentierten Gesellschaft. Mit geschlossenen Augen hinter den dicken Brillengläsern träumt der Berliner Jude ein letztes Mal von Paris, ‚seiner' Hauptstadt des 19. Jahrhunderts, deren labyrinthischen Passagen er sein Fragment gebliebenes Hauptwerk widmete. Dann beginnt der Alptraum des Flaneurs, der zum Flüchtling wird. Mit dem letzten Zug verließ Benjamin Mitte Juni 1940 Paris und starb am 26. September im spanischen Grenzort Portbou an Morphiumtabletten, die er angesichts seiner aussichtslosen Lage am Vorabend eingenommen hatte. Kitaj: „Mein eigenes Bild habe ich in jenen Herbst vor Benjamins Selbstmord versetzt."[8]

Die Figuren, die sich diagonal von rechts unten nach links oben bis unter die gelbe Markise auftürmen, vergleicht Kitaj in seinen Stichworten zum Bild mit einer Barrikade „wie auf einem FILMPLAKAT"[9]. Sie sind noch ganz im Stil seiner Gemälde und Siebdrucke der 1960er Jahre als Silhouetten malerisch mit dünnem Farbauftrag in Rot und Gelb mit grünen und blauen Einsprengseln ineinander collagiert. Auffallend ist der rote Arbeiter mit Spitzhacke in der Mitte unten, der im Rücken des breitschultrigen Mannes mit dem Hörgerät – den Kitaj als „POLIZEI-SPITZEL / GEHEIMAGENT" bezeichnet (vgl. Giottos Judaskuss |S.86) – seiner Arbeit nachgeht, aber hier nicht mehr wohnt.[10] Die Vertreibung des Proletariats aus dem Zentrum von Paris ist das Thema des

12 Kenneth Anger, *Hollywood Babylon*, New York 1975, S. 196f. Siehe Hinweis bei Livingstone, *R. B. Kitaj. An American in Europe*, Ausst. Kat., Oslo u. a. 1998, S. 14.

13 Walter Benjamin, *Das Kunstwerk im Zeitalter seiner technischen Reproduzierbarkeit. Drei Studien zur Kunstsoziologie*, Frankfurt am Main, 1977, S. 32.

14 R. B. Kitaj, Manuskript auf gelbem linierten Papier, In: *Kitaj papers*, UCLA.

15 R. B. Kitaj, „Jewish Art – Indictment & Defence. A Personal Testimony by R. B. Kitaj ", in: *Jewish Chronicle Colour Magazine Supplement*, 30.11.1984, S. 46.

16 Walter Benjamin, „Der Autor als Produzent", in: *Gesammelte Werke II*, Frankfurt am Main 1980, S. 693.

17 Eine Auswahl seiner Kommentare erschien erstmals in Marco Livingstones Monografie *R. B. Kitaj* 1985 (dann 2010), und im Katalog der Retrospektive in der Tate Gallery, 1994.

Buches *The Autumn of Central Paris. The Defeat of Town Planning 1850 – 1970* von Anthony Sutcliffe, das dem Bild seinen Titel gab. Das Buch findet sich in Kitajs Nachlass. In den Jahren, in denen Kitaj an dem Bild malte, wurden die alten Markthallen im Zentrum, Zolas *Bauch von Paris,* abgerissen. Die zerbrochenen Scheiben im Hintergrund könnten zusammen mit der Spitzhacke im Vordergrund ein visueller Hinweis auf diese Zerstörung des alten Paris von Baudelaire und Benjamin sein. Vor dem blauen, offenen Horizont ist die kleiner werdende Rückenfigur eines Mannes zu sehen, mit der Kitaj die letzte Reise des Flaneurs in den Tod imaginiert.

Der angeblich deutlich erkennbare Walter Benjamin[11] – von dem Kitaj bereits 1966 eine Lithografie angefertigt hat – trägt nicht Benjamins Gesichtszüge, sondern wie ein Ausriss[12] im Nachlass zeigt, den markanten Kopf mit der hohen Stirn von George S. Kaufman |**S. 75** „nachdem dieser seinen zweiten Pulitzerpreis gewonnen hatte". Unverkennbar ist der ausholende Gestus der rechten Hand des rauchenden Theaterkritikers, Theaterautors und Filmregisseurs, der in Hollywood Drehbücher für die Marx Brothers schrieb. Mit dieser für ihn charakteristischen verdeckten Operation würdigt der Filmenthusiast Kitaj Benjamins Theorie des Films als *Kunstwerk im Zeitalter seiner technischen Reproduzierbarkeit.* Nach Benjamin verhalten sich Maler und Kameramann wie Magier und Chirurg: „Der Maler beobachtet in seiner Arbeit eine natürliche Distanz zum Gegebenen, der Kameramann dagegen dringt tief ins Gewebe der Gegebenheit ein. Die Bilder, die beide davontragen, sind ungeheuer verschieden. Das des Malers ist ein totales, das des Kameramanns ein vielfältig zerstückeltes, dessen Teile sich nach einem neuen Gesetze zusammen finden."[13]

So hofft Kitaj, „sein Bild trage einerseits Benjamins fragmentarische Faszination gegenüber frühem Tonfilm und der technischen Reproduzierbarkeit von Kunst in sich, gleichzeitig jedoch, so als führe es eine Art Doppelleben, seine Bestürztheit hinsichtlich einer (solchen) Auflösung des Auratischen."[14] Im Leben und Werk von Benjamin findet Kitaj „eine echte Analogie zu den Methoden und Ideen, die ich mit meiner eigenen Kunst verfolgte: ein sich verschiebendes Gebilde filmischer Fragmentierung, ein zusätzlicher freier Vers einer Kunst."[15]

Bild- und Textquellen, Texte im Bild und Textkommentare zu seinen Bildern gehören für Kitaj von Anfang an untrennbar zusammen. Denn er will, angeregt durch Walter Benjamin, die Kunst wieder zu einem Reflexionsmedium machen, das die „Schranke zwischen Schrift und Bild" überwindet.[16] Bereits dem von ihm selbst gestalteten Katalog zu seiner ersten Einzelausstellung im Februar 1963 in der Londoner Marlborough Gallery stellt er die Losung von Horaz „Eine Dichtung sollte sein wie ein Gemälde (Ut pictura poesis)" als Motto voran. Nur im Austausch von Gedanken, Erinnerungen und Gefühlen mit anderen, Betrachtern seiner Bilder, Freunden, mit denen er spricht und korrespondiert, imaginären Gesprächspartnern, gelingt es ihm, diesen Weg zu gehen (vgl. Essay von David N. Myers |**S. 113**). Von daher rührt vielleicht sein obsessives Mitteilungsbedürfnis, der Wunsch, seine Bilder zu kommentieren. Seine erste Ausstellung nennt er 1963 *Pictures with Commentary, Pictures without Commentary.*[17] Gleichzeitig wächst seine Empfindlichkeit und Wut auf Kritiker seines Werks, in dem er Einblicke in seine Identitätsfindung gewährt (vgl. Interview mit Richard Morphet |**S. 195**.). Kitajs künstlerische Methode zielt nicht auf Identität, denn „Identität ist, in anderen Worten, ein Euphemismus für Konformität. Sie spricht den Wunsch zur

18 Leon Wieseltier, *against identity*, New York 1996, No. 4.

19 Vgl. Peter F. Althaus, *Information. Tilson, Phillips, Jones, Paolozzi, Kitaj, Hamilton*, Ausst.Kat. Kunsthalle Basel, Basel 1969, o. S.

20 Diego Velázquez, *Königliche Jagd*, um 1638, The National Gallery, London.

21 R.B. Kitaj, *Erstes Manifest des Diasporismus*, Zürich 1988,S. 29f.

Unterordnung aus, den Eifer, in erster Linie an einer gemeinsamen Eigenschaft erkannt zu werden."[18] Kitajs Kunst generiert und probiert vielmehr immer neue Modelle möglicher Identitäten und versucht, die Komplexität von Erkenntnissen und Aussagen sichtbar zu machen.[19]

Kitajs langer künstlerischer Weg zu seinem jüdischen Selbstverständnis, seiner „Jiddischkeit", wie er es nennt, bleibt nicht ohne Widersprüche und Umwege. So beschäftigt er sich immer wieder mit seinem Status als Amerikaner in England, etwa in Bildern wie *Amerika (John Ford on his Deathbed)*, 1983/84 und *Amerika (Baseball)*, 1983/84, nach dem Gemälde *Königliche Jagd* von Velázquez.[20]

Bekenntnisse

Als Kitaj im Alter von knapp 70 Jahren in Los Angeles seine Memoiren zu schreiben beginnt, fällt ihm auf, wie lange ihn schon, etwa in Wien oder in Oxford in den 1950er Jahren, jüdische Themen und Persönlichkeiten beschäftigt haben, ohne dass ihm das bewusst war. „Ich bin immer ein diasporistischer Jude gewesen, aber als junger Mann war ich nicht sicher, was ein Jude sei. (…) Juden waren Gläubige, dachte ich, und ich nahm an, man sei das, woran man glaubt – wenn man also Katholik würde oder Atheist oder Sozialist, dann wäre man eben das. Die Kunst selbst war Kirche genug, ein Gebäude für Universalisten, eine wundervolle Zuflucht vor den Ansprüchen und Schwächen des modernen Lebens, wo man sich loslassen und in der Malerei aufgehen konnte. Später erkannte ich, dass dies eine klassische Assimilationshaltung war."[21]

Seine Erinnerungen bezeichnet er als *Confessions* in Anspielung auf die *Confessiones* (Bekenntnisse) des Augustinus. Wie Augustinus zwölf Jahre nach seiner Bekehrung in Form einer schonungslosen Analyse seiner Laster seinen Erkenntnisdrang und seine leidenschaftliche Suche nach Gott niederschreibt, so drängt es Kitaj, dem Leser seinen Weg zur Erkenntnis seiner „Jiddischkeit" zu erklären. Streckenweise lesen sich die *Bekenntnisse* wie eine Wunschbiografie im Ton einer Bekehrungs- und Heilsgeschichte, in welcher der Held durch alle Abenteuer und Widrigkeiten des Lebens gehen muss. Trotz vieler Verführungen – in seiner Zeit auf hoher See als Matrose der Handelsmarine auf dem „Romance Run" durch die Hafenbordelle zwischen Havanna und Buenos Aires in den frühen 1950er Jahren oder auf dem Campus von Berkeley beim Gruppensex mit seinen Studenten 1968 – bleibt er sich treu in seinem Wunsch, als verlorenes Schaf seinen Weg zurück zu seinem Volk zu finden, zu den verlorenen Wurzeln der „Jiddischkeit". Er will es mit seinen Mitteln als Künstler versuchen und eine neue „diasporistische Kunst" erfinden, etwas, was noch kein jüdischer Künstler vor ihm getan hat. Diese Kunst soll aber nicht provinziell, konfessionell oder regional sein, sodern eine Synthese, ja ein Resümee der Malerei der Moderne. So werden unter anderem Édouard Manets *Erschießung Kaiser Maximilians von Mexiko* |S.235 und Paul Cézannes *Badende,* die *Tänzerinnen* des notorischen Antisemiten Edgar Degas, Picassos im Exil in Paris gemaltes *Guernica* und die lichtdurchfluteten Strandbilder von Matisse zu exemplarischen Werken des Diasporismus und ihre Autoren zu jüdischen Künstlern ehrenhalber. Denn ihre Werke seien aus einem Gefühl der „Nicht-Zugehörigkeit" entstanden.

Die *Confessions* sind keine Heils- und Bekehrungsgeschichte. Sie sind Fragment geblieben, verlieren sich in Wiederholungen und Obsessionen und gehen dann in knappe

22 Leon Wieseltier, *against identity*, New York 1996, No. 1.

23 R.B. Kitaj, *Second Diasporist Manifesto*, New Haven/London 2007, #16.

24 Vgl. Dietz Beiring, *Der Name als Stigma. Antisemitismus im deutschen Alltag 1812–1933*, Stuttgart 1992.

25 R.B. Kitaj, *Erstes Manifest des Diasporismus*, Zürich 1988, S. 31.

26 R.B. Kitaj, *Confessions*, in: *Kitaj papers*, UCLA, Box 5, Folder 1, S. 6.

27 Ebd., S. 8, 10.

28 Ebd., S. 14f.

Tagebuchaufzeichnungen über. Am Ende bleibt die Erkenntnis von Kitajs Freund und Vertrauten Leon Wieseltier: „Wir nennen uns das, was wir sind, aber auch, was wir zu sein wünschen. Das inspiriert und korrumpiert. Da die Zweideutigkeit uns erlaubt, das eine im anderen zu sehen, verwechseln wir, was wir zu sein wünschen mit dem, was wir sind." [22] Auf der Suche nach seiner „Jiddischkeit" bleibt er „ein tief religiöser Ungläubiger" [23], der die hebräische Bibel, den Talmud, die Kabbala und andere religiöse Texte des Judentums als Inspirationsquellen benutzte.

Der Name als Stimulans [24]

Ausgangspunkt von Kitajs Geschichte sind die Großeltern mütterlicherseits: Dave und Rose Brooks waren russisch-jüdische Immigranten. Der Großvater war Mitglied der Sozialistenbünde in Russland gewesen, „verfolgt von der zaristischen Polizei. Er übertrug seinen religiösen Skeptizismus auf meine Mutter, die mich als Freidenker, ohne jüdische Erziehung, aufwachsen ließ. Unser Haus war voll von weltlichen Diasporisten, die nur nebenbei auch Juden zu sein schienen. Erst viele Jahre später habe ich erfahren, dass die Deutschen und Österreicher – sie verübten ihre Untaten, während ich Baseball spielte und mit Mädchen herumzog – keine Unterschiede zwischen Gläubigen, Atheisten oder den eineinhalb Millionen jüdischen Kindern machten, die sich noch nicht entschieden haben konnten, was sie waren, als man sie in die Gaskammern führte. Ein Drittel aller Juden in aller Welt wurde in meiner Jugend ermordet." [25] Dann kommt sein Stiefvater, Walter Kitaj, ins Spiel. Er muss 1938 als Jude seine Stelle als Chemiker an der Universität Wien verlassen und emigriert nach Cleveland, wo er 1941 Jeanne Brooks, Rons Mutter, heiratet. Kitaj ist das russische Wort für China, er stellt diesen Namen über alle anderen, auch seinen Vornamen, und gibt bekannt, dass er nicht Ron Brooks oder Ron Brooks Kitaj, sondern ausschließlich R.B. Kitaj genannt werden will. Seine engsten Freunde schrieben einfach: „Dear Kitaj".

Kitaj lebt als Kind und heranwachsender Junge im amerikanischen Mittelwesten weit weg von den Schauplätzen der Schoa. Erst langsam beginnt er zu begreifen, was während seiner Kindheit und Jugend auf der anderen Seite des Atlantiks passiert ist. Seine aus Wien geflohene Stiefgroßmutter ist die erste, die den Vorhang lüftet, indem sie ihn überredet, an der Wiener Kunstakademie zu studieren. „Ihre Schwestern waren, wie die drei Schwestern Kafkas, getötet worden. Es war eigentlich kaum vorstellbar – dieses Wien aus *Der dritte Mann,* fünf Jahre nach dem großen Morden!" [26] Zu diesem Zeitpunkt ist der ‚jüdische Teil seines Gehirns' „ein großes unterentwickeltes Land, gedankenlose Gedanken bewölkten seine falsche Jungfräulichkeit. Mit 18 wusste ich nichts von den Herren Mahler, Schönberg, Freud, Wittgenstein, Karl Kraus, Musil, Klimt, Schiele, Berg, Webern, Joseph Roth, Gerstl, Loos – ganz zu schweigen von dem faszinierenden jüdischen Monster Otto Weininger." [27]

His New Freedom

Als Student in Wien 1951 begegnet Kitaj erstmals ein getaufter Jude in Gestalt des Monsignore Leopold Ungar: „Etwas, das mich an dem freundlichen Priester faszinierte, war, dass der gute Monsignore Jude war. (...) In *His New Freedom* |**S.142** versuche ich die vielen Fluchtwege darzustellen, die sich den Juden mit einem Mal auftaten (...): Christentum, Assimilation, Kommunismus, Zionismus, Sozialismus, Modernismus,

29 Ebd.

30 *Kitaj. Retrato de un Hispanista,* Ausst. Kat. Museo de Bellas Artes de Bilbao, Bilbao 2004, S. 125f.

31 R.B. Kitaj, *Confessions,* S. 64.

32 Vgl. Brenner, *Kleine jüdische Geschichte,* München 2008, S. 196.

Paris, Amerika, Kunst, Hollywood, Unsichtbarkeit und so weiter und weiter."[28] Wann immer die Rede davon ist, dass ein Jude weniger jüdisch erscheinen will, erklärt ihm später sein Freund Isaiah Berlin, „indem er mit der Hand auf den Tisch klopft: ‚Ein Tisch ist ein Tisch und ein Jude ist ein Jude.'"[29]

Von Wien aus reist Kitaj 1953 erstmals nach Katalonien und trifft in dem kleinen Fischerdorf Sant Feliu de Guíxols José (katalanisch: Josep) Vicente Romà, den er von da an fast jährlich besucht. Er bewundert Joseps Suche nach seiner katalanischen Identität, seine Auseinandersetzung mit der katalanischen Sprache und Kultur, an der er gegen den Zentralismus der Diktatur Francos unbeirrt festhält. „Die Art, wie Josep über das sprach, was er sich für die Katalanen erträumte, beflügelte mich und gab meiner wachsenden Begeisterung für den romantischen Aspekt des Jüdischen Auftrieb. (...) Für mich werden Josep, genau wie die heilige Teresa von Ávila, für immer Marranen sein, was auch immer sie sonst sind (...)."[30] Nach Francos Tod 1975, in der Zeit, als Kitaj *Marrano (The Secret Jew)* malt, erinnert er sich: „Francos Tod brachte eine neue kulturelle Freiheit für die Katalanen, die sich davor schon bemerkbar gemacht hatte. Josep war von *His New Freedom* (...) begeistert und ich ebenfalls. Meine eigene, selbst erarbeitete Freiheit als Jude, so eigenartig sie sich dann schließlich darstellte, lag noch einige Jahre in der Ferne."[31]

Von dem unvollendeten Porträt *José Vicente (unfinished study for The Singers),* 1972–1974 |S.51, hat Kitaj sich nie getrennt, es stand bis zu seinem Tod in seinem ‚Yellow Studio' in Los Angeles.

In die Pastell- und Kohlezeichnung *His New Freedom,* 1978 sind diese unterschiedlichen Erfahrungen, die Geschichte mit Monsignore Ungar in Wien und die Josep-Geschichte in Katalonien, eingegangen. Die durch ihren breiten, leicht geöffneten Mund entstellt wirkende Gestalt, deren Geschlecht auf den ersten Blick nicht eindeutig ist, schaut durch den Betrachter hindurch in eine ungewisse Zukunft. Die rechte Hand, die wie ein Fremdkörper wirkt und den Hemdkragen zur Seite zieht, ist ein Zitat von Giottos Allegorie des Zorns aus der Reihe der Laster in der Arena-Kapelle zu Padua. Das Gesicht ist Peter Paul Rubens' Porträt seiner Frau Isabella Brant entlehnt. Den ungewöhnlichen Mund hat Kitaj auf einem Zeitungsausschnitt gefunden, der sich im Nachlass befindet: Eine montierte Hand malt mit einem Pinsel auf das Gesicht Jackie Kennedys einen überdimensional breiten Mund mit stark geschminkten Lippen. Das Montagefoto gehört zu einem Artikel mit der Schlagzeile „Only men are beautiful. Sally Quinn talks to make-up-artist George Masters" im *Guardian* |S.28.

In einem Bildkommentar aus dem Nachlass schreibt Kitaj: „Dieses Bild zeigt all die neuen Freiheiten, die für die Juden um 1900 plötzlich attraktiv wurden, wie etwa (...) Sozialdemokratie, Säkularismus, Bekehrung, Assimilation, Kunst usw." Kitaj spielt auf den hohen Preis der neuen Freiheiten und Rechte im Rahmen der politischen Emanzipation der Juden in West- und Mitteleuropa im 19. Jahrhundert an. Die Assimilation bedeutete, dass Juden unsichtbarer wurden.

Das zur Fratze erstarrte Lächeln ist ein physiognomischer Ausdruck für das erzwungene ‚keep smiling' der neuen Bürger, deren Konfession jetzt ihre Privatsache geworden war. Prächtige Synagogen im maurischen Stil entstanden, mit Orgeln und Rabbinern, die wie protestantische Pastoren gekleidet waren. Die Gebete wurden in deutscher Sprache gesprochen ohne Bezug auf die Rückkehr nach Zion.[32]

33 R.B. Kitaj, *Confessions*, S. 55.

34 Vgl. Heinz Schneppen, *Walther Rauff. Organisator der Gaswagenmorde*, Berlin 2011.

35 R.B. Kitaj: *Confessions*, S. 86.

36 R.B. Kitaj, zit. n. Livingstone, 2010, S. 35.

37 Julián Ríos, *Kitaj. Pictures and Conversations*, London, 1994, S. 105.

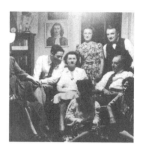

Der Schreibtischtäter

Bis zum Eichmann-Prozess 1961 in Jerusalem war die Schoa ein Tabu bei Opfern und Tätern. Kitaj bekennt nach der Lektüre von Hannah Arendts Prozessberichterstattung, deren erste Folge am 16. Februar 1963 im *New Yorker* erschienen war: „Das brach das jüdische Eis bei mir. (...) Im Laufe der Sechziger (...) las ich die Klassiker der so genannten Holocaust-Literatur. Levi, Wiesel, Hilberg, Davidowitz und so weiter. Stück für Stück begann ich, eine junge Raupe mit universalistischem Anspruch an die Kunst, nach 1965 voranzuschreiten und zu lesen und um 1970 schlüpfte ich als jüdischer Schmetterling."[33]

Der von Hannah Arendt geprägte Begriff ‚Schreibtischtäter‘ taucht 1984 als Titel seines Gemäldes *Desk Murder*, 1970–1984 |**S.128** auf, ausgelöst von den Nachrufen auf den SS-Obersturmbannführer Walther Rauff (1906–1984). Während des Zweiten Weltkriegs war Rauff maßgeblich an der Entwicklung der ‚Gaswagen‘ beteiligt, welche die Massenerschießungen ersetzen sollten.[34] Das Gemälde trug in Anspielung auf die Politische Polizei und auf Paul Valérys *Monsieur Teste* die 14 Jahre zuvor den Titel *The Third Department (A Teste Study)*. „Das Büro des Mörders ist leer und mein banales Bild des Bösen ist fertig, genauso Rauff."

Ein weiteres Schlüsselerlebnis für Kitaj war der Sechstagekrieg 1967. Dieser „berührte das Leben jedes Juden. (...) Wie Millionen anderer Juden in der Diaspora, dachte ich ernsthaft darüber nach zu helfen (...) Der Sechstagekrieg war die brutale, existenzialistische Antwort auf Eichmann in Jerusalem: Nie wieder! "[35]

Joe Singer als Kitajs Agent

Um sich dem Nicht-Darstellbaren malerisch annähern zu können, suchte Kitaj einen Stellvertreter, den er in einem Freund der Mutter – Joe Singer – fand. Er ist auf einem Familienfoto |**s.o.** rechts hinten mit Weste zu sehen, vor ihm sitzt Kitajs Mutter Jeanne Brooks am Boden. In der Bildmitte im Profil sieht man Dr. Walter Kitaj: „In den 30er Jahren war meine Mutter mit einem Mann namens Joe Singer befreundet. (...) Während sie eigentlich darauf wartete, dass er ihr einen Antrag machte, so erzählte meine Mutter, verliebte sie sich in einen jungen Flüchtling aus ihrem Freundeskreis, einen Wiener Chemiker namens Kitaj, und heiratete stattdessen ihn. (...) eine Figur, deren jüdische Identität etwas dezidiert Säkulares hatte, eine Darstellung des Jüdischen in der Malerei, die bislang quasi ein Tabu gewesen war (...) dabei wäre der Mann, wer hätte das gedacht, beinahe mein Vater und ich R.B. Singer geworden!"[36]

Der spanische Schriftsteller Julián Ríos sieht Joe Singer als Kitajs „Agent, der Jude, den du an deiner Stelle in jene vergangenen Gefahren gesandt hast, in denen du nicht sein konntest. Er könnte auch eine Vater-Figur sein, oder besser, ein weiteres Bild all deiner diasporischen Vorgänger. Er ist eine vielseitige Figur, sein Gesicht ist auf jedem Bild anders, oder?"[37]

Das Gemälde *The Jew, Etc.*, 1976–1979 (unvollendet) |**S.136**, kann als die erste Joe Singer-Personifikation gelten. Es zeigt einen Herrn im grauen Anzug und elegantem Hut in einem Eisenbahnabteil. Er ist sowohl räumlich als auch akustisch – er trägt, wie Kitaj seit 1975, ein Hörgerät – von seiner Umgebung isoliert. Mit ihm probiert Kitaj erstmals exemplarisch aus, was in der Kunst der Moderne verpönt, ja tabuisiert ist: Die Erfindung von fiktiven Figuren. Er selbst identifiziert sich mit dem reisenden Dias-

38 R.B. Kitaj, *Confessions*, S. 162.

39 R.B. Kitaj, unveröffentlichter Kommentar, in: *Kitaj papers*, UCLA.

40 Julián Ríos, *Pictures and Conversations*, 1994, S. 155.

41 R.B. Kitaj, *Pariser Tagebuch*, in: *Kitaj papers*, UCLA Box 118, Folder 16.

poristen, dem mythischen Bild des ewigen Juden, porträtiert aber ganz konkret – das offenbart die Vorlage aus dem Nachlass in der University of California, Los Angeles – den Filmpionier D. W. Griffith (1875 – 1948) auf seinem Regiestuhl | S. 136. Kitajs Filmbegeisterung verband sich mit seiner Liebe zu Hollywood, der Traumfabrik, die so vielen jüdischen Filmschaffenden aus aller Welt Zuflucht gewährt hatte und entsprechend in den 1930er Jahren von Antisemiten attackiert worden war.

Zum Joe Singer-Zyklus gehören weitere Bilder zwischen 1979 und 1986, die ihn in verschiedenen Lebensstationen zeigen: *Study for the Jewish School (Joe Singer as a Boy)*, 1980 | s.o. und *The Jewish School (Drawing a Golem)*, 1980; gefolgt von *Bad Faith (Riga) (Joe Singer Taking Leave of His Fiancée)*, 1980 | S. 161, *The Listener (Joe Singer in Hiding)*, 1980 | S. 170. Dann taucht Joe Singers Name auf einem der Ladenschilder der Antiquariate in *Cecil Court, London WC2 (The Refugee)*, 1983/84 | S. 140 auf. Danach, erklärt Kitaj, hat Joe Singer zwei weitere Auftritte in seinen Bildern: *Germania (Joe Singers's Last Room)*, 1987 and *The Cafeist*, 1980 – 1987 | S. 114.

Der Caféist in Paris zwischen dem jüdischen Marais und dem Deportationslager Drancy

Das Bild vom *Caféisten* (vgl. Essay von David N. Myers | S. 113) im Café Central in der Rue Blondel verweist auf das Jahr 1982/83, das Kitaj mit seiner Lebensgefährtin der Malerin Sandra Fisher in Paris verbringt. Nach Wien, Oxford, wo er durch seinen Lehrer Edgar Wind die Schriften Aby Warburgs kennenlernt (vgl. Essay Edward Chaney | S. 97), Katalonien und London ist Paris eine weitere wichtige Station des Diasporisten auf der Suche nach den Spuren jüdischen Lebens. Hier trifft er den israelischen Maler Avigdor Arikha und seine amerikanische Frau Anne Atik. Mit ihnen erkundet Kitaj den alten jüdischen Stadtteil Marais und besucht mit Anne Atik den Vorort Drancy, wo sich das Durchgangslager für französische Juden nach Auschwitz befand (vgl. *Drancy*, 1984 – 1986 | S. 160). Das Paar wurde „mein lebendiges jüdisches Paris. In Paris explodierte meine jüdische Mischegas, meine Verrücktheit, in meinem Herzen und Hirn. Arikha, der Überlebende aus Transnistrien, der Hölle, in die Juden aus der Bukowina deportiert worden waren, hörte jeden Tag Kol Israel und hielt mich auf dem Laufenden über Juden und Araber, die sich gegenseitig umbrachten. Bekka, Sabra-Chatilla, Beirut."[38] Der arabisch-israelische Konflikt holt sie auch im fernen Paris ein. Das jüdische Restaurant Goldenbergs im Marais, wo sie sich häufig treffen, wird Ziel eines Bombenanschlags.

1984 – 1986 entsteht das Gemälde *Notre Dame de Paris* | S. 169, eine gemalte Summe seiner Pariser Eindrücke als Traumbild, auf dem sich christliche und jüdische Symbole, Legenden und Allegorien durchdringen. Die Komposition folgt dem Gemälde *Traum des Papstes Innozent III* von Fra Angelico (1395 – 1455). Es ist Teil der Predella eines größeren Marienbildes und erzählt von einer Episode aus dem Leben des Heiligen Dominikus (die allerdings üblicherweise Franz von Assisi zugeschrieben wird). Der Papst träumt, die Lateransbasilika, die Mutterkirche der Christenheit, sei vom Einsturz bedroht, doch ein Mönch stütze die wankenden Mauern mit seinen bloßen Händen. Der Papst erkennt in dem Mönch Dominikus, der durch seine Lehre die Kirche Christi vor dem Einsturz bewahren wird. Diese Szene schildert Fra Angelico in einer kühnen Komposition, die Kitaj komplett übernimmt. Wie bei Fra Angelico zeigt die

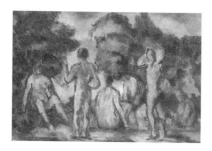

linke Hälfte seines Gemäldes die dreigliedrige Renaissancefassade der wankenden Kirche. Für den Hintergrund rechts übernimmt Kitaj die transparente Struktur eines teilweise offenen Pavillions, allerdings ohne den schlafenden Papst. Fra Angelicos turmartiger Rundbau dahinter (die Engelsburg?) wird von Kitaj durch die Kathedrale Notre Dame ersetzt, die von Henri Matisses Gemälde *Une vue de Notre-Dame* von 1914 | **S. 133** inspiriert ist.

Über den Vorplatz lässt Kitaj zwei Pfade – einen, der sich im Zickzack über den Platz erstreckt und einen direkten – zu Lebenswegen werden, „auf denen Männer in Richtung ,Sünde' streunen..., als gäbe es einen besseren oder ,richtigen' oder ,guten' Weg."[39] Auch Kitajs Wege verlaufen von seiner Atelierwohnung in der Rue Gallande an Notre Dame vorbei zu den käuflichen Frauen in der Rue Saint Denis. Auf die schemenhaft erkennbare Fassade der Lateranskirche aus dem Gemälde Fra Angelicos hat er als Bild im Bild sein Gemälde *The Room (Rue St Denis),* 1982/83 | **S. 133**, ein Raum in der Größe des roten Bettes, projiziert. Jetzt liegt auf der roten Tagesdecke eine nackte Frau. Dieser Einblick wird flankiert von einem Mann mit Vogelkopf, der die Stelle des Heiligen Dominikus auf dem Gemälde von Fra Angelico einnimmt, sowie von einer vogelköpfigen Prostituierten, die sich rechts aus dem Fenster lehnt. Kitaj zitiert hier ironisch „die berühmte Vogelkopf-Haggada, das mittelalterliche Pessach-Gebetbuch, das die Darstellung menschlicher Gesichter ausspart, um nicht gegen das Bilderverbot zu verstoßen"[40] | **S. 131**. Das Bild mit dem doppeldeutigen Titel *Notre Dame de Paris* folgt dem Typus eines Votivbildes, auf dem Stationen einer Heiligenlegende oder der Verlauf der persönlichen Heilsgeschichte eines Gläubigen simultan dargestellt werden.

In Paris notiert Kitaj am 21. Juli 1982 in sein Tagebuch seine Gedanken über das Jüdischsein: „Man ist auf sich allein gestellt, seit Tausenden von Jahren gehasst, subversiv (...) aggressiv, obwohl man es nicht sein darf". Am gleichen Tag kommt er zu dem Schluss: „Die Engländer sind nicht die Krauts, aber ich weiß trotzdem nicht, ob ich länger unter ihnen leben kann. S[Sandra] rät mir, mich da nicht hineinzusteigern."[41] Trotz aller Zweifel und Überlegungen, nach Amerika zu übersiedeln, entscheiden sich Sandra und Kitaj für eine Rückkehr nach London und für eine große jüdische Hochzeit in der Bevis Marks Synagogue, der ältesten Synagoge Londons (vgl. das Gemälde *The Wedding,* 1989 – 1993) | **S. 155**. Kitaj wird aber nur kurzzeitig Mitglied der Gemeinde, um heiraten zu dürfen.

Sensualist und Badende

Nach der Hochzeit in London entsteht 1984 das Selbstporträt *The Sensualist,* 1973 – 1984 | **S. 150**, mit dem Kitaj sich an neuen malerischen Ausdrucksmitteln versucht. Im Kommentar zum *Sensualist* erklärt er, eine Frau „auf dem Kopf" gemalt zu haben: „Ihr rosafarbener Kopf ist am Bildrand ganz unten zu erkennen." Der Frauenkopf von 1973 ist noch von der präzisen, „gemalten Zeichnung" aus feinen Schichten dünnflüssiger Malerei der frühen 1970er Jahre bestimmt, wie sie auch im Benjamin-Bild, im *Marrano* oder *The New Freedom* zur Anwendung kommt. Diese lasierenden Ölbilder und Pastelle stehen unter dem Eindruck der Begegnung mit dem Werk von Degas. Zusammen mit Sandra Fisher zeichnet Kitaj Anfang der 1970er Jahre wieder nach dem Leben („drawing after life") und kann die schematisierenden, abstrahierenden Module und

42 Edgar Wind, *Heidnische Mysterien in der Renaissance*, Frankfurt am Main 1984, S. 200. Originalausgabe, *Pagan Mysteries in the Renaissance*, London 1958.

43 Sarah Greenberg, *Interview mit Kitaj für das Royal Academy Magazin*, in: *Kitaj papers*, UCLA, Box 6.

44 Kate Bell (Hg.), „R.B. Kitaj in Conversation with Colin Wiggins", in: *Kitaj in the Aura of Cézanne and Others Masters*, London 2001, S. 7–51, hier S. 14.

45 Vgl. Mary Louise Krumrine, *Paul Cézanne. Die Badenden*, Ausst. Kat., Kunstmuseum Basel, Basel 1989, S. 168. Diesen Katalog besaß Kitaj in der englischen Fassung, London 1989.

46 „Kitaj interviewed by Frederick Tuten. Neither Fool, Nor Naive, Nor Poseur-Saint: Fragments on R.B. Kitaj", in: *Artforum*, New York, January 1982.

Zitate seiner Collagekunst aus den 1960er Jahren mit neuen, authentischen Porträts und Naturbeobachtungen amalgamieren. Zehn Jahre später malt Kitaj über die Silhouette des Frauenkopfes den halbnackten Körper des Sensualisten, der durch die grell beleuchtete nächtliche Straße an Prostituierten entlangschreitet. Er traktiert ihn mit heftigen, gezielten Pinselschlägen wie Georg Baselitz seine überdimensionalen Holzfiguren. Angeregt hat ihn dazu die neue, in Kitajs Augen selbstbewusst gewordene deutsche Malerei, die sich mit der eigenen Vergangenheit auseinanderzusetzen beginnt (vgl. Essay von Martin R. Deppner | S. 105).

Zu diesen expressiven Bildern passt Kitajs Adaption von Tizians Gemälde *Die Schindung des Marsyas.* Laut Edgar Wind geht es im Wettstreit zwischen Apoll und Marsyas um dionysische Dunkelheit versus apollinischer Klarheit, der mit der Häutung des Marsyas endete, „weil die Schindung selbst ein dionysischer Ritus war, eine tragische und qualvolle Reinigung, durch die alle Hässlichkeit des äußeren Menschen abgestreift und die Schönheit seines inneren Selbst enthüllt wurde" [42].

Im Sinne des antiken Mythos von der Doppelnatur des Menschen porträtiert sich Kitaj im *Sensualist* als ein von seiner Sinnlichkeit gejagter, ruheloser Nachtschwärmer auf der Jagd nach den Frauen, der zugleich auf den Spuren von Warburg, Wind und Panofsky nach intellektueller Klarheit und ästhetischer Schönheit sucht. Auf die Frage nach der Bedeutung des *Sensualisten* antwortet Kitaj: „Sensualist bedeutet Sensualist: angetrieben vom Sinnlichen. Schaut im Wörterbuch nach! In Munchs Lehr- und Wanderjahren bedeutete das Sex, Alkohol und ein Leben als Bohemien, was ihn zu seiner phantastischen, psychologischen, um nicht zu sagen, psychotischen Kunst trieb und diese schließlich wiederum zu Zusammenbruch und Erneuerung." [43]

Der halbnackte *Sensualist* mit dem roten Gesicht und der runden Brille signalisiert mit seiner verkrampften Körperhaltung die Verwandtschaft mit Paul Cézannes berühmten *Badenden* | S. 91. Kitaj selbst gibt den Hinweis, dass er sich bei der Übermalung der Frauenfigur, von der nur noch der Kopf sichtbar blieb, von *Le Grand Baigneur* | S. 150, um 1885, inspirieren ließ. Dieser steht dem Betrachter frontal gegenüber, die Hände in die Hüfte gestemmt, und betrachtet sein Spiegelbild im Wasser. Kitaj kombiniert ihn mit *Un Baigneur*, 1879–1882 | S. 90, der splitternackt beide Arme hinter dem Kopf verschränkt. In einem Interview erinnert sich Kitaj, wie eine „Cézanne-Besessenheit von mir Besitz zu ergreifen begann (…) Ich löste mich von Degas, meinem liebsten Zeichenkünstler, und wandte mich Cézanne zu, meinem Lieblingsmaler." [44] Mit diesem Wechsel seiner Vorbilder vollzieht Kitaj den Übergang von einer zeichnenden, lasierenden zu einer pastosen, expressiven Malerei.

Cézannes *Badende* haben Kitaj ein Leben lang fasziniert und irritiert: Weniger als Vorboten abstrakter Kunst im 20. Jahrhundert, denn als Darstellung von Grenzgängern, die nicht im Einklang mit, sondern als Fremdkörper in der Natur das gestörte Selbstbild ihres Schöpfers spiegeln. [45] Im Sensualisten sieht sich Kitaj als unerlöster irdischer Marsyas, der nach einer höheren geistigen Sinnlichkeit sucht. Kitaj spricht von „jene Haufen verletzter, ungelenker gekünstelter Badender, mit Schwimmhäuten an den gelenklosen Füßen, den debil wirkenden Schädeln, entgleitenden Zügen". [46]

Dem *Sensualist* gingen seit 1978 eine Reihe von Badenden voraus, bis auf *The Sailor* alles Pastelle: *Bather (Tousled Hair),* 1978 | S. 145, *Bather (Torsion),* 1978, *Bather (Wading),* 1978, *The Sailor (David Ward)* 1979/80 | S. 144, *Bather (Psychotic boy),* 1980. „Sie sind alle

47 Timothy Hyman, *R.B. Kitaj. The Sensualist 1973–84*, *For Art*, No. 1, Oslo 1991.

48 Vgl. Juliet Steyn, *The Loneliness of the Long Distance Rider*, in: *Kitaj papers*, UCLA, Typoskript, S. 9.

49 R.B. Kitaj, zu *The Rise of Fascism*, in: Morphet, *R.B. Kitaj*, London 1994, S. 218.

50 Juliet Steyn, *Loneliness*, Typoskript, S. 9.

51 S. 191 der Broschüre. Deutsche Sonderkommandos haben mit Unterstützung der 6. Armee am 29./30.9.1941 in der am Stadtrand von Kiew gelegenen Schlucht von Babij Jar (Frauenschlucht) über 33.000 jüdische Männer, Frauen und Kinder erschossen.

52 R.B. Kitaj, „*Jewish Art*", S. 46.

samt ‚Entfremdete'; eines der Bilder, das den Untertitel ‚Torsion' trägt, ist von einer fallenden Figur in Michelangelos „Jüngstem Gericht' inspiriert; was sie jedoch alle verbindet, ist eine heraufziehende Verzweiflung."[47]

Das bekannteste Blatt nennt Kitaj *The Rise of Fascism*, 1979/80 |S.146, auf dem drei Frauen in der Tradition der drei Grazien, aber vollkommen isoliert voneinander und ohne Beziehung zum weit entfernten Meeresstrand, ihren jeweiligen Raum bestimmen. Nur die schwarze Katze (ein Hinweis auf Manets *Olympia* und die Ausbeutung weiblicher Sexualtät durch Männer in der Prostitution[48]) am unteren Bildrand verbindet die drei Frauen. Die nackte junge Frau links mit dem Profil von Sandra links, die dem Betrachter provokativ ihr Geschlecht darbietet, ist „das schöne Opfer, den Faschismus stellt die mittlere Figur dar und die sitzende Badene steht für alle anderen. Die schwarze Katze symbolisiert Unglück und der über dem Wasser näherkommende Bomber Hoffnung."[49] Auf die Frage, warum er eine Frau mittleren Alters gewählt hat, um den Faschismus zu personifizieren, antwortet Kitaj, „dass die zentrale Figur eine typische Hausfrau ist, ein Kleinbürgerliche, eine Vertreterin jener Klasse, die das Fundament des Nazismus bildete."[50] Die beiden jungen Frauen verkörpern das Opfer und die gleichgültige Passivität angesichts der Gewalt. Der schwarze Badeanzug der älteren Frau kontrastiert mit den roten Strümpfen der erstaunt zur faschistischen Gefahr aufschauenden Frau, die buchstäblich ihre Hände in den Schoß legt. Der rote Horizont und der geschwärzte Himmel evozieren eine apokalyptische Stimmung.

Aus der Entstehungszeit dieser großen Pastellzeichnung hat sich im Nachlass eine Broschüre zur Schoa mit englischem Erläuterungstext erhalten. Über das bekannte Foto nackter Frauen vor ihrer Erschießung in der Schlucht von Babij Jar, hat Kitaj mit der Hand „Badende!" geschrieben[51] |S.91. Mit dieser zunächst mehr als befremdlichen Bezeichnung bezieht Kitaj möglicherweise das Verbrechen auf Cézannes vergebliche künstlerische Versuche, auf seinen Gemälden der Badenden noch einmal den paradiesischen Urzustand einer anmutigen Verbindung von Menschen mit der Natur darstellen zu können. Wenn Cézanne, so Kitaj, noch einmal versucht hatte, im Geiste Poussins zu malen, trotz Industrialisierung und damit verbundener Entfremdung, dann, so glaubt er, ist es möglich, „Cézanne und Degas auch nach Auschwitz nachzueifern"[52].

Die im Foto festgehaltene Szene der gedemütigten nackten Frauen inmitten einer Flusslandschaft, die zur Höllenschlucht wird, ist auch das Thema von Kitajs Gemälde *If Not, Not*, 1976 |S.138. Das Bild evoziert auf den ersten Blick eine paradiesische Landschaft mit Palmen und Gewässern unter einem bengalisch illuminierten Himmel. Nach Aussage von Kitaj standen die Gemälde *Le Bonheur de vivre*, von Henri Matisse (zitiert in der Mitte rechts als hellgelb grünliche Miniaturparklandschaft) und *La Tempesta* von Giorgione Pate |S.67. Bei näherer Betrachtung finden sich über das ganze Bild verstreut gestrandete Menschen, auf dem Bauch kriechend, auf dem Rücken liegend, darunter mit der Hörhilfe und im grauen Anzug, von einer nackten Frau gestützt, Kitajs alter Ego Joe Singer, *The Jew Etc.* Auf den ölverschmutzten Fluten eines Flusses schwimmen Zivilisationstrümmer und ein menschlicher Kopf. Über der trostlosen Szenerie thront das Torhaus von Auschwitz. Kitaj hat sich direkt von T.S. Eliots düsterem Langgedicht *The Waste Land* zu einzelnen Bilddetails anregen lassen. Die in unzählige Einzelszenen und unzusammenhängende Bruchstücke auseinanderfallende

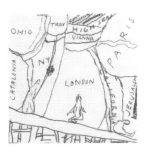

53 T. S. Eliot, *The Waste Land. Das öde Land*, Frankfurt am Main 2008, S. 9; Eliots Verweis in seinen Anmerkungen zum Gedicht auf Jessie L. Westons Buch über die Gralssage *From Ritual to Romance* schlägt eine Brücke zum Titel des Gemäldes, das Kitaj dem Werk von Ralph E. Giesey, *If Not, Not.*

The Oath of the Aragonese and the Legendary Laws of Sobrabe, Princeton 1968, entlehnt hat. Der Eid des Aragoneser Volkes lautete: „We, who are worth as much as you, take you as our king, provided that you preserve our laws and liberties, and *If not, not.*" Damit verweist Kitaj auf den Bruch des Rechtes und der Zivilisation durch das NS-Regime.

54 Livingstone, *Kitaj*, London 2010, S. 253.

Komposition folgt den Versen von Eliot, die eine aus den Fugen geratene Landschaft beschreiben: „Einen Haufen zerbrochener Bilder, wo die Sonne sticht / Und der tote Baum kein Obdach bietet, die Grille keine Hilfe / Und der trockene Stein kein Wassergeräusch"[53].

Rückblick auf die Topografie seines Lebens und Ausblick auf sein neues Babylon Los Angeles

1989 erleidet Kitaj einen leichten Herzinfarkt, in dessen Folge sich Symptome von Melancholie einstellen. Auffallend häufig malt er in diesem Jahr Bilder mit Titeln wie *Melancholy, Melancholy after Dürer*, *Up all Night (Fulham Road)* oder *Burnt Out*. Die körperliche und seelische Krise veranlasst ihn, mit *My Cities (An Experimental Drama),* 1990 – 1993 | S. 210, eine erste Bilanz seines bisherigen diasporistischen Lebens zu malen. Das Motiv der drei Lebensalter auf einem abfallenden Laufsteg findet sich auch in einer Zeichnung, die er bei einem seiner täglichen Besuche im Kaffeehaus auf Papierservietten zeichnete | s.o. Im Hintergrund kartografiert er die wichtigen Orte und Länder seiner lebenslangen Wanderschaft: Links oben Ohio, sein Geburtsort, daneben Troy, N. Y., wo er zur High School ging, bevor er sich als Matrose auf Hohe See begab. Darunter befindet sich Wien, darüber durchgestrichen Darmstadt, wo er sehr kurz als GI stationiert war, um anschließend in das europäische Hauptquartier der amerikanischen Streitkräfte in Fontainebleau bei Paris versetzt zu werden. Das Zentrum bildet London, für 39 Jahre Kitajs Hauptwohnsitz, flankiert jeweils von New York und Kalifornien. Links- und Rechtsaußen liegen die Sehnsuchtsorte Katalonien und Jerusalem.

Mit seinem persönlichen ‚Tate War', den Kitaj 1994 gegen die Kritiker seiner Retrospektive in der Tate Gallery führte (vgl. Interview Cilly Kugelmann mit Richard Morphet | S. 195), dem plötzlichen Tod seiner Frau Sandra und dem Abschied von London 1997 beginnt in Los Angeles das letzte Kapitel seines Lebens (vgl. Essay von Tracy Bartley | S. 203).

Zwischen 2000 und 2003 malt Kitaj dort 29 *Los-Angeles-Bilder*, die ein Liebespaar in erotischen und liebevoll zärtlichen Situationen, teils unter Palmen und am Pool, zeigen. Sein Swimmingpool vor dem ‚Yellow Studio' wird Gegenstand zweier Gemälde, die er nach Henry David Thoreaus Klassiker der Aussteigerliteratur *My First Pool (Walden)*, 1998, und *My Walden (Yellow Studio),* 1997–2000 | S. 95, nennt. Haus und Studio in Westwood werden zum Ort der Zuflucht und des Rückzuges eines „Malereremiten", wie er sich selbst im Kommentar zu den Bildern bezeichnet.[54] Los Angeles selbst, die hypertrophe Gartenstadt, wird zum Garten Eden, in dem Adam und Eva, das Urpaar des Männer-Frauen-Dramas, noch einmal auftreten. Kitaj greift hier ein letztes Mal auf Cézannes *Badende* zurück, insbesondere die legendären drei letzten Fassungen der *Les Grandes Baigneuses* (in der Barnes Foundation in Merion, im Philadelphia Museum of Art und in der National Gallery London), an denen Cézanne von 1895 bis zu seinem Tod 1906 gearbeitet hat, ohne sie vollenden zu können. Als Antwort auf die Einladung der National Gallery, Bilder auszuwählen, die von Werken alter Meister in der Galerie inspiriert worden waren, entscheidet sich Kitaj für die Londoner Fassung der *Großen Badenden* und zeigt sie zusammen mit den ersten sieben Bilder der *Los Angeles Serie* 2001 in der Ausstellung *Kitaj in the Aura of Cézanne and other Masters*. Das Motiv

55 R.B. Kitaj, *Confessions,* S. 289ff.

56 Aaron Rosen, „R.B. Kitaj. The Diasporist Unpacks", in: *Imagining Jewish Art*, London 2009, S. 92–95.

57 Peter Gay, *Freud. Eine Biographie für unsere Zeit*, Frankfurt am Main 1989, S. 673.

58 Freud an die Mitglieder der B'nai B'rith, o.D. [6. Mai 1926], Briefe, S. 381, zit. n. Gay, *Freud,* Frankfurt am Main 1989, S. 675, 677.

59 R.B. Kitaj, *Confessions,* S. 283.

60 Ebd., S. 329.

der Badenden interessiert ihn in diesem Werkkomplex nicht mehr, aber das der *Lovers*, 2001 (unvollendet). „Dann, plötzlich, wurde mir klar: *Die Liebenden* würden Sandra und ich sein. Uns selbst würde ich als Engel besetzen – ‚überreale' Wesen – Los Angeles – OK, surreale. Aus dem Dunkel unseres Verlusts trat Sandra erneut in mein Leben, hinaus ins grelle Licht meiner (unserer) Kunst. Keine Tränen mehr: Sie ist zurück." [55] Im Sinne der Warburg'schen Interpretation des Apollo-Marsyas-Mythos lässt Kitaj die irdisch sinnliche Liebe mit dem Abschied von Europa hinter sich und pflegt die platonische, ‚himmlische' Liebe zu Sandra.

In seinen Bildern entwickelt Kitaj schon in den letzten Londoner Jahren einen ‚Alterstil', wie er sagt, eine offene, skizzenhafte Malweise, vergleichbar mit Cézannes Non-finito. Das Malen wird zu einer Suchbewegung nach den Ausdrucksmöglichkeiten seiner ‚Jiddischkeit', nach einer Antwort auf die Jüdische Frage, die er in einem Text von 2002 im Nachlass mit dem ‚Gelobten Land' vergleicht. Er spricht von „zwei jüdischen Engeln, gemalt von einem Juden in der drittgrößten jüdischen Gemeinde der Welt (nach N.Y. und Tel Aviv), ausgestattet mit vielen jüdischen Attributen, Vorlieben und Quellen (...)". Analog zum Talmud, in dem gesagt wird, dass „die Schechina dem jüdischen Volk nach der Zerstörung des ersten Tempels ins Exil folgte" [56], glaubt Kitaj, dass auch Sandra als die weibliche Präsenz Gottes ihm in sein persönliches Babylon Los Angeles folgen würde.

In seinen letzten Lebensjahren sucht Kitaj die Antworten auf die Frage nach seiner Jiddischkeit auch in der Psychoanalyse. Nach den *Los Angeles*-Bildern entstehen die Gemälde *Ego, Super-Ego* und *Id* |S. 222/23. In Peter Gays monumentaler Freud-Biographie lesend, wie das Tagebuch im Januar 2004 vermeldet, identifiziert Kitaj sich mit Freuds Position eines Ungläubigen, der auch dem Nationalstolz des Zionismus nichts abgewinnen kann, aber die Zugehörigkeit zu seinem Volk nie verleugnet habe.[57] Für Freud bedeutet zu Jude sein, über „viele dunkle Gefühlsmächte" zu verfügen, „umso gewaltiger, je weniger sie sich in Worten erfassen ließen". Andererseits sieht er sich als Jude „frei von vielen Vorurteilen, die andere im Gebrauch ihres Intellekts beschränkten"[58]. Die Methode der Psychoanalyse als ‚jüdische Wissenschaft' wird für Kitaj zu einer säkularen Religion: „In der Psychoanalyse analysiert Freud den Menschen wie die Juden seit Jahrhunderten die Tora!"[59] Die jüdische Frage betrachtet er in einer Tagebuchnotiz vom 15. Januar 2004 als eine psychologische Frage. In den *Confessions* wird ihm klar, „dass meine merkwürdigen Kommentare selbst eine Art Psychoanalyse, Selbstanalyse gar, darstellten. Meine Gemälde waren hierbei also die Analysanden, meine Kommentare die Fallgeschichten! Weil ich die jüdische Kunst vertrete, dringen die Dinge immer wieder durch den Äther zu mir."[60]

Ein echter Warburgianer. R. B. Kitaj, Edgar Wind, Ernst Gombrich und das Warburg Institute

Edward Chaney

1 Aus Fritz Saxls Vorlesung „Warburg's Visit to New Mexico", von Kitaj zitiert in seinem Katalog *R. B. Kitaj. Pictures with Commentary, Pictures without Commentary*, Marlborough Fine Arts, London 1963, S. 8.

2 Vgl. die Korrespondenz im Archiv der National Portrait Gallery (NPG). Ich habe dieses Porträt reproduziert in meinem Aufsatz „Kitaj versus Creed", in: *The London Magazine*, April/May 2002, S. 106–111. In Kitajs Nachlass finden sich zwei Artikel von Gombrich: *Kitaj papers*, UCLA, Box 102, Folder 25 (1981).

„Symbolische Formen werden in der Tiefe universeller menschlicher Erfahrungen geprägt …"[1]

Im Sommer 1986, nach vielen vergeblichen Versuchen, einen Termin mit Lucian Freud zu vereinbaren, erteilte die National Portrait Gallery Kitaj den Auftrag, Ernst Gombrich, den Direktor des Warburg Institutes von 1959 bis 1972, zu porträtieren[2] | S. 100. Möglicherweise waren sich weder die Auftraggeber noch Gombrich selbst im selben Maß wie der Künstler bewusst, wie passend die Wahl war.[3] Kitajs ästhetisches Konzept, bestimmt von symbolischer Formgebung und einer ganz persönlichen Ikonologie, verdankt sich zu weiten Teilen Aby Warburg und dem von ihm in Hamburg gegründeten Institut, das 1933 nach London umgezogen war. Im Jahre 2000 auf das Porträt angesprochen, räumte Gombrich ein: „Als ich ihm am zweiten Tag Modell saß, zeigte der erste Entwurf ein fröhliches Grinsen. Ich hätte nicht eingreifen sollen, aber ich bat ihn, es aus meinem Gesicht zu entfernen. Deshalb zeige ich nun, wie mir scheint, überhaupt keinen bestimmbaren Gesichtsausdruck."[4] Natürlich könnte man sagen, dass das ein wenig misstrauisch angedeutete Lächeln, das dennoch verblieben ist, gerade die Bedeutung des Porträts ausmacht, und die Begegnung zwischen Auftraggeber und Künstler sich auch hier gelohnt hat. Doch selbst wenn Gombrich das Porträt im Oktober 1986 dem Direktor der National Portrait Gallery gegenüber als „großartig" bezeichnete, mochte er es überhaupt nicht, seine Frau noch viel weniger.

Gombrichs kritische Reaktion mochte auf seine Entdeckung zurückgehen, wie begeistert Kitaj von Warburg war und dass er ausgerechnet durch dessen Schüler, Edgar Wind, mit dem Warburgianismus bekannt gemacht worden war. Aus Kitajs Erinnerungen an ihre Gespräche über „moderne Aspekte der jüdischen Geschichte" geht hervor, dass Gombrich erst langsam begriff, wie sehr Warburg, Wind und Fritz Saxl, möglicherweise auch Sigmund Freud und Walter Benjamin, Kitaj dazu bewegt hatten, sich der eigenen jüdischen Identität anzunehmen.

Gombrichs Distanzierung von dem, was Kitaj als ihr gemeinsames Erbe betrachtete, mag zusammenhängen mit seiner Geringschätzung dessen, was Robert Vischer in seiner Abhandlung *Über das optische Formgefühl* (1873), dem Warburg einen großen Einfluss auf seine eigene Methode beigemessen hatte, mit dem Begriff der „Einfühlung" bezeichnet hat. Dieser Zutat, so kritisierte Edgar Wind in seiner 1971 anonym publizierten Rezension von Gombrichs Buch *Aby Warburg. Eine intellektuelle Biografie*,[5] hatte Gombrich ungenügende Aufmerksamkeit gewidmet. Vermutlich beruht Gombrichs Distanzierung auf seinem Unbehagen mit dem Irrationalen im Allgemeinen und auf der mentalen Labilität seines Vorgängers im Besonderen, auf dem, was Wind etwas euphemistisch die „unbeständige" Seite von Warburgs Persönlichkeit nannte. Mit dem Thema jüdischer Identität im Allgemeinen setzte sich Gombrich in einem Vortrag auseinander, den er für das österreichische Kulturinstitut in London im November 1996 verfasste, wo er über den jüdischen Einfluss auf die bildenden Künste in Wien um 1900 sprechen sollte. Unmissverständlich erklärte er: „Selbstverständlich kenne ich zahlreiche kultivierte Juden, aber ich bin, kurz gesagt, der Überzeugung, dass der Begriff einer eigenen jüdischen Kultur eine Erfindung Hitlers, seiner Vorgänger und Nachfolger war und ist."[6]

3 In den NPG-Unterlagen (NPG, RP 5892) findet sich eine Notiz vom 18. Juni 1986 von Gombrich an den Direktor John Hayes, dass „seine Frau zunächst eines von Kitajs Porträts sehen möchte". Offensichtlich war ihnen damals *The Jewish Rider,* das Porträt des Gombrich-Schülers Podro, unbekannt.

4 Ebd.

5 „Unfinished Business. Aby Warburg and his Work", in: *Times Literary Supplement,* 25.6.1971. Vgl: „Offene Rechnungen. Aby Warburg und sein Werk", in: John Michael Krois, Roberto Ohrt (Hg.), *Edgar Wind, Heilige Frucht und andere Schriften zum Verhältnis von Kunst und Philosophie,* Hamburg 2009, S. 374–394.

6 E. H. Gombrich, *The visual arts in Vienna, circa 1900. Reflections on the Jewish cata-* *strophe,* Vorwort von Emil Brix, London Austrian Cultural Institute, 17.11.96, Bd. 1, S. 40 [1997].

7 Vgl. Charlotte Schoell-Glass, *Aby Warburg und der Antisemitismus. Kulturwissenschaft als Geistespolitik,* Frankfurt am Main 1998.

8 Zit. n. Werner Hofmann, „Einführung", in: *R. B. Kitaj – Mahler Becomes Politics, Beisbol. Bilderhefte der Hamburger Kunsthalle XIII,* Hamburg 1990/91.

Nach allen Äußerungen Kitajs zu diesem Thema, ist es keine Frage, dass die Lektüre dieses Vortrages ihn nicht davon abgehalten hätte, den großen jüdischen Beitrag zur westlichen Zivilisation zu feiern. Seine Haltung dem Thema gegenüber stimmt mit der überein, die die jüngere Forschung Warburg selbst zuschreibt, der sein Lebenswerk als eine Art positiven kulturellen Gegenentwurf zum Antisemitismus begriffen habe.[7] Dies kommt zum Ausdruck in Warburgs berühmter Selbstbeschreibung: „Ebreo di sangue – Amburghese di cuore – Fiorentino di anima".[8]

Kitaj teilte mit Warburg die Identifikation mit seinen jüdischen Wurzeln, aber auch sein Temperament mit einer gewissen Neigung zum Manisch-Depressiven. Seine hoch riskante Lebens- und Kunstphilosophie umfasst eine große Bandbreite von Emotionen zwischen den zuweilen mit tragischen Konsequenzen auseinanderstrebenden Polen des Apollinischen und des Dionysischen. Auf seine Jahre in Oxford zurückblickend, beschrieb Kitaj Edgar Winds Verdienste mit den Worten: „Wind brachte mich mit seinem Meister, Warburg, zusammen, der 1929 halb verrückt starb und mich seinerseits mit seinen Erben in Verbindung brachte – Panofsky, Saxl, Bing, Wittkower, Otto Pächt, dem jüngeren Gombrich und all den anderen."[9] Er fährt fort: „Wenn Freuds Umfeld und Werk, von Freund wie Feind gleichermaßen, als jüdische Wissenschaft betrachtet werden kann, dann muss die Warburg-Tradition und ihre Wirkung auf eine Art und Weise ebenfalls jüdisch sein, die bislang noch nicht erforscht ist." Eine Verbindung zwischen Freud und Warburg ist überraschend selten gezogen worden.[10] Freuds Aufsatz „Der Wahn und die Träume in W. Jensens ‚Gradiva'" von 1907 belegt ebenfalls gemeinsame Interessen in der Schilderung der Wirkung eines Reliefs auf einen (fiktiven) Archäologen. Das Relief zeigt eine jener Tänzerinnen, die laut Warburg Botticelli beeinflussten und die große Ähnlichkeit mit einer der Mänaden hat, die Warburg und seine Jünger so faszinierten.

Seit seiner Zeit an der Ruskin School in Oxford taucht bei Kitaj jede wichtige Figur aus Warburgs Forschungen zum *Nachleben der Antike* auf. Die Zusammenarbeit mit dem Institut selbst gestaltete sich in den frühen Gombrich-Jahren allerdings etwas schwierig. Als 30-jähriger aufgehender Stern am Londoner Kunsthimmel beklagte sich Kitaj 1963 im Katalog seiner ersten Einzelausstellung bei Marlborough Fine Art: „Das Warburg Institute hat mir die Erlaubnis versagt, Saxls Warburg-Vorlesung abzudrucken, aus der ich in den Anmerkungen zu meinen Arbeiten zitiert habe."[11] In der umfangreichen Bildunterschrift des gemeinsam mit Eduardo Paolozzi geschaffenen Werkes *Warburg's visit to New Mexico* zitierte Kitaj lange Passagen von Saxl und dem Katalog stellte er ein Zitat aus den Erinnerungen Gertrud Bings an ihren verstorbenen Mann über die „Trägheit des Herzens, die sich hinter Bürokratie versteckt", voran. Bing kannte Kitaj aus London-Dulwich, als Nachbar in der 162 East Dulwich Grove, wohin sie in den 1930er Jahren mit Saxl gezogen war. Nachdem Kitaj einen Studienplatz am Royal College of Art bekommen hatte, zog er mit seiner ersten Frau Elsi und dem kleinen Sohn Lem 1959 von Oxford in ein Haus in der Pickwick Road in Dulwich. Dank der Marlborough-Ausstellung, bei der John Rothenstein *Isaac Babel Riding with Budyonny* für die Tate Gallery erworben hatte, waren die Kitajs in der Lage, in ein größeres Haus in der Burbage Road umzuziehen, wo sie bis 1967 blieben.[12]

„Aus irgendeinem Grund", schreibt er in seinen *Confessions,* „hatte Dulwich eine Reihe Warburg-Gelehrter angezogen. Der hochinteressante Fritz Saxl, dessen Vorträge ich

9 R.B. Kitaj, *Confessions*, unveröffentlichtes Typoskript, in: *Kitaj papers*, UCLA, Box 5, Folder 1, S. 36.

10 Mary Bergstein, *Mirrors of Memory. Freud, Photography, and the History of Art*, Ithaca 2010, S. 96.

11 *R.B. Kitaj. Pictures with Commentary, Pictures without Commentary*, London 1963, S. 3.

12 Vgl. Marco Livingstone, *Kitaj*, London 2010, S. 21. Hier findet sich ein Foto der jungen Familie vor dem Haus, das Lord Snowdon 1962 aufgenommen hat.

13 R.B. Kitaj, *Confessions*, S. 43.

14 Ebd., S. 33.

15 Für diese Information danke ich Elayne Trapp. Als die Kitajs aus dem Haus in der Burbage Road auszogen, verkauften sie es Johannes Wilde, dem großen Michelangelo-Forscher.

16 Livingstone, *Kitaj*, London 2010 S. 15.

auch nach 40 Jahren noch gelegentlich lese, fand in diesem grünen Exil Zuflucht vor Hitler und starb hier, genauso wie Gertrud Bing, Direktorin des Warburg-Institute am Woburn Square. Jedes mal wenn ich sie besuchte, rief sie erstaunt: ‚Aber Sie wissen bereits soviel über uns!', so als gehörte sie einer Geheimgesellschaft an, was die Warburgianer im Bezug auf die moderne Kunst im Grunde ja auch waren. Und genau das war es, was ich zu ändern versuchte, was meine Feinde umgehend in ihren tödlichen kleinen Notizbüchern vermerkten: Kitaj, der anmaßende, schwer verständliche Exeget."[13]

Kitaj dürfte ebenso gewusst haben, dass sein früherer Lehrer, der Sickert-Schüler Percy Horton, Leiter der Meisterklasse an der Ruskin School, 11 Pond Cottages wohnte, auf der anderen Seite der Gemäldegalerie. Sein Haus erwarb dann später sein Nachbar James Fitton, Mitglied der Royal Academy of Art.

In den *Confessions* schreibt Kitaj, dass es Horton gewesen sei, „der mich für Cézanne begeistert hat und auf dem täglichen Zeichnen nach dem Leben bestand"[14] | **S. 102**. Schließlich mochte Kitaj beim Stichwort ‚Warburg-Gelehrte' an einen weiteren jüdischen Exilanten gedacht haben, der am Institut arbeitete: Leopold Ettlinger, der mit seiner zweiten Frau Madeleine in der Burbage Road in Dulwich lebte, bevor er in die USA auswanderte.[15]

Vor dem Hintergrund des gespannten Verhältnisses zwischen denen, die das Institut seit dem Umzug nach London leiteten, und Egdar Wind, der zusammen mit Saxl und Bing Anfang der 1930er Jahre diesen Wechsel verantwortet und gemeinsam mit Rudolf Wittkower das erste *Journal of the Warburg Institute* herausgegeben hatte, ist es wahrscheinlich, dass Bing sich auch sorgte, Wind habe möglicherweise Stimmung gegen sie gemacht.

Zweifellos bekam der junge Kitaj, den Wind kurz nach seiner Ankunft in Oxford 1958 mit der Philosophie Aby Warburgs vertraut machte, mit, dass dieser sich als eigentlicher Nachlassverwalter des Warburg'schen Vermächtnisses sah und sich in den ersten Nachkriegsjahren vom Institut ausgeschlossen fühlte. Kitaj erinnert sich an diese Zeit: „Ich begann bereits im Alter von vielleicht 18 Jahren in New York, mich für Ikonologie zu interessieren. Panofsky hatte ich schon gelesen, lange bevor ich den Namen Wind hörte. Sehen Sie, es war die Merkwürdigkeit und das ungewöhnliche Umfeld, aus dem ein Großteil der Kunst kam, mit der sie ihre Thesen zu illustrieren wussten (...) diese Untersuchungen mit ihren phantastischen Vorlagen und Quellen in Form antiker Stiche, Drucke, illustrierter Bücher, Inkunabeln hatten etwas von vergrabenen Schätzen! (...) Die anfängliche Begeisterung war demnach eine rein ‚visuelle' (...), wie es sich wohl für einen Maler gehört (...). Aber natürlich habe ich auch bei dieser dunklen Lektüre Ideelles entdeckt (...). Ich verstand nach und nach, dass ich es hier mit Menschen zu tun hatte, die ihr Leben damit verbracht hatten, zwischen diesen Bildern und den Welten, denen sie entstammen, wieder eine Verbindung herzustellen."[16]

Wind, Mitbegründer des *Journal of the Warburg Institute*, veröffentlichte in der ersten Ausgabe 1937 einen Artikel mit dem Titel „Die Mänade unter dem Kreuz". Er beginnt mit dem „wohl scharfsinnigsten Rat, den Sir Joshua Reynolds seinen Studenten gab (...), nämlich dem, sich bestimmte Dinge bei den alten Meistern abzuschauen und diese in einem vollkommen anderen Zusammenhang, als dem, aus dem sie ursprünglich stammen, anzuwenden." Mit diesem Ratschlag, so Wind, habe Reynolds „eine fundamentale Gesetzmäßigkeit menschlicher Ausdrucksweise" zum Ausdruck

17 *Journal of the Warburg Institute*, I, 1937, S. 70–71.

18 Ebd.

19 Richard Morphet (Hg.), *R.B. Kitaj. A Retrospective*, Ausst. Kat. London, Tate Gallery, London 1994, S. 84.

20 Vgl. *Journal of the Warburg and Courtauld Institutes*, Vol. XXIII, 1–2 und Livingstone, *Kitaj*, London 2010, S. 15f.

21 Für eine Kopie seiner unveröffentlichten Vorlesung „An Art Historian's Dilemma" bin ich Ben Thomas zu Dank verpflichtet.

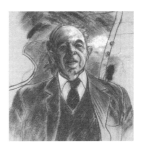

gebracht. An Reynolds Beispiel erläutert er folgendes: „Ein beliebter Topos, der häufig auf Reliefs, Gemmen und Intaglios auftaucht, scheint die Figur einer Bacchantin zu sein, die sich zurücklehnt, den Kopf weit nach hinten geworfen. Ihre Gestalt steht für den Ausdruck enthusiastischer, rasender Freude. Auf der Zeichnung einer Kreuzabnahme, die ich von Baccio Bandinelli besitze, hat der Meister diesen Typus für eine der Marien als Ausdruck für rasendes Leid und Trauer adaptiert. Es ist interessant zu beobachten und sicher auch richtig, dass sich extrem gegensätzliche Emotionen durch minimale Veränderung der gleichen Geste transportieren lassen."[17]

Wind fährt fort: „Ohne von dieser Passage in Reynolds Ausführungen zu wissen, sammelte der späte Aby Warburg Material, mit dem er zeigen konnte, dass ähnliche Gesten gegensätzliche Bedeutungen annehmen können. Zentrales Thema seiner Studie war die heidnische Figur der tanzenden Mänade und das scharfsinnigste Kapitel enthielt die Geschichte, wie Bertoldo di Giovanni, ein Bildhauer der Frührenaissance, die Mänade in eine unter dem Kreuz wehklagende Maria Magdalena verwandelte."[18]

Es mag dieser Artikel gewesen sein, der Kitaj inspirierte *Warburg as Maenad* zu malen | S. 23. Ganz sicher allerdings inspirierte das verstörende Motiv der Mänade die Figur am rechten Rand seines Bildes *The Ohio Gang*, 1964 | S. 57.

In einem der detailreichen Kommentare, zu denen ihn die Tate Gallery im Zuge der Retrospektive 1994 ermutigt hatte, erklärte Kitaj: „In jenen frühen Sechzigern stand ich noch immer unter dem Warburg-Bann und die Mänaden-Nanny rechts ist eine Erinnerung an jene vorchristlichen Geister, die die Warburger am Fuße der Kreuze in Kunstdarstellungen entdeckt hatten." Dann, um zu illustrieren, auf welche Weise er in seinen Bildern das Archetpyische mit dem streng Privaten zusammenbringt, fährt er fort: „Sie schiebt die Figur eines kleinen Menschleins vor sich her, weil ich gerade einen Kinderwagen für das zweite Kind gekauft hatte, das aber, während ich an dem Bild zu arbeiten begann, bei der Geburt starb."[19]

Aus der zweiten Ausgabe des *Journals* (1938/39) stammen Kitajs Motive des Obelisken und des Denkmals für Friedrich den Großen in *The Murder of Rosa Luxemburg*, 1960, | S. 20, die Alfred Neumeyers Artikel „Geistesgrößen in Stein im deutschen Klassizismus" illustrieren. Wittkowers Artikel „Mirakel des Ostens" in der fünften Ausgabe des *Journals* (1942) inspirierte Motive in einer Reihe von frühen Bildern Kitajs, darunter *Pariah* von 1960 und zwei Gemälde aus dem Jahr 1962: *Welcome Every Dread Delight* und *Isaac Babel Riding with Budyonny* | S. 32. Dass er die surreale mittelalterliche Figur des zum Schweigen gebrachten *Niemand* aus dem *Journal*-Artikel von Gerda Callmann aus dem Jahre 1960 bereits im Jahr darauf in zwei Gemälden verwendete, verweist darauf, dass er die Hefte abonniert hat.[20]

Wind hat 1939 London in Richtung USA verlassen und begonnen, sich dort für das Warburg-Projekt stark zu machen. Nach Kriegsausbruch bereitete er sich auf eine mögliche Umsiedlung des Instituts nach Amerika vor.[21] Aus der erhaltenen Korrespondenz geht klar hervor, dass erwartet wurde, Edgar Wind werde Saxl als Direktor nachfolgen, obwohl einige das Gefühl hatten, er habe das Institut im Stich gelassen. Doch kam es zu Streitigkeiten über Lehrmethoden, Hierarchien und Bezahlungen, und nach Saxls Tod 1948 schlug Gertrud Bing vor, Henri Frankfort zu berufen.[22] Als Frankfort 1954 überraschend starb, bot Wind seine Dienste an, aber Bings Antwort war zurückhaltend und nach wenigen Wochen war klar, dass sie selbst die Nachfolge

22 Lt. Eintrag zu Bing von Enriquetta Frankfort im *Oxford Dictionary of National Biography* und Ben Thomas' Vorlesung, „An Art Historian's Dilemma".

23 Winds eigenartig unbeholfen formulierter Brief und eine Kopie von Bings irgendwie unaufrichtiger Antwort finden sich im Warburg-Archiv.

24 *Wind papers*, Bodleian Library, Box 49 (III, 6, viii). Ich danke Ben Thomas für diesen und andere Hinweise auf die *Wind Papers*.

25 Der Brief ist auf November 1996 datiert und findet sich in derselben Box mit den *Wind papers*.

26 Zit. nach R.B. Kitaj, *Confessions*, S. 40 und einer Kopie der Antwort von Margaret Wind: *Wind papers*, Bodleian Library, Box 49 (III, 6, viii).

27 R.B. Kitaj, *Confessions*, S. 35.

28 Amida ist das Achtzehn-bittengebet, das Hauptgebet jedes jüdischen Gottesdienstes.

29 R.B. Kitaj, *Confessions*, S. 38.

antreten würde, bis ihr 1959 Ernst Gombrich folgte.[23] Zu dieser Zeit hatte Wind das Smith College in Massachusetts bereits verlassen und war als Professor für Bildende Kunst nach Oxford zurückgekehrt. Eine Notiz aus Winds Oxford-Unterlagen aus den 1950er Jahren weist darauf hin, dass er nicht nur Kitajs Einstellung zur Kunstgeschichte beeinflusst hat, sondern ihn auch bei seinen Zeichnungen beraten hat: „Sehr geehrter Professor Wind, vor ein paar Wochen sagten Sie, Sie hätten nach Ablauf des Semesters Zeit, sich einige meiner Bilder anzusehen. Guter Rat wäre mir sehr willkommen, würden Sie Zeit dafür finden. Ich danke Ihnen. Ronald Brooks Kitaj, c/o Ruskin School."[24]

Jahrzehnte später, im Verlauf der Vorbereitungen seiner schicksalhaften Retrospektive in der Tate Gallery, bat Kitaj Winds Witwe Margaret um ein Foto für den Katalog: „Vor 30 Jahren, als ich ein junger Kunststudent in Oxford war, war Edgar Wind sehr freundlich zu mir und hatte großen Einfluss auf mich."[25] In den *Confessions* erinnert er sich: „Zu meiner Verblüffung wurde der große Edgar Wind schließlich mein Freund und lud mich sogar zum Tee in seine Wohnung im Norden Oxfords ein."[26] Weiter schreibt Kitaj: „Diese neue/alte Welt erschien meinem, dem Surrealismus zugeneigten Geist wie ein interessanter Strom, der neben dem wichtigeren und vorherrschenden unter dem Namen L'art pour l'art bekannten dahin floss. (...) Mir wurde bewusst, dass Warburg für die Kunstgeschichte das war, was Einstein für die Physik, Wittgenstein für die Philosophie, Freud für die Psychoanalyse, Eisenstein für den Film waren: ein Gründungsvater der Moderne. Warburg war der Prophet der Ikonologie und ihrer Tochter, der Ikonografie, so wie ein anderer Jude, Berenson, der Prophet der geläufigeren kunsthistorischen Philosophie gewesen ist, die man wohl Kennerschaft nennt."[27]

In Erinnerungen an Oxfords Antiquariate schwelgend, schreibt Kitaj: „Mein größter Coup war ein vollständiger Satz des *Warburg-Journals* seit seinen Londoner Anfängen 1937 bis heute. Diese Hefte geben ein umwerfendes Bild der jüdischen Diaspora in einer ihrer grandiosesten Momente, einem goldenen Zeitalter. Sie bilden eine Amida[28], bedeuten ein Sich-Aufbäumen gegen den Hitlerismus."[29]

Kitajs Interesse erstreckte sich auch auf nichtjüdische Mitarbeiter des Warburg-Projekts, insbesondere auf Frances Yates, deren illustrierter Artikel über den katalanischen Mystiker Ramon Llull bereits einen Teil der Ikonografie des Gemäldes *Specimen Musings of a Democrat* aus dem Jahre 1961 inspirierte, das auf Kitajs erster Ausstellung 1963 gezeigt wurde | S.25.

In den Werken seiner letzten zehn Jahre fuhr Kitaj zwar fort, sich auf die Warburg'schen Kulturdenkmäler zu beziehen, verband dies aber mit starken Ausdrucksweisen der Sehnsucht nach einer jüngeren Vergangenheit, der Zeit mit seiner Frau Sandra Fisher, an deren Tod aus seiner Sicht die feindseligen Reaktionen auf die Retrospektive in der Tate Schuld waren. Auch wenn in der *Los-Angeles*-Serie noch viele ikonografische Quellen zu entdecken sind, machte Kitaj sich nicht länger die Mühe, sie bis ins letzte Detail zu erklären. Stattdessen kehrte er zu dem Philosophen zurück, der sowohl ihn als auch Warburg ermutigt hatte, die dionysischen und apollinischen Aspekte des Lebens gleichermaßen ernst zu nehmen, genau wie auch Warburg zu Nietzsches *Geburt der Tragödie* zurückgekehrt war, als er sich in den 1920er Jahren erneut Dürer zugewandt hatte. „Nietzsche", erinnert Warburg uns, „nannte die *Tragödie* die höchste Kunst im Jasagen zum Leben'".

30 Marco Livingstone erwähnt, wie Kitaj einmal ein Gemälde von Sandra küsst, das er noch zu ihren Lebzeiten begonnen hat. Das erinnert an die Legende von Pygmalion und Galatea oder auch an die Schlussszene von Shakespeares *Wintermärchen*, in der Leontes Hermione umarmt, die zum Leben erwacht und „an seinem Hals hängt."

31 *R.B. Kitaj. Los Angeles Pictures*, Ausst. Kat., LA Louver Gallery, Venice 2003, S. 10.

Nach allem, was er schließlich an Kritik über sich ergehen lassen musste, und nach dem Verlust seiner geliebten Frau und trotz, vielleicht aber auch dank seiner zunehmenden Identifikation mit seinen jüdischen Wurzeln, bewahrte Kitaj seinen Sinn für Humor, wenn auch oft auf eigene Kosten. Bevor er London schließlich ganz verließ und nach Los Angeles ging, besuchte er ein letztes Mal ein niederländisches Bordell und kam zu der Erkenntnis: „Das Einzige, was ich an England vermissen werde, ist Holland." Sein Sinn für Humor zeigt sich auch in seinen späten Bildern von Sandra und ihm selbst, auf denen er sich als etwas eigenartigen, viel älteren und kleineren, weißbärtigen und dennoch mit sexueller Energie geladenen Mann darstellt, der die wunderschöne, sinnlich-entspannte junge Sandra als kabbalistische Schechina umarmt; im Falle von *Los Angeles No. 13* zeigt er beide mit einem Hockneyesken Kind in einem altmodischen Kinderwagen, der in *The Ohio Gang* vierzig Jahre zuvor von einer Mänade geschoben wird.

Ich glaube, dass diese Bilder einmal als glanzvoller Höhepunkt seiner Karriere betrachtet werden. In seinem Œuvre bilden sie nicht nur das Äquivalent zu dem Non finito in den Werken der alten Meister Tizian, Goya, Degas, Cézanne, Matisse, Bonnard und anderer künstlerischer Helden. Sie können auch mit den späten, zu Herzen gehenden Trauer-Gedichten Thomas Hardys nach dem plötzlichen Tod seiner ersten Frau verglichen werden sowie mit Mahlers Trauerarbeit oder Prousts *Suche nach der verlorenen Zeit*. Wie diese hat Kitaj zeit seines Lebens an seiner künstlerischen Ausdrucksweise gefeilt, mit deren Hilfe er nun seinen Schmerz und seine Sehnsucht außerordentlich beredt darzustellen vermochte.[30]

Seine ungewöhnliche visuelle und intellektuelle Bildung und sein lebenslanges Streben, Teil der großen kunstgeschichtlichen Tradition zu werden, kulminiert schließlich in einer Serie von Porträts. Es sind keine deprimierend einsamen Gestalten in der Tradition Lucian Freuds, dessen Opfer auf Betten oder Sofas liegen wie die Analysanden im Behandlungszimmer seines Großvaters, sondern sie sind verbunden durch „die wunderbarste Geschichte, die je erzählt wurde, die zwischen Frau und Mann." „Seit Picassos Tod", so Kitaj, sei diese Geschichte in der Malerei selten erzählt worden. „Meine Sandra war da eine Ausnahme. Sie hat oft nackte Männer und Frauen gemalt, die sich umarmen. Darin war sie mir ein großes Vorbild. Ich habe von diesen Liebesgeschichten bisher zwanzig geschaffen, was auch unsere Liebe stets lebendig gehalten hat."[31]

Sandras so beschriebene Rolle in seinem Leben zeigt sich besonders schön in einem der besten Bilder der Serie, *Los Angeles No. 22 (Painting-Drawing)* aus dem Jahre 2001 | **s.o.** Kitaj malt sich sitzend, auf dem Schoß seine mittlerweile wesentlich jüngere Frau, die seine Silhouette auf der Wand nachzeichnet. Die Symbolik des Gemäldes zeigt deutlich Kitajs Verbundenheit mit der Warburg'schen Lesart des *Nachlebens der Antike*: Unverkennbar verweist es auf den antiken Entstehungsmythos der Kunst, jener Geschichte, in der die Tochter eines Töpfers aus Korinth den Schatten ihres Liebsten nachzeichnet, bevor er in die Ferne reist, als visuelles Andenken, und dabei die mimetische Kunst erfindet.[32] Zweifellos bezieht sich das großartige Bild ganz speziell auf die wesentlich schlichtere Version des schottischen Malers David Allan, die 1775 in Rom entstanden ist | **s.o.** Dieses Bild hängt in der National Gallery of Scotland, hat aber bestimmt Kitajs Aufmerksamkeit erregt, als es 1995 in der von Ernst Gombrich

32 Plinius, *Naturgeschichte* XXV, 151.

33 Brief an den Autor, datiert vom 8.1.1974.

34 Ebd.

35 R.B. Kitaj, *Second Diasporist Manifesto*, New Haven/London 2007, #70.

36 Er selbst gab mir die Erlaubnis, das Bild *Blake's God* für das Cover der *New York Review Books Classics*-Ausgabe von G.B. Edwards *The Book of Ebenezer le Page* zu verwenden, die im Juli 2007 erschien, wenige Monate vor seinem Tod.

kuratierten Ausstellung und der Begleitpublikation *Shadows. The Depiction of Cast Shadows in Western Art* in der National Gallery in London gezeigt wurde. So wie die frühe Entdeckung und das Experimentieren mit den Methoden des Kubismus dem Autodidakten Wyndham Lewis schließlich zu einem figurativen Stil verhalf, mit dem er dem immer beflisseneren Avantgardismus seiner Zeitgenossen trotzte, ermutigte Kitajs früher Warburgianismus ihn, das L'art pour l'art zurückzuweisen, das Hegel vorhergesagt und Wind als Folge „dieser zerstörerischen Toleranz, die eines Tages als ‚Fortschritt' bejubelt wird", verdammt hatte. In einem Brief von Oktober 1972 schrieb Kitaj, dass er ein „ganzes Regal" Wyndham Lewis besitze.[33] 1969 verwendete er den Umschlag des Buches *The Caliph's Design,* die 1919 erschienenen Essays von Lewis, zur Verteidigung der modernen Kunst, für einen Siebdruck in der Serie *In Our Time.* Als er den Umschlag des 1939 erschienenen Buches *The Jews Are They Human?* im *Second Diasporist Manifesto* reproduzierte, wusste er besser als George Steiner, dass es sich dabei tatsächlich um eine Kritik am Antisemitismus handelte. Im Januar 1974 stand er der Idee, sich für Lewis' Angriff auf *The Demon of Progress in the Arts* einzusetzen, positiv gegenüber. „Deine Liste mit Artikeln über Angriffe klingt sehr gut – es gibt so viel, das gesagt, getan werden muss (...) Die Schulen, Zeitschriften und Marktplätze stinken und die verschiedenen Versionen des Modernismus hören nicht auf, auf allem und jedem dort zu lasten."[34]

Wenige Monate vor seinem Tod wünschte sich Kitaj, „einen jüdischen Stil zu erfinden, ähnlich dem ägyptischen Figurenstil".[35] Bis zuletzt ein Liebhaber von Widersprüchen, nahm er jedoch parallel zu seinem wachsenden jüdischen Selbstverständnis seine jüdische „Textzentriertheit" zurück und schob das Visuelle beinahe trotzig in den Vordergrund, bis er schließlich William Blake in dem Wunsch folgte, Gott selbst malen zu wollen.[36]

Es gibt sicherlich wenige, die die altehrwürdige Tradition der Malerei, die vor so vielen tausend Jahren in den Höhlen begonnen hat, auf höchstem Niveau derart präsent und lebendig gehalten haben wie Kitaj.

Briefe an einen jungen deutschen Maler
Martin Roman Deppner

1 Martin Roman Deppner,
„Spuren geschichtlicher Erfahrung.
R.B. Kitajs ‚Reflections on Violence'",
in: *IDEA, Jahrbuch der Hamburger
Kunsthalle*, III, Hamburg 1984,
S. 139–166.

2 *R.B. Kitaj. Pictures With Com-
mentary, Pictures Without Com-
mentary*, Ausst. Kat., Marlborough
Fine Art, London 1963.

3 Aby M. Warburg, „A Lecture on
Serpent Ritual", in: *Journal of
the Warburg and Cortauld Ins-
titutes 2*, 1938/1939.

In Memoriam Christoph Krämer (1948–2010)

Im Jahre 1980 erwarb die Hamburger Kunsthalle R. B. Kitajs Collage-Gemälde *Reflec-
tions on Violence*, (1962) |S. 24. Mein Interesse für die Thematik des Bildes und die
Kunst dieser Zeit führte dazu, dass mich der verantwortliche Kurator der Hamburger
Kunsthalle, Helmut R. Leppien, ermutigte, über dieses Werk einen Beitrag für das Jahr-
buch *IDEA* zu verfassen.[1]

Kitajs *Reflections on Violence* ließ mich auch nach mehreren Versuchen, eine Textform
für das mir immer komplexer scheinende Bild zu finden, scheitern. Den fragmentari-
schen Zeichen, Bildkürzeln und Textbotschaften war mit einer Form-Inhalt-Analyse
nicht näher zu kommen. Streubild und Fleckstruktur auf der einen Seite, Zeichensprache
und lesbare Textzeilen mit genauen Angaben auf der anderen führten dazu, sowohl
über den Stellenwert des Werkes in der Kunstentwicklung nach dem Abstrakten Expres-
sionismus nachzudenken, als auch über die vielen Inhaltsandeutungen zur vom Titel
her gesteuerten Gewaltthematik. Im Bild selbst sind Hinweise auf George Sorels *Über
die Gewalt* enthalten, ferner zu Vergewaltigung in Kolonien, Kuba-Krise, Mord, elektri-
schem Stuhl und indianischer Bilderschrift.

Im Katalog zu seiner ersten Ausstellung[2] gibt Kitaj Hinweise zum Thema. Vom ewigen
Juden ist die Rede, von einem Irrenarzt und von Aby Warburgs Reise nach New Mexico.[3]
Es war mir neu, dass ein Künstler Bilder mit Anmerkungen versah. Die Absage des
Abstrakten Expressionismus an europäische Traditionen, die bei Kitaj offensichtlich in
den Klecksen und Diagrammen noch nachwirkte, kollidierte so mit Inhaltsträchtigem.
Dadurch schien es fahrlässig, keine ikonologische Analyse vorzunehmen. Folgte man
jedoch den Hinweisen Kitajs, landete man allein wegen der zahlreichen Verweise in
Sackgassen.

Auf meinen ersten Brief, in dem ich meine Ratlosigkeit eingestand, antwortete Kitaj im
März 1983 sehr ausführlich. Unter anderem wies er auf eine Traditionslinie der Mo-
derne hin, die ich nicht in dem Bild vermutet hätte. Die aufgezeigte Linie führte über
den Ästhetizismus Huysmanns in *Gegen den Strich* über den Vortizismus Ezra Pounds
zu T. S. Eliot und weiter zu James Joyce. Diese zunächst abwegig erscheinende Linie
erhellte sich für mich, da auch andere Künstler in London, mit denen Kitaj verkehrte,
sich auf die Literatur der englischen Moderne und den Ästhetizismus des ausgehenden
19. Jahrhunderts stützten – Francis Bacon und David Hockney – und weil es Kitaj dar-
um ging, außer dem Realismus der gewalttätigen Geschichte auch andere Traditions-
linien der Moderne für sein Werk nutzbar zu machen. Die ikonischen Zeichen nahmen
interpretierend Bezug auf indianische Bilderschriften, die Büffeljagd und jene Schlacht
am Little Big Horn, die als Niederlage der ‚pale-faces' in die Geschichte eingegangen
ist. Die im Katalog erwähnte Reise Aby Warburgs zu den friedliebenden Indianern
New Mexicos und der Umgang mit zitierten Bildquellen verrieten Kenntnisse der von
Warburg und Erwin Panofsky begründeten Ikonologie. Kitaj hatte sie während seines
Studiums bei Edgar Wind, einem frühen Assistenten Warburgs, kennengelernt. Edgar
Wind gehörte zu den Kunstwissenschaftlern, die das Erbe der ins Londoner Exil geret-
teten Bibliothek Warburgs nicht nur verwalteten, sondern auch weiterzuentwickeln
suchten. Das Fortleben von Bildformeln seit der Antike über Renaissance und Moderne
des 19. Jahrhunderts, die Warburg als jenen „Leidschatz der Menschheit" bezeichnete,

4 Walter Benjamin, *Das Kunstwerk im Zeitalter seiner technischen Reproduzierbarkeit*, 2. Fassung, in: ders., *Gesammelte Schriften*, Bd. VII, Frankfurt am Main 1991, S. 382, 384.

5 Vgl. Martin Roman Deppner, *Zeichen und Bildwanderung. Zum Ausdruck des „Nicht-Sesshaften" im Werk R.B. Kitajs*, Münster 1992.

6 Die Ausstellung *A New Spirit in Painting* in der Royal Academy of Arts London führte Anfang des Jahres 1981 Werke Kitajs mit deutschen Malern zusammen, unter anderem Baselitz, Kiefer, Lüpertz, Richter, Polke; aus London waren Francis Bacon, David Hockney, Lucian Freud, Frank Auerbach, Howard Hodgkin vertreten, aus Amerika Twombly, Warhol, Stella und Ryman, als historische Positionen Picasso und de Kooning.

der „humaner Besitz" werde, ließ bei Kitaj offensichtlich ein Denken reifen, das danach fragte, ob ein Weiterwirken historischer Bildzeugnisse auch eine gültige Basis für eine Kunst des 20. Jahrhunderts bedeuten könnte. Bereits das Collage-Gemälde *Reflections on Violence* zeigte, was auch die späteren Werke Kitajs auszeichnen sollte: der Bezug zu historischen Bildzeugnissen. Schließlich stammten die von Kitaj abgewandelten indianischen Zeichen aus der zweiten Hälfte des 19. Jahrhunderts und waren 1894 im *Eleventh Annual Report of the Bureau of Ethnology to the Secretary of the Smithsonian Institution* publiziert worden.

Der von Kitaj in seinem Brief erwähnte Einfluss von Ezra Pound deutete in die gleiche Richtung. Pound vertrat als Kopf der Londoner Vortizisten ein ästhetisches Programm, das die „Herrlichkeiten der Vergangenheit" mit Gegenwärtigem zu verknüpfen suchte. Das von Ezra Pound in seinen Gedichten und Cantos angewandte Prinzip der sich überlagernden Zitate aus unterschiedlichen Zeiten wird später in veränderter Form von Kitaj weitergeführt. Der inhaltliche Bezug zur Gewaltthematik ergab sich vor allem daraus, dass Kitajs Quellen für eine Ästhetik stehen, die auf die Verknüpfung von Gewalt und Ästhetik, ja auf die durch Kunst ästhetisierte Gewalt verweist. Die „Ästhetisierung der Politik"**4** durch den Faschismus, wie Walter Benjamin es nannte, ist auch in späteren Werken von Bedeutung.

Die Spuren, die Kitaj in dem Bild gelegt hat, bewegen sich meiner Deutung nach zwischen Kunst und Kunstgeschichte, Literatur und Politik sowie zwischen den Zeiten und künstlerischen Positionen. Das Nachdenken über die Wechselwirkungen der aufgerufenen Pole ist als Methode der Kunst in den 1960er Jahren einzigartig: Die identifizierbaren Quellen werden erst in ihrer Überlagerung zu sinnerzeugenden Zeichen.

Nachdem mein Artikel veröffentlicht wurde, bedankte sich Kitaj und schrieb, dass er sich – genau wie ich – für Symbole des Leidens interessiert. Dieser Brief handelte auch von den Veränderungen in Kitajs Leben und von seinem aktuellen Thema, der jüdischen Passion.

„Du siehst also, Martin, dass ich mich wie Du für die Symbole des Leidens interessiere. Was soll für die jüdische PASSION anstelle des Kreuzes stehen?? Ein Schornstein mit schwarzem Rauch? Ich weiß nicht; ich sollte es probieren" (Brief vom Mai 1985).

Dadurch lenkte ich, inzwischen mit einer Dissertation über das Frühwerk Kitajs beschäftigt, den Blick auf die jüdische Passion.**5** Später sollte ich von Kitaj weitere Hinweise bekommen, die erforderten, traditionell jüdische Denkfiguren und -strukturen in die Deutung seiner Kunst einzubeziehen.

Der Besuch von Kitajs Ausstellung, die die Galerie Marlborough Fine Art, London, Ende 1985 ausrichtete, wurde für mich zum Schlüsselerlebnis. In dieser Ausstellung zeigte Kitaj erstmals Zeichnungen und Gemälde zur jüdischen Passion, in denen er die im Brief angekündigten Zeichen „Kreuz" und „Schornstein" als emblematische Reaktion auf unterschiedliche Leidenserfahrungen vorstellte (*Cross and Chimney*, 1985). Dem christlichen Passionszeichen wurde ein jüdisches gegenübergestellt. Ferner überraschte in den ausgestellten Werken die Farbwahl und die Malweise. Beide Mittel künstlerischen Ausdrucks bezogen sich auf deutsche Kunst. Zum einen auf die expressionistische Farbigkeit etwa von Max Beckmann, zum anderen auf die eruptive Malweise aktueller deutscher Maler wie Georg Baselitz und Markus Lüpertz. **6**

7 R.B. Kitaj. *Pictures With Commentary, Pictures Without Commentary*, London 1963.

8 Vgl. Marco Livingstone, *R.B. Kitaj*, Oxford 1985.

Während Kitaj jedoch dem Schwarz Beckmanns eine noch tiefere Schwärze abzugewinnen suchte – durch Beimischung von Preußischblau –, überführte er die gestische Malerei deutscher Künstler in eine gezielte Akzentuierung von Wundmalen – so in dem fiktiven Selbstporträt *The Sensualist* | **S. 150**. Dieses ist vor allem als Reaktion auf die Über-Kopf-Figuren von Georg Baselitz entstanden. Während die Figurationen von Baselitz ohne ersichtlichen Grund auf dem Kopf stehen, zeigt Kitajs stehender *Sensualist* – mit einem überdehnten Leib ausgestattet – die Formqualität einer Über-Kopf-Figur. Kitaj hat sie Tizians Gemälde *Die Schindung des Marsyas*, das 1983/84 in der Royal Academy London in der Ausstellung *The Genius of Venice 1500 – 1600* gezeigt wurde, entnommen. Es handelt sich um eine Darstellung, die den zum Häuten mit dem Kopf nach unten aufgehängten Märtyrer zeigt. Jeder Farbstrich ist von Kitaj gezielt aufgesetzt. Kleckse, Striche, Schwünge – alles Stilmittel heftiger Malerei – sind kontrolliert eingefügt. Bei Kitaj wird so der Sinnenmensch zu einer Leidensfigur, dem die Farbspuren wie Brandmale zugefügt sind.

Meinem Ausstellungsbesuch schloss sich ein persönliches Gespräch in Kitajs Atelierhaus an, in dem Kitaj deutlich machte, wie sehr er damit rang, seine Studien rabbinischer Texte mit seinen künstlerischen und kunsthistorischen Interessen zu verknüpfen. Er verwies auf das *Journal of the Warburg and Courtauld Institutes,* von dem er alle Ausgaben besaß und das ihn seit seiner Studienzeit bei Edgar Wind zu zahlreichen Gemälden inspiriert hatte. Er sah darin ein Beispiel für das Zusammenwirken jüdischer und nicht-jüdischer Wissenschaftler und eine Brücke zwischen Text und Kunst. Bereits in früheren Katalogen stellte er *Pictures With Commentary, Pictures Without Commentary*[7] vor, verfasste folglich selber Textkommentare zur Kunst, eine Form, die er später mit seinen *prefaces* zu seinen wichtigsten Arbeiten vervollkommnete.[8]

Aus der für Kitajs Werk signifikanten Auffassung, Pole zu verknüpfen und das Verhältnis von Text und Bild, von Religionen, Kulturen und Nationalitäten und nicht zuletzt von Abstraktion und Figuration, Collage und Zeichnung im Auge zu behalten, wird deutlich, dass seine künstlerische Bereitschaft zum Dialog nicht nur aus Reflexionen über die jüdische Passion resultiert, sondern seiner bereits im Frühwerk praktizierten, verknüpfenden Kunstauffassung entsprach. Gleichwohl schärfte die inzwischen vorgenommene Lektüre rabbinischer Texte in der Tradition von Midrasch und Talmud mit ihrer über Jahrhunderte gepflegten und an verschiedenen Orten entstandenen Form des kommentierenden Dialogs den Sinn dafür.

Nach meinem Besuch schrieb R.B. Kitaj im Januar 1986 einen Brief, in dem er mir anbot, in Form von „Briefen an einen jungen deutschen Maler" einen Dialog zwischen einem deutschen und einem jüdischen Maler in Gang zu setzen. Diesem sich aus meinen „jungen Malerfreunden" und mir selbst kombinierten, fiktiven „deutschen Maler" „(Lieber Hans...??)" bot er an, „Fragen über ‚deutsche' und ‚jüdische' Kunst" zu stellen und als „Responsa" zu beantworten. Mit „Responsa" meinte er eine Kommentarform aus der rabbinischen Tradition, die seit dem Mittelalter Rechtsfragen klären sollte und sich mit Problemen der Juden in einer nichtjüdischen Umwelt befasste.

Das selbstbewusste Auftreten deutscher Künstler wie Baselitz, Immendorff, Lüpertz und Kiefer, die sich ihrerseits auf die Traditionen deutscher Kunst und Geschichte bezogen, veranlasste Kitaj dazu, einen neuen Kunstdialog zwischen jüdischen und deutschen Künstlern zu initiieren, der an die vor der Schoa bestehenden Verbindungen an-

9 Vgl. Martin Roman Deppner (Hg.), *Die Spur des Anderen. Fünf jüdische Künstler aus London mit fünf deutschen Künstlern aus Hamburg im Dialog*, Hamburg/Münster 1988.

10 Vgl. Emmanuel Lévinas, *Die Spur des Anderen. Untersuchungen zur Phänomenologie und Sozialphilosophie*, Freiburg im Br./München 1986.

11 R.B. Kitaj, *Erstes Manifest des Diasporismus*, Zürich 1988.

12 Ebd., S. 21.

knüpfen sollte. So schrieb er bereits in einem Brief vom Mai 1985: „Ich habe das Gefühl, wenn es eine neue, gute deutsche Kunst geben kann, kann es auch eine neue jüdische Kunst geben... Was meinst Du?"

Unsere Korrespondenz konzentrierte sich nun auf die Frage, wie sich ein Dialog zwischen jüdischen und deutschen Künstlern gestalten ließe. Kitaj sah in seinen Arbeiten, die er unter dem Titel *GERMANIA* zusammenstellte, bereits ein Angebot zum Dialog. Die Anfrage nach einem Dialogpartner für die „Briefe an einen jungen deutschen Maler" wurde von mir in ein Angebot umgemünzt, das meinen Fähigkeiten mehr entsprach: Im September 1986 machte ich Kitaj den Vorschlag, eine Ausstellung jüdischer und deutscher Maler im Hamburger Heine-Haus zu kuratieren. Im Oktober antwortete Kitaj: „Ich habe mit meinen Freunden gesprochen und kann Dir sagen, dass sie aufgeregt sind, was Deine Idee der Ausstellung im Heine-Haus angeht (...) Zuerst muss ich sagen, dass sie einverstanden sind! Freud, Auerbach und Kossoff erlauben mir, kleine Drucke und Zeichnungen aus meiner eigenen Sammlung ihrer Werke zu leihen. Meine Frau, Sandra Fisher, möchte auch kleine Dinge leihen. Also hast Du fünf jüdische Maler aus London."

Vom 30. September bis zum 22. Oktober 1988 fand die Ausstellung mit dem Titel *Die Spur des Anderen* unter der Beteiligung der von Kitaj genannten fünf Londoner und der fünf Hamburger Künstler, Jürgen Bordanowicz, Christoph Krämer, Florian Köhler, Jürgen Hockauf und Gustav Kluge statt.[9] Gefördert wurde das Projekt von der Kulturbehörde der Hansestadt Hamburg und von Jan Philipp Reemtsma.

Die Ausstellung folgte einem Sammelband des Talmud-Gelehrten und Philosophen Emmanuel Lévinas, dessen Aussichten auf einen Dialog der Kulturen vor allem hinsichtlich der Unendlichkeitsdimension dem Verständnis Kitajs entsprach.[10] Unendlichkeit, dargestellt in unvollendeten Bildern, war auch etwas, was Kitaj an Cézanne so bewunderte. Das Andere und das Unendliche wurden somit Elemente einer Kunstauffassung, die dazu führte, dass Kitaj in vielen seiner Werke einem offenen Dialog entsprach, über Jahre dauernde Veränderungen nach sich ziehend. Indem Kitaj Bilder aus seiner privaten Sammlung für die Ausstellung zur Verfügung stellte, zeigte er darüber hinaus, wie seine Spur sich mit der anderer Künstler verband.

Alle Hinweise bei Kitaj sind eine Suche nach Erklärungen, deren Wege in die Welt führen und dennoch merkwürdig ziellos sind, ohne dass sich die Prägnanz des Gemäldes auflöst. Alles ist von den jeweiligen Orten entrückt, virtuell auch das, was historisch ist, doch wird daraus eine neue Dimension, die Dimension der Erinnerung im Bildakt des Zusammensehens – nicht etwa nur ein Vexierbild aus bunt gemischten Zeichen.

Kitajs Besuch der Ausstellung, zusammen mit seiner Frau, stand auch im Zeichen seines ebenfalls 1988 zuerst auf deutsch erschienenen Buches *Erstes Manifest des Diasporismus*.[11] Jedoch erst mit dem Erscheinen der englischen Fassung ein Jahr später wurde das *First Diasporist Manifesto* zu einer viel diskutierten Positionierung (vgl. Essay von Inka Bertz |S. 179).

Darin schreibt er: „Heutzutage ist die Hälfte der Maler aus den großen Schulen von Paris, New York und London nicht in dem Land geboren, in dem sie jetzt leben. Wenn verstreut lebende Völker nichts mehr miteinander gemeinsam haben, dann überlebt meine Vorstellung von Diaspora nur in meinem Gehirn und in meinen Bildern vielleicht."[12]

13 Ebd., S. 37.

14 R. B. Kitaj im Gespräch mit Timothy Hyman, „Eine Rückkehr nach London" in: *R. B. Kitaj*, Ausst. Kat. Kunsthalle Düsseldorf, Düsseldorf 1982, S. 49; zuerst in: *London Magazine*, Vol. 19, No. 11, Februar 1980. Dort heißt es: „Reducing complexity is a ruse".

15 R. B. Kitaj, *Erstes Manifest des Diasporismus*, Zürich 1988, S. 39.

16 R.B. Kitaj, *Second Diasporist Manifesto* (A New Kind Of Long Poem in 615 Verses), New Haven/ London 2007, #177.

Kitaj spricht von mehreren Diaspora-Erfahrungen, von jenen anderer Migrationsbewegungen und auch von dem Leiden in einer sexuellen Diaspora. Er erklärt Picasso, der im Exil *Guernica* malte, zum Diasporisten, ohne daran zu zweifeln, dass das Fremdsein in einer anderen Kultur ein im Judentum von altersher bekannter Zustand ist. „Im Ringen um das ‚gute' Bild verwandelt sich Abrahams Reise von Ur (auf meiner Staffelei) zu Joe Singers geheimen Leben, Fluchten, Toden und Auferstehungen."[13]

An dem Anspruch, Reflexionen über Theologie und Kunst, über Literatur und Bilder mittels eines Verständnisses von Diaspora als temporärem Verweilen in fremden Kulturen zu einem künstlerischen Konzept zu verschmelzen, misst Kitaj seine eigene Kunst und markiert damit ein beständiges Wechselspiel. Der Dialog macht sich in Kitajs Werken bis in die Verknüpfung von Malerei und Zeichnung, von Literatur und Bild, von Gegenwartskunst und Kunstgeschichte, von Mystik und Philosophie, von Zitaten unterschiedlicher Künstler – wie etwa Cézanne oder Beckmann, van Gogh oder Mondrian, Degas oder Chagall – bemerkbar. Das Bild des ewigen Juden, das er bereits in seinem ersten Katalog von 1963 erwähnt, entspricht bei ihm der Durchwanderung der Formen. Im *Ersten Manifest des Diasporismus* hat er dem auch in der Form eines Konzepts entsprochen. Es orientierte sich einerseits am Ersten Manifest der Surrealisten und andererseits an Thomas Manns *Die Entstehung des Doktor Faustus.* Vorbilder aus der bildenden Kunst wie der Literatur waren demnach ebenso wichtig wie die darin verkörperten Reflexionen und Haltungen.

Nicht zuletzt die Verschränkung der Referenzen, die Kitaj einmal als jene List beschrieb, Komplexität zu reduzieren,[14] ist ein Grund dafür, dass die (überforderte!) Kunstkritik Kitaj auf das Überschreiten der für ihn so erfolgreichen Grenzen der Pop-Art mit Unverständnis reagierte. „Kürzlich stand in einer von hundert negativen Kritiken über mich als Kommentar zu meiner letzten Ausstellung, sie sei ‚zugeschüttet von Ideen'. Großer Gott, hoffentlich ist das wahr. Mein armes diasporistisches Gemüt zwingt mich, ruhelos unter den Ideen zu wandern, immer ein treuloser Schüler, doch so finden wir Maler manchmal etwas heraus. Wohlmeinende wie Zweifler schreiben den Juden oft zu, religiöse wie weltliche Ideen um jeden Preis zu verfolgen. Hitler soll sie bezichtigt haben, sie hätten das Gewissen erfunden. Ideen sind von der Malerei einfach nicht zu trennen. Wenn Diasporisten die heimatlose Logik der Ethnie gründen, könnte daraus ein radikales (an die Wurzeln gehendes) Herzstück einer ganz neuen Kunst entstehen, neuer, als wir sie uns jetzt vorstellen können."[15]

Im *Second Diasporist Manifesto,* das in den USA 2007 erschien, im Jahr seines Todes, sind die Verweise noch zahlreicher. Seine Odyssee in den Talmud hat ihm dessen Eigenschaften zu seinem letzten Leitbild werden lassen: „Der Talmud", schreibt Kitaj, „sagt, dass jede Passage der Tora 49 Pforten der Reinheit und Unreinheit hat", und er fügt hinzu: „Jeder meiner ‚Titel' hat 49 Sinnstufen."[16]

Kitajs Anspruch ist es, die angenommenen 49 Sinnstufen des Talmuds durch Verzweigungen der Aspekte verschlüsselnd und anregend zugleich in Szene zu setzen. Dies sei ein Apell des Anderen, der sich in talmudischen Texten offenbare, die ohne sprechendes Subjekt auskommen. Unendlichkeit Bild werden zu lassen, indem die Spuren des Anderen aufgenommen und zur Entschlüsselung weitergegeben werden, ist jene Intention, die sich aus den vielen und sich überschneidenden Kunstspuren in den Werken Kitajs ergibt. Nehmen wir das Angebot an, darin einen Weg des Austausches zu

17 Vgl. ebd., # 202.

18 „R. B. Kitaj and David Hockney Discuss the Case for a Return to the Figurative", in: *The New Review 3-34-35* (January – February 1977), S. 75–77.

19 Nicht zuletzt deshalb ist Kitaj als „gelehrter Künstler" bezeichnet worden. Vgl. Gina Thomas, „Ruhelos in Geist und Seele. Gelehrter Künstler: Der Maler Ron B. Kitaj wird siebzig", in: *Frankfurter Allgemeine Zeitung* vom 29.10.2002, S. 39.

20 Vgl. Klaus Herding: „Weltkultur aus der Diaspora?", in: Martin Roman Deppner (Hg.): *Die Spur des Anderen. Fünf jüdische Künstler aus London mit fünf deutschen Künstlern aus Hamburg im Dialog*, Hamburg/ Münster 1988, S. 14.

finden, wäre noch auf jene uneingelöste Anregung zu verweisen, die er mit seiner Teilnahme an der Ausstellung im Heine-Haus und mit dem *Ersten Manifest des Diasporismus* verband. Werner Hofmann und auch sein Nachfolger im Amt als Direktor der Hamburger Kunsthalle, Uwe M. Schneede, äußerten seinerzeit großes Interesse, Kitajs-*GERMANIA*-Projekt auszustellen, dem Kitaj wiederum zustimmte. Im Sinne Kitajs wäre diese Präsentation dann ein sinnvoller Dialog mit Künstlern wie Anselm Kiefer oder Gerhard Richter, die bezüglich einer Akzentsetzung auf deutsche Geschichte und jüdische Tradition (Kiefer) oder hinsichtlich eines permanenten Stilwechsels (Richter) Kitajs Intentionen am stärksten entsprechen. Auch davon ist in den Briefen die Rede.

Aber auch von Zweifeln und der Frage, ob seine Absicht, einen multiperspektivischen Dialog in der Kunst zu führen „crazy" sei.[17] Kitajs „craziness" ist Resultat seiner ungewöhnlichen Kombinationen: Als Maler schreibt er Texte – Vorworte zu seinen Bildern und Manifeste –, als Konzeptualist malt er Bilder, als Vertreter der Gegenwart argumentiert er mit der Tradition, seine Gemälde durchzieht er mit Zeichnungen und die Figurationen stehen in abstrakten Strukturen aus zitierten Fragmenten. Die erzeugten Ambiguitäten – hybride Zusammenfügungen gegensätzlicher Techniken –, sind seine in Formen übersetzten Zeichen aus der Diaspora, Zeugnisse der Wanderungen, des Exils und der Spurenlegung zugleich. Die daraus resultierenden Konstellationen durchbrechen besonders in der Überlagerung von Medienreflexen (beispielsweise in den Farben) und „life-drawing" (Lineament der Figur) die stilistischen Grenzen, gleichwohl an der tradierten Form des Gemäldes festhaltend.[18] Kitajs „Wendung zur Figur", die während des Paris-Aufenthalts 1975 angeregt von den Pastellzeichnungen Edgar Degas' einsetzte, ist eine wesentliche Veränderung in seinem Kosmos der Formen. Das Zeichnen der menschlichen Gestalt fügt dem Arrangement aus Zitaten die Erfahrung, die unmittelbare Begegnung hinzu. In seinen Werken wird diese Kombination zu einem wesentlichen Merkmal innerbildlicher Begegnungen und Spannungen, die auch als Fragen und Antworten gelesen werden können.

Die von Kitaj zunehmend auf der Basis jüdischer Quellen angewandte Methode des Dialogs, die auch aufgrund der unterschiedlichen Dialogpartner zu zahlreichen Stilwechseln führte, ermöglichte es, den Kombinationen den Fokus eines beweglichen Dialoges im Bild zu geben. Seinen Briefen und anderen Texten ist zu entnehmen, dass er die komplexen Lehren der rabbinischen Tradition, die sich in der über 2000-jährigen jüdischen Diaspora-Erfahrung entwickelten und zu dessen Matrix wurden, in die bildende Kunst der Gegenwart zu überführen suchte.[19] Die interkulturelle Erfahrung der Diaspora, in unterschiedlichen Ländern und Kulturen gemacht, aufgezeichnet, reflektiert und zum Dialog angeboten, wurde bei Kitaj zum ästhetischen Konzept. Was anlässlich der Ausstellung *Die Spur des Anderen* noch als Frage formuliert wurde,[20] ist inzwischen als Antwort zu wenden: Weltkultur aus der Diaspora! Das ist Kitajs Vermächtnis seiner Bilder, seiner Manifeste, seiner Briefe.

Reflexionen über die Jüdische Frage im Kaffeehaus

David N. Myers

1 R.B. Kitaj, „My Jewish Art", in: *Los Angeles Pictures*, Ausst. Kat., LA Louver, Venice, 2003.

2 Mit großer Geste eröffnete Kitaj sein *Second Diasporist Manifesto* mit den Worten: „Ich habe ‚Jude' im Kopf." (*Second Diasporist Manifesto*, New Haven/London 2007, Einleitung.) Und schon als Epigramm zum *Ersten Manifest des Diasporismus* diente ihm das Zitat aus Philip Roths *Gegenleben*: „Der arme Kerl hatte nur ‚Jude' im Kopf." R.B. Kitaj, *Erstes Manifest des Diasporismus*, Zürich 1988, S. 9.)

3 Notizbuch in: *Kitaj papers*, UCLA. Ich danke Dr. Eckhart Gillen für den Hinweis auf diese Notiz.

„Clement Greenberg schrieb: ‚Ich glaube, es liegt etwas Jüdisches in jedem Wort, das ich schreibe, so wie auch in fast jedem Wort eines jeden anderen amerikanisch-jüdischen Schriftstellers heute.' Genauso geht es mir mit meinen Bildern."[1]

In den letzten zehn Jahren seines Lebens – der Los-Angeles-Phase oder, wie er selbst es nannte, dem „Dritten Akt" – befolgte Kitaj ein sorgfältig geregeltes Tagesritual. Er stand um 4 Uhr 30 auf und verbrachte die Stunden von 6 bis 10 im Coffee Bean, einem Café in Westwood, schrieb in sein Notizbuch und kritzelte seine Gedanken und Zeichnungen oft auch auf die Servietten. Nach der Rückkehr in sein Atelier malte er bis zur Mittagszeit.

Dieser Abschnitt in Kitajs Leben, der seinen vier Jahrzehnten in London folgte, war eine Periode gegensätzlicher Einflüsse: uhrwerkhafte Beständigkeit im Alltag als Kontrast zu einer wilden, ungezähmten Fantasie, zunehmend düstere Anfälle von Verlorenheit neben einem geregelten und fröhlichen Familienleben, wachsende Enttäuschung über den Kunstbetrieb und immer tieferes Abtauchen in ein selbst geschaffenes spirituelles Universum, in dem seine geliebte verstorbene Frau Sandra als Gottheit verehrt wurde. Zugleich war dies eine intensiv jüdische Phase für Kitaj, begeistert gab er sich dem Zustand hin, den sein guter Freund Philip Roth als „Jude im Kopf" beschrieben hatte.[2]

Das Café nahm für ihn in dieser Zeit eine besondere Bedeutung an. Es war der Ort, an dem Kitaj schrieb und damit zum einen ein Handwerk ausübte, das er seit seiner Jugend sehr geschätzt und gepflegt hatte, sich zum anderen aber auch bewusst gegen die Londoner Kunstkritiker auflehnte, die ihn attackierten, weil er auf das geschriebene Wort zurückgriff, um seine Bilder zu erläutern und zu ergänzen. Im selben Ausmaß, wie Kitaj hinter solchen Angriffen antisemitische Motive sah – eine Zurückweisung des für ihn als Juden grundlegenden erläuternden Akts –, fasste er das Café als eine jüdische Zuflucht auf, als einen Ort, an dem er schreiben konnte, ohne dem scharfen Urteil der Kritiker ausgesetzt zu sein. Das Café wurde, so weit dürfen wir wohl gehen, zu seinem heiligen Raum, zu einer Art Bet ha-Midrasch, einem Lehrhaus, in dem er seine eigene säkulare jüdische Theologie studierte, las und weiterentwickelte. Es war zudem, neben seinem Atelier, der Raum, der seine jüdische Fantasie am meisten nährte und wo er die Gesellschaft seiner lang verloren geglaubten jüdischen Freunde genoss. Tatsächlich prägte er dort sein jüdisches Selbstgefühl als Diasporist aus, das ihn zum Verfasser nicht nur eines, sondern zweier *Manifeste des Diasporismus* werden ließ. Das Café war ihm, kurz gesagt, Heimat.

Natürlich hatte Kitaj seine Vorliebe für Cafés schon vor seiner Lebensphase in Los Angeles entdeckt. Schon auf seinen ersten Reisen und für die gesamte Zeit seines europäischen Exils hatte er in Kaffeehäusern fantasiert, entworfen, skizziert und sich mit Frauen vergnügt. Einmal hielt er für sich selbst fest: „Das Café-Leben liegt mir im Blut."[3] In den 1980er Jahren malte er *The Caféist* |**S. 114**, ein Porträt seines fiktiven jüdischen Freunds Joe Singer, den er schon in *The Jew Etc.* |**S. 136** gemalt hatte. Kitaj schrieb zu dem Bild:

„Ich bin ein Caféist. Genau wie Joe Singer, der mindestens zehn oder zwölf Jahre älter ist als ich. Hier sehen wir Joe im Jahr 1987 in dem Café namens Le Central am östlichen Ende der Rue Bondel in Paris. Ein Caféist ist jemand, der gerne allein in einem

4 Ebd.

5 Erich Burin, „Das Kaffeehausju-
dentum", in: *Jüdische Turnzeitung*
XII, Mai/Juni 1910.

6 Julia Schäfer, *Vermessen –
gezeichnet – verlacht. Judenbilder
in populären Zeitschriften*
1918–1933, Frankfurt am Main
2005, S. 163. Dank an Pablo
Vivanco für den Hinweis auf
dieses Buch.

7 R.B. Kitaj, *Second Diasporist
Manifesto*, New Haven/London
2007, Einleitung.

8 R.B. Kitaj, *Second Diasporist
Manifesto*, Einleitung und #10.

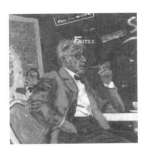

Café sitzt, während das um ihn herum schwirrende Leben nichts mit ihm zu tun hat.
Der Caféist schreibt im Café, manchmal zeichnet er auch heimlich."[4]
Natürlich hat der Caféist eine historische Genealogie. Seine Wurzeln liegen in dem,
was zu Beginn des 20. Jahrhunderts „Kaffeehausjudentum" genannt wurde.[5] Diese
Bezeichnung war allerdings nicht liebevoll gemeint, sondern verächtlich. Gebraucht
wurde sie von Zionisten wie Max Nordau, die für ein kämpferisches „Muskeljudentum"
eintraten und den Stunden im Café, in denen man sich angeregt unterhielt, einen vita-
listischen Tatendrang und die Kräftigung des jüdischen Körpers entgegensetzen woll-
ten. Für diese Sorte Zionisten stellte sich die Sache ganz einfach dar: *„Der neue Jude*
sollte den *Kaffeehausjuden* vergessen machen."[6]
Aber die Sache war nicht so einfach. Denn auch Zionisten gingen gerne ins Kaffeehaus.
Im einzigartigen kulturellen Ferment Berlins zur Zeit der Weimarer Republik trafen
Ostjuden auf Deutsche, wurde auf Hebräisch und Jiddisch debattiert und maßen sich
Zionisten mit ihren Gegnern an Orten wie dem Romanischen Café. In der schwirren-
den Kakofonie dieser Berliner Kaffeehäuser wurden hitzige ideologische Gefechte
ausgetragen, rhetorische Fertigkeiten geschärft und Manifeste geboren. Es war eine
Kultur, die Ideen nicht als unwesentliches Beiwerk sah, sondern als notwendige Anstöße
zum Handeln.
Kitaj kannte diese Welt und sehnte sich danach, ihr anzugehören. Er liebte ihre Leiden-
schaft und ihren Instinkt für die großen Fragen der Kunst, der Politik und des Lebens.
Ich würde sogar sagen, er versuchte, sie in seinem eigenen Geist zu rekonstruieren,
mit all seiner außergewöhnlichen Vorstellungskraft. Wenn er also allein im Coffee
Bean in Westwood saß, führte er angeregte Gespräche über Bücher und Ideen mit sei-
nen Freunden und intellektuellen Helden aus der Weimarer Zeit. Im Zentrum dieser
Debatten stand die Jüdische Frage, die Kitaj als „meine Grenzerfahrung, meine Ro-
manze, meine Neurose, meinen Krieg, mein Lustprinzip, meinen Todestrieb"[7] kurzum
also seine Obsession – bezeichnete. Wie die Klügsten unter seinen Caféisten-Freunden
und seiner eigenen Neigung zu Sturheit und Doktrin zum Trotz begriff Kitaj, dass
die Lösung dieser Frage nicht durch schlichte, monistische Formeln zu erlangen war;
so formuliert er im *Zweiten Manifest des Diasporismus* die Vorschrift an sich selbst:
„Assimilier dich und Tu Es Nicht beim Malen! Mische Lektionen aus der Kunst des Gast-
landes mit störrischen Jüdischen Fragen."[8]
Kitaj war ein unersättlicher Allesfresser: Er verschlang Bücher und Ideen mit der Gier
eines Ausgehungerten und mit der zügellosen Freude des Autodidakten. Den Weg wie-
sen ihm seine mythischen Café-Gesprächspartner aus der Weimarer Zeit, allen voran
Gershom Scholem (1897–1982), der in Deutschland geborene Palästina-Auswanderer,
dessen Pionierarbeit auf dem Gebiet der jüdischen Mystik ihn zum einflussreichsten
judaistischen Gelehrten des 20. Jahrhunderts machte. Kitaj lernte von Scholem min-
destens drei wichtige Lektionen:
Erstens entwarf Scholem für ihn eine Form des Zionismus, die sich zwischen Universa-
lismus und Partikularismus hin- und herbewegen konnte. Scholems Mitarbeit bei *Brit
Schalom,* einer Gruppe von großteils mitteleuropäischen Juden, die sich in den 1920er
und frühen 1930er Jahren für einen Zwei-Nationen-Staat einsetzte, bestätigte für Kitaj,
dass man das jüdische Recht auf einen Platz unter der Sonne durchsetzen konnte,
ohne den Palästinensern eben dieses Recht zu verweigern. Diese Aussicht muss ihn

9 R.B. Kitaj, *Erstes Manifest des Diasporismus*, Zürich 1988, S. 129.

10 R.B. Kitaj, *Second Diasporist Manifesto*, New Haven/London 2007, #28.
Und in #553 erklärt Kitaj: „Sandra – Schechina in meinen Bildern, und SIE ist es, zu der ich jeden Morgen bete."

über die Jahre begleitet haben, als er seine Bilderserie *Arabs and Jews* |S. 221 malte. Allerdings hielt Kitaj nicht an dem alten *Brit-Schalom*-Ideal fest. Über Araber und Juden in Palästina schrieb er: „Beide brauchen getrennte Heimatländer. Einen binationalen, säkularen Staat in Palästina könnte es nur in einem Monat voller Sonntage geben, selbst dann wäre er blutgetränkt. So wie Menschen nun einmal sind, ist es hoffnungslos."[9]

Zweitens weckten Scholems Forschungen zur jüdisch-mystischen Tradition Kitajs Interesse an kabbalistischer Hermeneutik. Im Abschnitt 15 seines *Second Diasporist Manifesto* verweist er auf Scholems Einfluss und verortet sich dann selbst in der langen Tradition der kommentierenden Dynamik: „Unendliche Interpretierbarkeit, unendliches Licht leuchtet in jedem Wort, sagt Scholem über die Kabbala. Die plötzliche Erläuterung wartet geduldig in einigen meiner Bilder, so wie sie es in Jahrtausenden des jüdischen Kommentars tut."

Drittens machte Scholem Kitaj nicht nur mit den Deutungspraktiken der Mystiker bekannt, sondern auch mit den Grundlagen der kabbalistischen Theosophie, an der Kitaj vor allem ein Aspekt interessierte: die Vorstellung von der weiblichen Gottheit, der Begriff der Schechina. Mit dieser Idee kam Kitaj schon früh bei seiner Scholem-Lektüre in Berührung (vgl. Gershom Scholem, *Die jüdische Mystik in ihrer Hauptströmung)*, doch in der Los-Angeles-Phase nahm sie für ihn eine besondere Bedeutung und Dringlichkeit an. Und zwar aus dem einfachen Grund, dass der erklärte Säkularist Kitaj in seinem letzten Lebensjahrzehnt inbrünstig nach einer kabbalistischen Kommunion mit der Schechina strebte, die er mit seiner verstorbenen Frau gleichsetzte: „Sandra ist also nicht nur als Gottes Ebenbild geschaffen, sondern als Schechina ist sie der Aspekt dessen, was Gott genannt wird, dem ich mich hingebe – DEVEKUT –, indem ich sie male."[10]

Kitajs Leseerfahrungen und seine an Scholem gerichteten Selbstgespräche zogen sich durch sein ganzes Erwachsenenleben. Sie nährten gleichermaßen seine frühen intellektuellen wie seine späteren theologischen Reflexionen über die Jüdische Frage. Kitaj wusste, wie tief seine verehrten Vorläufer aus der Zeit der Weimarer Republik und Caféisten-Freunde in die theologischen Dimensionen der Jüdischen Frage eingetaucht waren, auch durch die neue mystische Linse, die Scholem ihnen zur Verfügung stellte. Doch ebenso wusste er, dass die jüdische Kaffeehauskultur in Berlin sehr vielfarbig war. Sie umfasste ein breites Spektrum an bunten Charakteren, nicht alle davon waren Deutsche, nicht alle interessierten sich für Theologie, aber alle befassten sich leidenschaftlich mit der Jüdischen Frage. Ein gutes Beispiel dafür ist der russisch-jüdische Historiker Simon Dubnow (1860–1941), ein Wortführer in den osteuropäisch-jüdischen Kreisen, die nach dem Ersten Weltkrieg in Berlin zusammenfanden. Kitaj kannte Dubnow als „den großen alten Theoretiker der Diaspora", der gegen die Zionisten argumentierte, die logische Heimat der jüdischen Nation sei dort, wo die meisten Juden lebten, also im östlichen Europa. Die vernünftigste Antwort auf ihr Leiden sei nicht der Ruf nach Souveränität in ihrem alten Heimatland, sondern eine Autonomie in der Diaspora – also staatliche Unterstützung bei der Bewahrung jüdischer Kultur, Bildung und Sprache. In dieser Hinsicht vertrat Dubnow eine einst bedeutende, mittlerweile verloren gegangene Spielart des nationalistischen Denkens: jene, die zwischen ‚Nation' und ‚Staat' unterschied und sich für die Anerkennung der Rechte einer Kulturnation (etwa

11 R.B. Kitaj, *Erstes Manifest des Diasporismus*, Zürich 1988, S. 85.

12 Vgl. Shulamit Volkov, „The Dynamics of Dissimilation: Ostjuden and German Jews", in: Jehuda Reinharz und Walter Schatzberg (Hg.), *The Jewish Response to German Culture from the Enlightenment to the Second World War*, Hannover, 1985, S. 192–211.

13 Vgl. David Biale, *Gershom Scholem. Kabbalah and Counter-History*, Cambridge 1982, S. 105.

14 Diese Wertschätzung für Achad und seinen Agnostizismus zeigte sich in Kitajs später Londoner Phase, in der die Jüdische Frage für ihn ganz im Mittelpunkt stand, stärker als danach in Los Angeles, als seine theologische und mystische Obsession sich auf Sandra konzentrierte.

der Juden) unter und durch eine souveräne Staatsmacht (etwa das zaristische Russland) einsetzte. In seinen mythischen Kaffeehausgesprächen mit Dubnow fühlte sich Kitaj sehr zu den Ansichten des älteren Historikers hingezogen, insbesondere zu dem Glauben, dass „sein verstreutes und verachtetes Volk dort Frieden fände, wo aufgeklärte Nationen ihm Asyl gewähren würden." Der kulturellen Übung, mit einer Vielzahl verschiedener Gastgeber im Austausch zu sein, verdankte der Diaspora-Jude seine Kreativität, die Kitaj so sehr schätzte. Er hoffte, „Dubnows Traum über die Diaspora wird wahr". Denn, so erklärte er, „Diasporismus ist meine Art. Die Art, auf die ich meine Bilder mache". Zugleich war sich Kitaj vollkommen bewusst, welches brutale Ende es mit Dubnows diasporischer Vision nahm: „Dann wurde er von den Deutschen erschossen", bei der Vernichtung des Rigaer Ghettos im Dezember 1941.[11]

Bei seinen Debatten über den Diasporismus mit Dubnow hätte sich ein weiterer Reisender auf den Nebenwegen der Jüdischen Frage zu Kitaj gesellt, einer, den er ebenfalls sehr mochte: Achad Ha'am (1856–1927). Wie Dubnow war Achad Ha'am osteuropäischer Jude, zudem sein guter Freund und ideologischer Vorläufer. Seine Bemühungen, ein geistig-kulturelles jüdisches Zentrum in Palästina zu schaffen, widersprachen Dubnows Schwerpunkt auf dem Diasporismus, wie ein fesselnder Briefwechsel der beiden aus dem ersten Jahrzehnt des 20. Jahrhunderts belegt. Einig waren sich Dubnow und Achad Ha'am darin, dass es idealerweise beides geben sollte, ein robustes jüdisches Leben in der Diaspora und ein ebenso robustes jüdisches Zentrum in Palästina. Doch über die Priorität waren sie sich nicht einig. Für Dubnow als Historiker, der die jüdische Geschichte anhand ihrer aufeinanderfolgenden Einflusszentren periodisierte, war das gegenwärtige Zentrum, das alle Aufmerksamkeit verdiente, eben der jüdische Bevölkerungsschwerpunkt in Osteuropa. Für Achad Ha'am hingegen blieb das Gelobte Land das Zentrum, von dem aus die Strahlen der Lebenskraft bis in die Peripherie vordrangen. Diese Strahlen der Lebenskraft würden eine lang eingeschlafene hebräische Kultur in aller Welt neu beleben und eine Renaissance in der Sprache, der Musik, im Theater und in der Kunst herbeiführen.

Achad Ha'ams Vision fand tiefen Widerhall bei einer ganzen Generation deutschsprachiger Juden im frühen 20. Jahrhundert, die sich mit dem Phänomen der „Dissimilation" quälte – also mit der Abkehr von der festen Überzeugung ihrer Eltern, sie würden die verbleibenden Hürden in der deutschen Gesellschaft überwinden und eine vollständige Assimilation erzielen.[12] Ein Kreis, dem Hugo Bergmann, Hans Kohn, Ernst Simon und Gershom Scholem angehörten, sah in diesem Programm für eine kulturelle Wiedergeburt der Jüdischen Nation den ersehnten Mittelweg zwischen den Extremen der Assimilation und einer härteren, auf einen eigenen Staat ausgerichteten Gangart des politischen Zionismus. Scholem zum Beispiel bezeichnete sich als „radikalen Anhänger Achad Ha'ams".[13]

Kitaj war ebenfalls sehr eingenommen von diesem Projekt der kulturellen Wiedergeburt, zumal es auf einer entschieden agnostischen Haltung gegen den überlieferten religiösen Glauben fußte.[14] Er stellte Achad Ha'am in beste Gesellschaft, indem er ihn mit Cézanne verglich, einem seiner Lieblingsmaler. „Noch 1987 sind beide für mich Lichter im Dunkel, schlagen Brücken zu mir", schrieb er im *Ersten Manifest des Diasporismus*. Was er Achad Ha'am zu verdanken hatte, war ein gesundes Maß an unverstelltem jüdischem Stolz, der sich „als beliebter Fluchtweg aus dem Dunklen Zeitalter"

15 R. B. Kitaj, *Erstes Manifest des Diasporismus*, Zürich 1988, S. 123.

16 Zit. n. ebd., S. 117.

17 Ebd., S. 103.

erwies, „in dem (zu seiner Zeit) noch viele Juden begraben lagen". Dies wiederum spornte Kitaj dazu an, eine jüdische Kunst zu etwickeln, „eine affirmative Malerei" ohne „unterentwickeltes (jüdisches) nationales ‚Ego'".[15]

Man kann sich Kitaj vorstellen, wie er mit Dubnow und Achad Ha'am an einem Berliner Cafétisch sitzt und zuhört, wie die beiden Denker die Feinheiten einer Spielart des jüdischen Nationalismus diskutieren, welche die Kultur als den kostbarsten Besitz der jüdischen Nation auffasst. Kitaj wäre sehr einverstanden gewesen mit der großen Bedeutung, die der Kultur beigemessen wird, und ebenso mit einem verbindlichen Ja zu einer starken jüdischen ethnischen Identität. Zugleich hätte er auch die Unterschiede zwischen den beiden Denkern des frühen 20. Jahrhunderts zu schätzen gewusst, er hätte die wichtigsten Argumente für ihren jeweiligen Diasporismus und Palästinozentrismus verinnerlicht und schließlich die schwächeren davon verworfen. In seinem eigenen Denken erreichte er, was die beiden nicht konnten: ein dynamisch fließendes Hin und Her zwischen Diasporismus und Zionismus, das seine unverfrorene Doppel-Loyalität zum Kosmopolitismus und zum Partikularismus widerspiegelte.

Man kann sagen, dass es das Leitmotiv des jüdischen Projekts der Moderne war – von Moses Mendelssohn über die Kaffeehausjuden der Weimarer Republik bis zu Kitaj und weiter –, sich einen Weg zwischen diesen beiden Polen zu suchen. Kitaj fühlte sich besonders zu jenen hingezogen, die sich, wie er, auf dem fruchtbaren, aber unsicheren Terrain in der Mitte bewegten, dort, wo die Entfernung von den Polen der Gewissheit die schöpferische Neuerung anregt.

Auf diesem Terrain fand Kitaj viele seiner größten jüdischen Inspirationsquellen und Gesprächspartner: allen voran Kafka, dessen Gefühl der Entfremdung von der Welt und von sich selbst Kitaj als spezifisch jüdisch ansah. Die einzigartige Perspektive, die Kafka seiner Entfremdung verdankte, half ihm, das zu erschaffen, was Clement Greenberg „eine ganz und gar jüdische literarische Kunst"[16] von höchster Qualität nannte. Sie könnte Kafka auch, mutmaßte Kitaj, eine besondere seherische Gabe verliehen haben, um die Dunkelheit zu erkennen, die sich mit der Schoa über das jüdische Leben senkte. Auch wenn Kafka vor der „furchtbaren jüdischen Leidensgeschichte" starb, ließ sein Werk Kitaj glauben, dass er „vielleicht ihr Nahen gerochen hat".[17]

Kitajs Verehrung für Kafka verdeutlicht uns eine der seltenen Gaben des Malers: seine grenzenlose intellektuelle Offenheit. Kitaj war ebenso empfänglich für Dubnows und Achad s klar formulierte Pläne einer nationalen jüdischen Erneuerung wie für Kafkas erstaunlichen literarischen Ausdruck für die Anomie des modernen (jüdischen) Lebens. Viele von uns neigen dazu, eine Art zu schreiben oder zu denken einer anderen vorzuziehen, doch Kitaj war es ein Leichtes, beide Arten miteinander zu vereinbaren. In dieser Hinsicht war seine jüdische Obsession dezidiert katholisch.

Allerdings zog ihn die Mischung aus Entfremdung und Sehnsucht an, von der Kafkas Werk durchtränkt ist. Kitaj verstand, dass die Suche nach einem Maß für jüdische Ganzheitstheorie endlos und unerfüllbar ist, ebenso wie die Kabbalisten glaubten, die Tora vollständig zu verstehen sei ein unabdingbares, wenngleich nie erreichbares Ziel. Entsprechend musste man hinnehmen, dass die Welt eine fragmentarische war und dabei – wiederum wie die Kabbalisten – das dem Fragment selbst innewohnende Erlösungspotenzial erkennen. Wenige verstanden das Erlösungspotenzial des Fragments besser als ein weiterer Lieblings-„Gesprächspartner" Kitajs: Walter Benjamin (1892 – 1940).

18 Walter Benjamin, „Berliner Chronik", in: *Gesammelte Schriften, Band VI*, Hg. Rolf Tiedemann und Hermann Schweppenhäuser, Frankfurt am Main 1996, S. 480ff.

19 R.B. Kitaj, *Erstes Manifest des Diasporismus*, Zürich 1988, S. 61.

20 R.B. Kitaj, *Second Diasporist Manifesto*, New Haven/London 2007, #553.
Hinzugefügt sei, dass Gershom Scholems Aufsatz „Walter Benjamin und sein Engel" einer der letzten Texte war, wenn nicht der letzte, den Kitaj im Oktober 2007 noch las.

Sein guter Freund Scholem hätte es beinahe geschafft, Benjamin für einen Lehrstuhl an der neu gegründeten Hebräischen Universität in Jerusalem zu gewinnen. Doch so attraktiv ihm diese Aussicht auf Erlösung schien, konnte er sich am Ende nicht durchringen, nach Palästina auszuwandern, Hebräisch zu lernen und sich damit Zugang zu einer höheren Form jüdischer Ganzheit zu ermöglichen. Vielmehr war er darauf konditioniert, in seinem fragmentarischen Diaspora-Zustand herumzuwandern und – natürlich –, mit prüfendem Auge zu beobachten. Zufällig befanden sich unter den Gegenständen, auf die Benjamin seinen Blick warf, auch die Kaffeehäuser in Berlin, einschließlich des Romanischen Cafés. Er begriff das Café als einen Ort, an den der Parvenü (wir können auch lesen ‚der Jude') kam, um zu sehen und gesehen zu werden, bloß damit ihn dann die nächste Gruppe von Neuankömmlingen wieder ersetzte.[18]

Kitaj bewunderte und imitierte Benjamins Art der teilnehmenden Beobachtung in Cafés – und sein im und durch das Café geschärftes Auge. Er versuchte sich in Bildern so auszudrücken wie sein Freund aus Weimarer Zeiten es mit Worten verstand. Besonders begeisterte ihn Benjamins Vorliebe für das ‚Fragment', die Art, wie er es aufhob und auspackte: ein ebenso entschieden ethischer wie ästhetischer Bergungsakt. Schon bevor er Benjamin kannte, hatte er ein Bild mit dem Titel *His Cult of the Fragment* gemalt. Und nachdem er ihn kennengelernt hatte, identifizierte er sich mit ihm und richtete seine Selbstgespräche auch an ihn; Walter Benjamin war für ihn der „exemplarische und vielleicht vornehmste Diasporist".[19] Bei Benjamin, vor allem in seiner berühmten Beschreibung des „Engels der Geschichte" in der neunten These seines Aufsatzes „Über den Begriff der Geschichte" fand sich eine ergreifende Reflexion über den heldenhaften, aber vergeblichen Kampf, den Vergessenen unter uns Stimme, Handlungsfähigkeit und Gerechtigkeit zurückzugeben. Kitajs eigene Hommage an Benjamins Engelsfigur – und an Paul Klees *Angelus Novus,* auf den der „Engel der Geschichte" zurückging – besteht aus einer Serie von zwei Dutzend Bildern mit dem Titel *Los Angeles*.[20]

Benjamin und sein Engel deuteten verführerisch darauf hin, dass es möglich ist, durch Zugehörigkeit erlöst zu werden, doch beide wurden sie letztlich ins Exil geschickt, mit allen schöpferischen und tragischen Konsequenzen. Gewiss: Kitaj legte häufig einen stolzen, trotzigen jüdischen Tribalismus an den Tag, vor allem gegenüber antisemitischen Angriffen. Doch letztlich entschied er sich, wie Benjamin, für das Herumirren im Exil. Um den Kreis unseres Gesprächs nun zu schließen, können wir mit Heinrich Heine und George Steiner sagen, dass das Café im Exil seine ‚tragbare Heimat' war. Dort, und vor allem im Coffee Bean in Westwood, gab Kitaj sich den belebenden und entscheidenden Schwingungen seines Daseins hin, zwischen Bild und Wort, Diasporismus und Zionismus, Jude und Mensch.

5
Galerie der Charaktertypen

The Neo-Cubist, 1976 – 1987
Öl auf Leinwand, 178 × 132 cm

„Als mir David Hockney vom Tod seines Freundes Chris Isherwood in Kalifornien erzählte, nahm ich das Portrait wieder hervor und malte eine Alternativ-Figur über die ursprüngliche frontale Ansicht, wobei ich Isherwood im Kopf hatte. Er war wie Hockney – und im Gegensatz zu mir – ein sehr optimistischer und nobler Charakter. Also machte ich aus ihnen eine Art kubistischen Doppelgänger, der für Leben und Tod zugleich steht, in der speziellen kalifornischen Weitwinkelszenerie, die sie sich in ihrem Exil zu Eigen machten, und hoffentlich einigermaßen im Einklang mit Davids neokubistischer Bildtheorie."
• R. B. Kitaj, ca. 1988|89

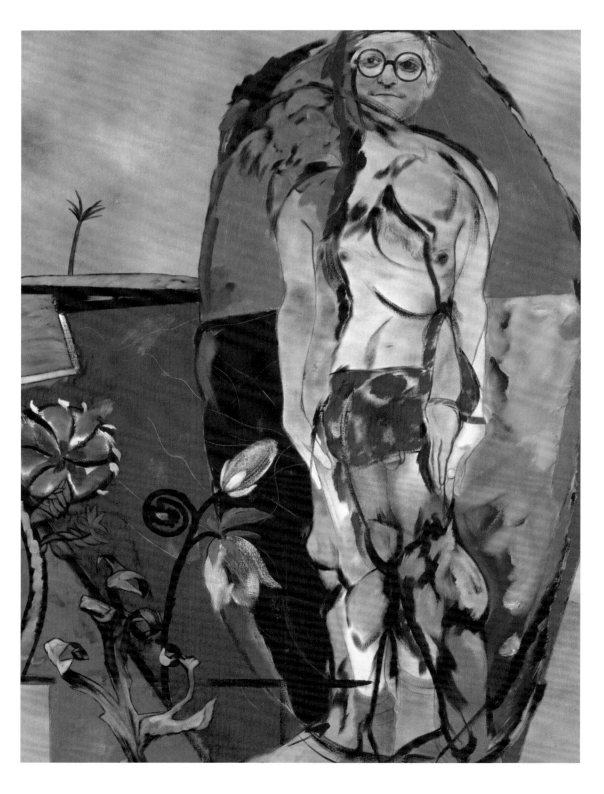

Batman, 1973
Öl auf Leinwand, 244 × 76 cm

Superman, 1973
Öl auf Leinwand, 244 × 76 cm

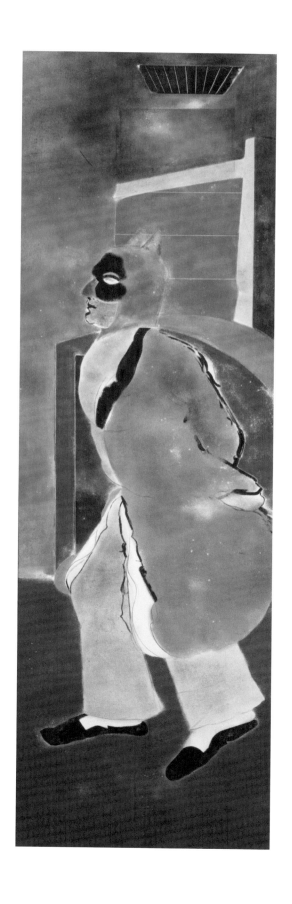

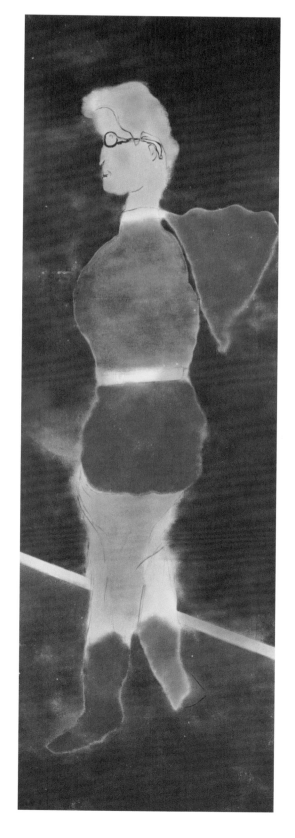

The Orientalist, 1976|77
Öl auf Leinwand, 244 × 76 cm

The Arabist, 1975|76
Öl auf Leinwand, 244 × 76 cm

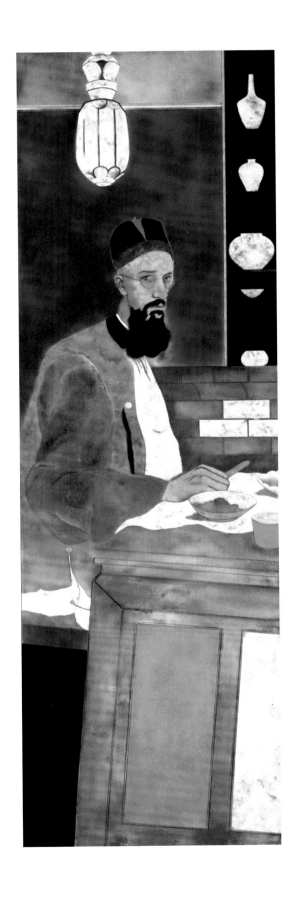

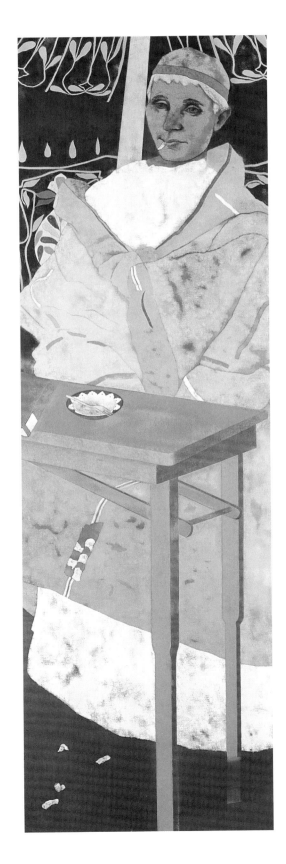

The Hispanist (Nissa Torrents), 1977 | 78
Öl auf Leinwand, 244 × 76 cm

Smyrna Greek (Nikos), 1976 | 77
Öl auf Leinwand, 244 × 76 cm

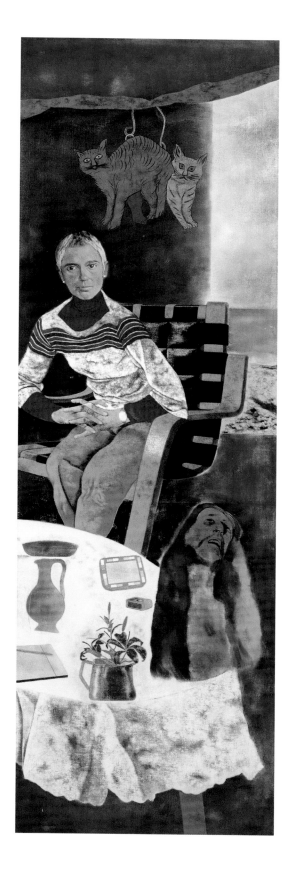

Catalan Christ (Pretending to Be Dead), 1976

Öl auf Leinwand, 76 × 244 cm

„Der Diasporismus hat mich zu Dar-
stellungen und Empfindungen
von Menschentypen angeregt, zu
Bildern, deren Titel auf ‚-ist‘ enden:
‚Orientalist‘, ‚Neocubist‘, ‚Arabist‘,
‚Remembrist‘, ‚Kabbalist‘, ‚Caféist‘,
‚Hispanist‘ usw. Ich glaube an
die typisierende Kraft der Kunst.

Einige dieser ‚Typen‘ waren
Freunde, alle waren Diasporisten
(die meisten Nichtjuden):
Menschen, die die eigene Welt
seltsam und wundervoll kompli-
ziert machen (…).“
• R. B. Kitaj, 1988

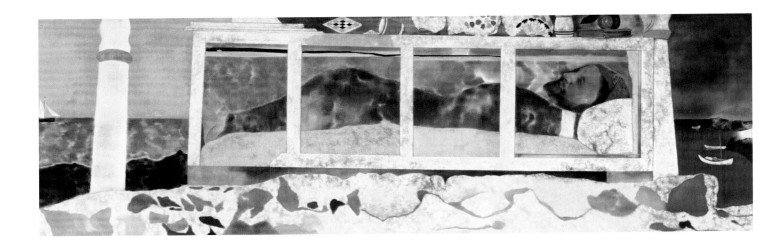

6
Der verborgene und der öffentliche Jude

Desk Murder, 1970 – 1984
Öl auf Leinwand, 76 × 122 cm

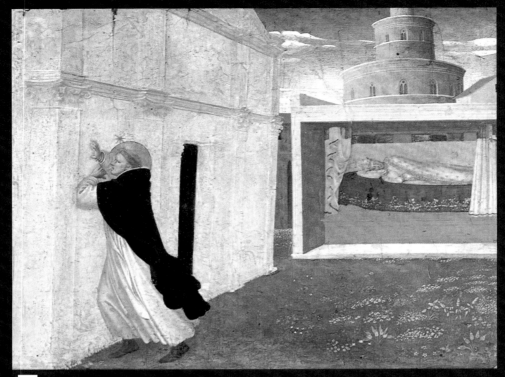

04

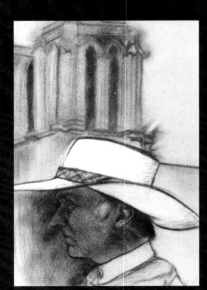

05

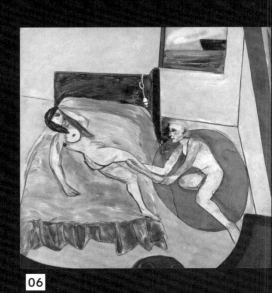

06

Notre Dame de Paris, 1984–1986
Öl auf Leinwand, 152 × 152 cm

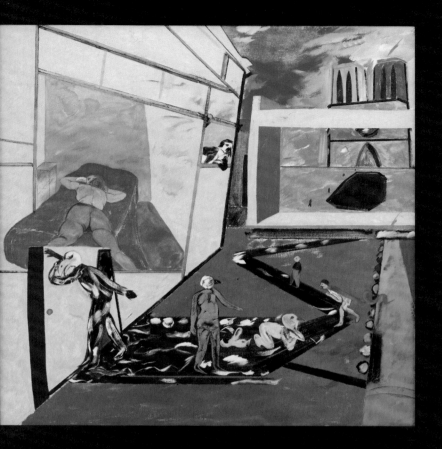

02

„Die Hauptquelle für die Komposition stammt von Fra Angelico. Es gibt eine berühmte mittelalterliche Haggada, die Vogelkopf-Haggada, in der jede gemalte Figur einen Vogelkopf hat, um so das Zweite Gebot zu umgehen (gegen götzendienerische Bildnisse). In Paris musste ich an Notre-Dame vorbei, um zu den Damen in Saint-Denis zu gelangen. All diese Heiligen und Sünder ergeben eine schöne Mischung, wie im wirklichen Leben."

R. B. Kitaj, 1994

01

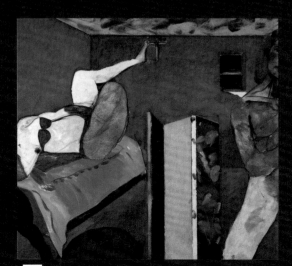

03

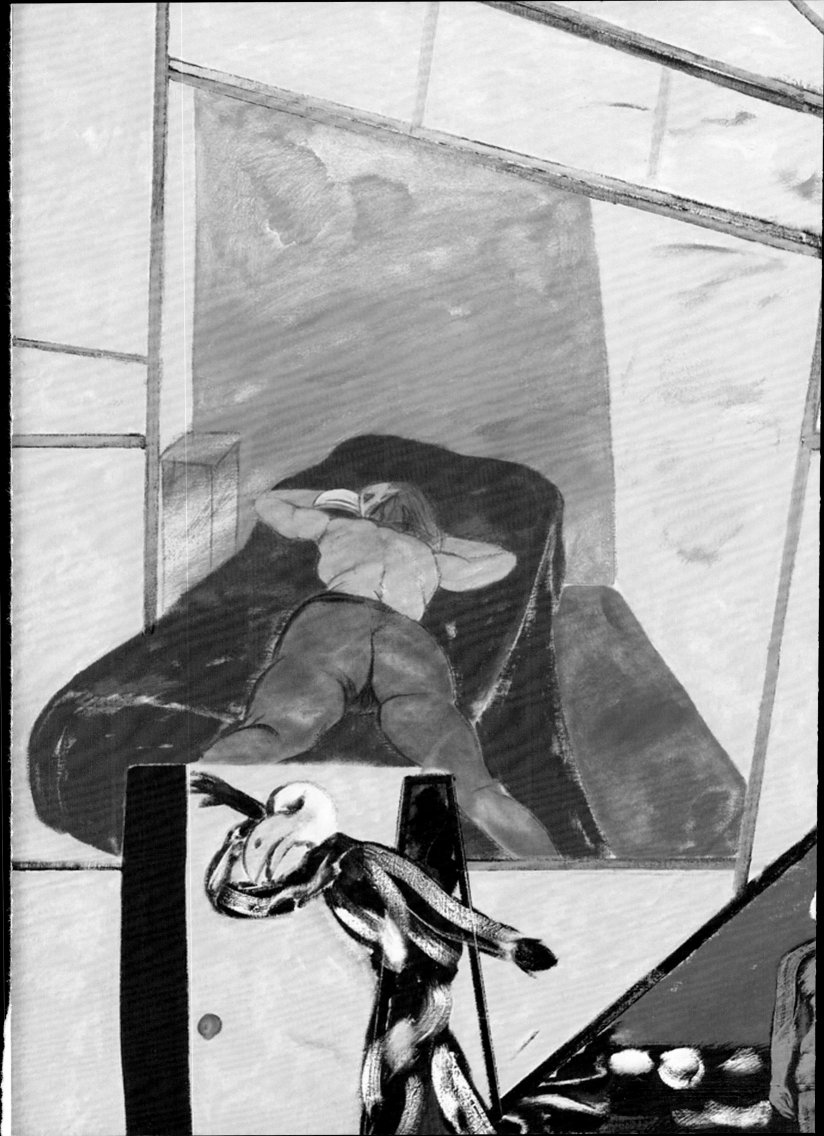

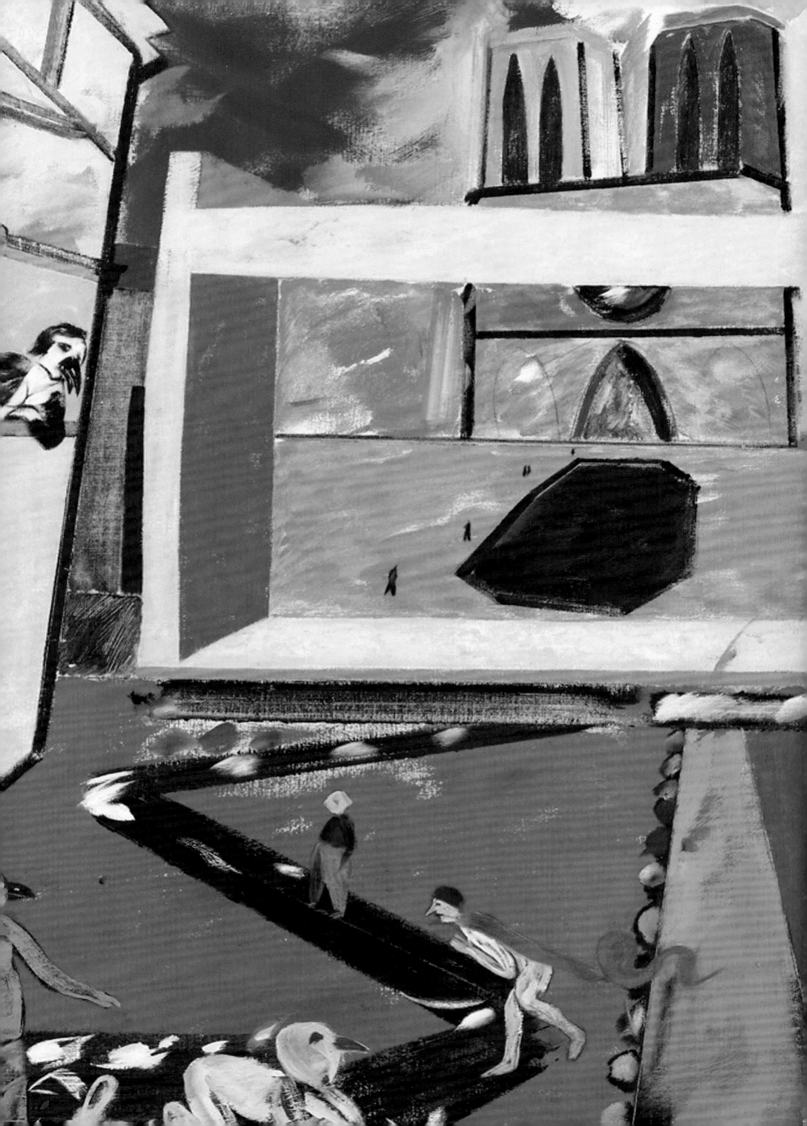

Sünde

<div dir="rtl">חטא</div>

Der Konflikt zwischen Körper und Geist, der oft zur Erklärung der inneren Zerrissenheit der Menschen herangezogen wird, ist eigentlich kein Konflikt zwischen Gut und Böse. Er findet eher statt wegen der menschlichen Vorlieben, die Dinge unmittelbar in ihren Teilen zu betrachten, statt sie tiefgreifender im Ganzen zu verstehen, das Wohl des Moments über das dauerhafte zu stellen oder manchmal wegen der Inkongruenz zwischen dem, was bloß erfreut und dem, was wahrhaft erstrebenswert ist. Sünde wird auch als Vergesslichkeit definiert, als eine Situation, in der der Mensch es zeitweise nicht schafft, sich an seine Pflichten und seine wirklichen Bedürfnisse zu erinnern und sich mit anderen Dingen beschäftigt.

11

12

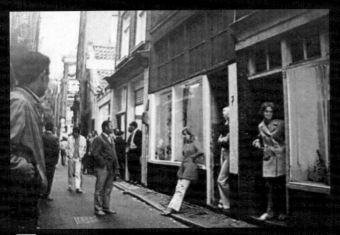

13

01 R.B. Kitaj im Gespräch mit Julián Ríos, in: Julián Ríos, *Pictures and Conversations,* London 1994, S. 153.

02 Illustration aus der Vogelkopf-Haggada, frühes 14. Jahrhundert.

03 R.B. Kitaj, *The Second Time (Vera Cruz, 1949) A Tale of the Maritime Boulevards,* 1990, Öl auf Leinwand, Privatsammlung, Connecticut.

04 Fra Angelico, *Der Traum von Papst Innozenz III,* Teil der Predella des Marienkrönungsaltarbildes, 1434/35, Louvre, Paris.

05 R.B. Kitaj, *The Poet and Notre Dame (Robert Duncan),* 1982, Pastell und Kohle auf Papier, Privatsammlung.

06 R.B. Kitaj, *The First Time (Havana, 1949),* 1990, Öl auf Leinwand, Marlborough International Fine Art.

07 R.B. Kitaj, *The Third Time (Savannah, Georgia),* 1992, Öl auf Leinwand, Privatsammlung.

08 R.B. Kitaj, *The Room (Rue St. Denis),* 1982/83, Öl auf Leinwand, Marlborough Fine Art, London.

09 Henri Matisse, *Une Vue de Notre-Dame,* 1914, Öl auf Leinwand, MOMA, New York.

10 Adin Steinsaltz zitiert von R.B. Kitaj in einer handschriftlichen Notiz, in: *Kitaj papers,* UCLA.

11 Adin Steinsaltz, „Sin", in: *Strife of the Spirit. A Collection of Tales, Writings and Conversations,* Jerusalem 1998, S.113ff.

12 Eintrittskarte: *Sex Cinéma Venus,* Amsterdam, ohne Jahr, in: *Kitaj papers,* UCLA.

13 Foto des Rotlichtviertels von Amsterdam, ohne Jahr, in: *Kitaj papers,* UCLA.

09

08

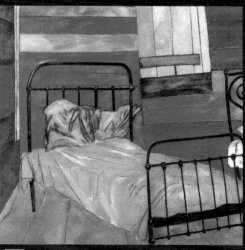

07

„Sünde ist – aus einer solchen (jüdischen) Perspektive – also in erster Linie ein Akt (durch eine Tat oder eine Unterlassung) von Rebellion. Der Sünder wird nicht gehorchen, wird die ‚Überlegenheit des Himmels' nicht anerkennen, wird eine andere Art von Regeln bevorzugen, von anderen Menschen, von anderen Göttern oder nach seinen eigenen Wünschen."

Adin Steinsalz

10

The Jew, Etc., 1976–1979 (unvollendet)

Öl und Kohle auf Leinwand, 152 × 122 cm

„In diesem Bild soll Joe, mein symbolischer Jude, das unvollendete Subjekt einer Ästhetik von Gefangenschaft und Ausbruch sein, eine endlose, verschmutzte Diaspora-Passage, in der er sein eigenes Unfertigsein aufführt. Allen Malern sind die Schicksalskräfte vertraut, eingehüllt in glückliche Zufälle, andere Erleuchtungen und Fehlschläge, die einem die Maltage beseelen. Auf diese Weise möchte ich Joe, in seiner Darstellung hier, einem gemalten Schicksal aussetzen, das dem unberechenbaren Lauf unserer eigenen Auflösung in die Alltagswelt nicht unähnlich ist." • R. B. Kitaj, 1994

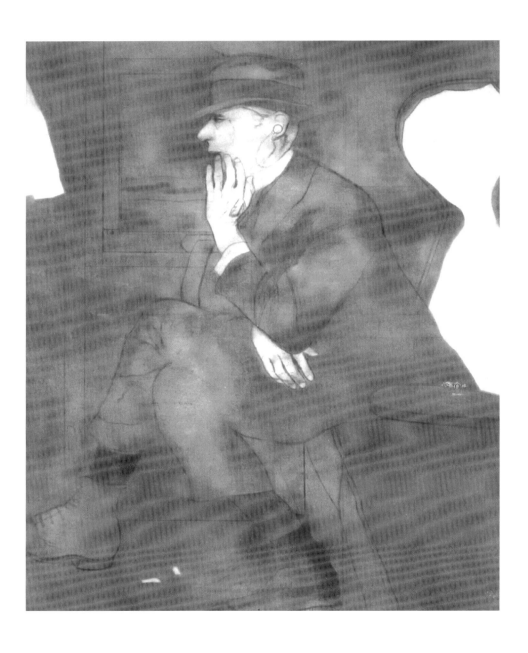

Marrano (The Secret Jew), 1976
Öl und Kohle auf Leinwand, 122 × 122 cm

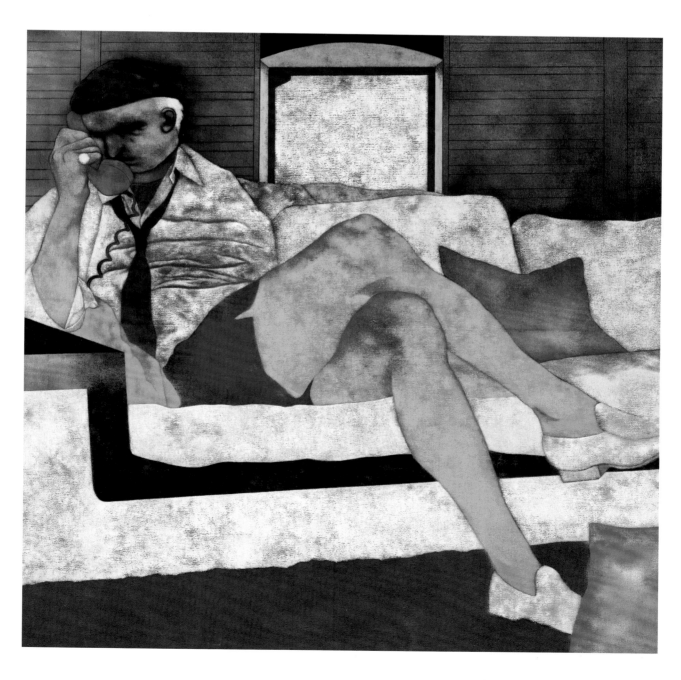

If Not, Not, 1975 | 76
Öl und schwarze Kreide auf Leinwand, 152 × 152 cm

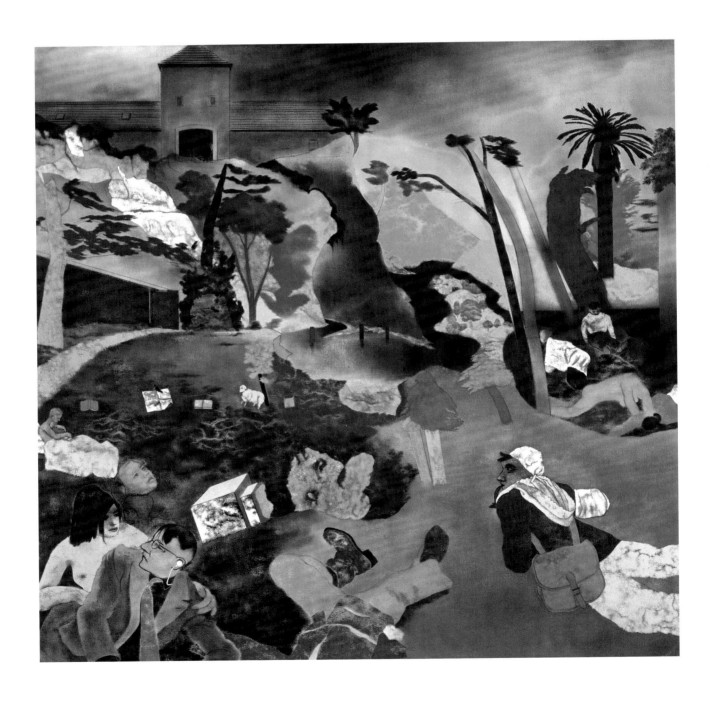

The Jewish Rider, 1984 | 85
Öl auf Leinwand, 152 × 152 cm

„Mein Freund Michael Podro saß für dieses Gemälde und die damit verbundenen Zeichnungen etwa ein Jahr lang immer wieder Modell. Es basiert natürlich auf Rembrandts Polnischem Reiter, meinem Lieblingsbild in der Frick Collection. Anders als bei Rembrandts Meisterwerk ist es kein Geheimnis, wer mir Modell saß oder wohin er unterwegs ist. (…) Zu dem Bild inspirierte mich eine Reportage, die jemand schrieb, der mit dem Zug von Budapest nach Auschwitz gefahren war, um zu sehen, was die todgeweihten Seelen gesehen haben könnten. Er sagte, die Landschaft sei schön."
• R. B. Kitaj, undatiert

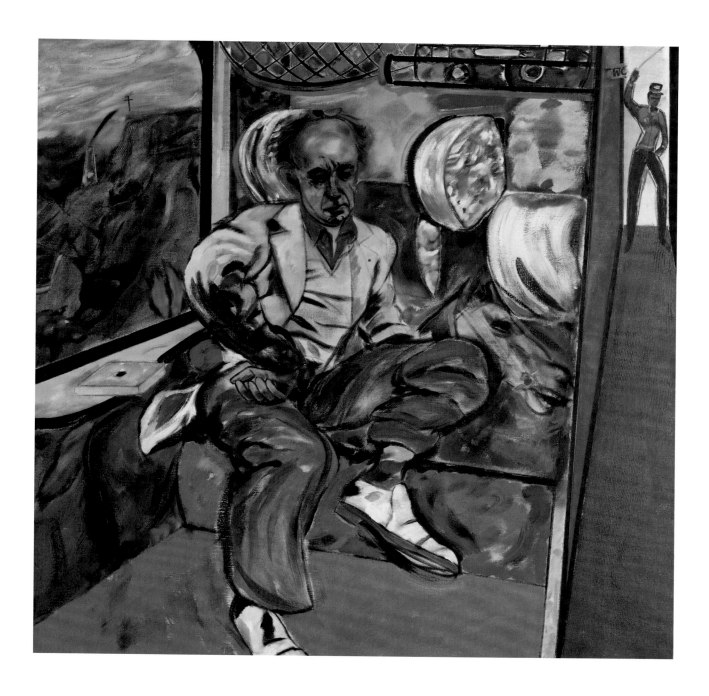

Cecil Court, London WC2 (The Refugees), 1983 | 84

Öl auf Leinwand, 183 × 183 cm

„Einer der ersten, die dieses Bild sahen (ein 75-jähriger Flüchtling), sagte, die Leute darauf sähen meschugge aus. Sie wurden aus der wunderbaren Verdrehtheit des jiddischen Theaters geformt (…). Ich wollte etwas vom Irrsinn des jiddischen Theaters hier in Cecil Court, diesem Londoner Zufluchtsort emigrierter Buchhändler, reinszenieren, einer Büchergasse, in der ich mich mein ganzes Leben in England lang herumgetrieben habe (…). Besonders der verstorbene Mr. Seligmann (links mit Blumen in der Hand), hat mir viele Kunstbücher und Drucke verkauft."
• R.B. Kitaj, 1994

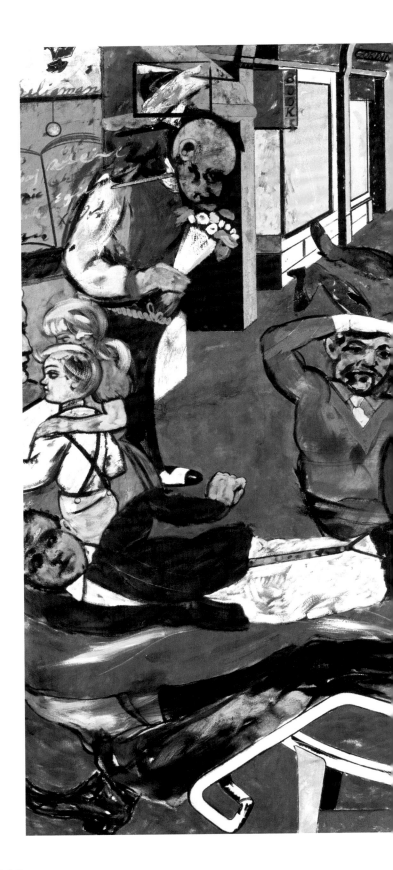

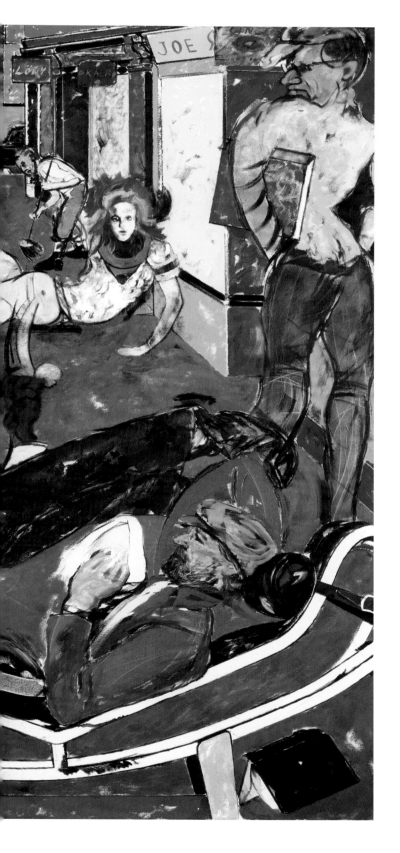

His New Freedom, 1978
Pastell und Kohle auf Papier, 77 × 56 cm

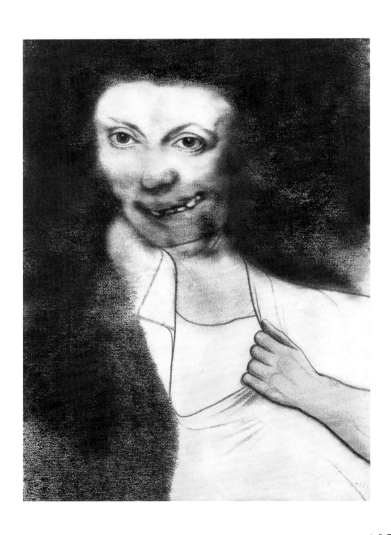

7
Entstellte Körper

The Sailor (David Ward), 1979|80

Öl auf Leinwand, 152 × 61 cm

„Als ich nach Hause kam, holte ich ein Foto von meinem alten Bild *The Sailor* hervor. Es ist einem schwarzen Koch nachempfunden, mit dem ich nach Brasilien fuhr, vor 40 Jahren, in meiner Seefahrerjugend. (…) Die Art Mütze, die er auf dem Porträt trägt, nannte man damals ‚West Coast Cap‘. Ich habe ihn zum Teil ins Wasser gestellt, eher symbolisch als plausibel für einen Matrosen der Handelsmarine. Ich erinnere mich, wie er mich einmal, als ich auf See zeichnete, fragte: ‚Was ist Rembrandt?‘ (…) Eine sehr große und beeindruckende Frage, finde ich heute.“ • R.B. Kitaj, 1994

Bather (Tousled Hair), 1978
Pastell auf Papier, 121 × 57 cm

145

The Rise of Fascism, 1975–1979

Pastell und Öl auf Papier, 85 × 185 cm

„Hitler hielt die Zuhälter in Frankfurt für Juden und verurteilte sie als Urheber eines moralischen Krebsgeschwürs der deutschen Gesellschaft. Was wäre, wenn Hitler gewusst hätte, dass die jüdischen Zuhälter jüdische Mädchen ausbeuteten und somit unbeabsichtigt den Faschismus unterstützten (…).“ • R. B. Kitaj, 1980

„Ich bin voreingenommen: Jeder Künstler kann sinnliche Frauen für den männlichen Lustgewinn malen und irgendeinen Titel hierfür finden: *Drei unabhängige Frauen, Geist der Frauenemanzipation, Das Diasporische Manifest* oder aber *Der Aufstieg des Faschismus* (…). Weil Frauen keine eigene Identität besitzen, können sie für alles eingesetzt werden, was sich der Künstler vorstellt, als Allegorie, oder noch schräger, als Träger geheimer Bedeutungen, die nur dem Künstler bekannt sind.“ • Linda Nochlin, 1998

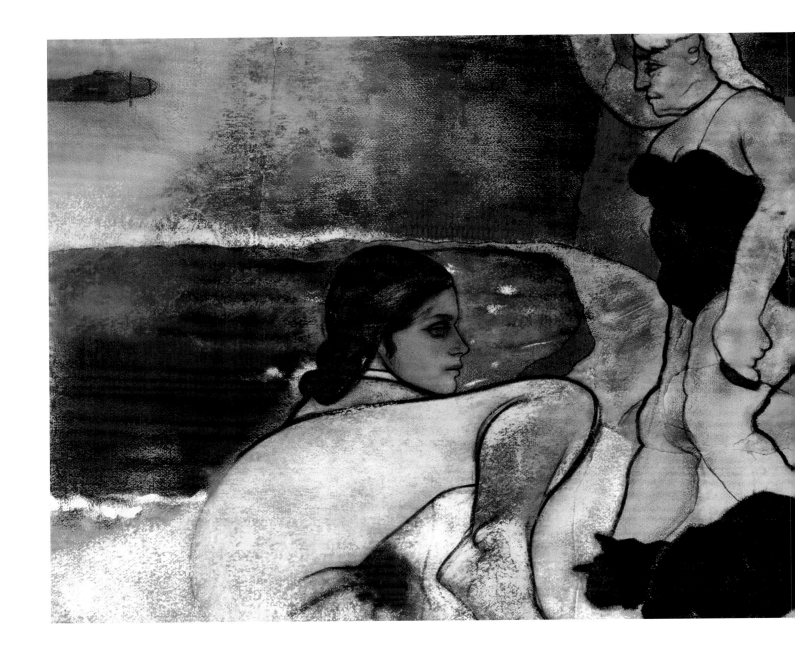

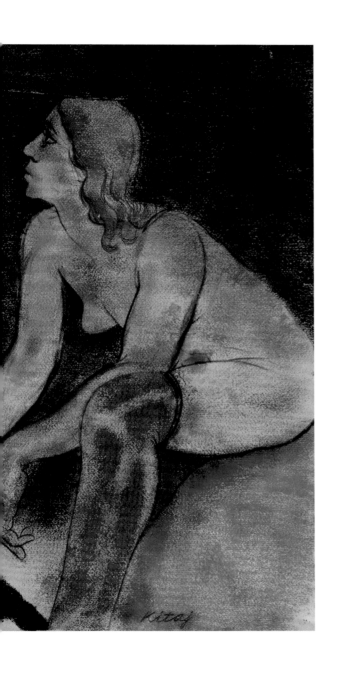

London, England (Bathers), 1982

Öl auf Leinwand, 122 × 122 cm

„Nun. Ich bin ein alter Pessimist, aber dieses komische Bild wurde in jenem wundervollen Jahr in Paris gemalt, 82/83, und da blickte ich auf die englische Insel zurück –Wasser ringsum, sehen Sie – in dieser schwierigen, undurchsichtigen Art, in die ich für meinen Geschmack und auch für den Geschmack unzähliger Kritiker zu oft verfalle. (…) Und am Ende verließ ich Paris, Frankreich, und ging zurück nach London, England, wie üblich, weil mir London ein bisschen weniger verkehrt zu sein scheint als andere Orte, die ich kennengelernt habe."
• R. B. Kitaj, 1994

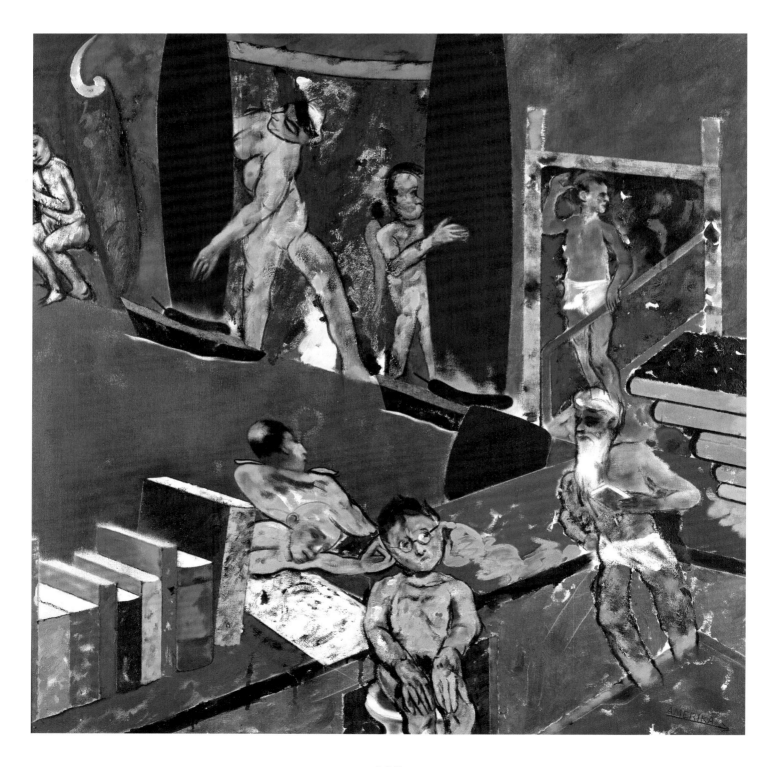

Self-Portrait in Saragossa, 1980

Pastell und Kohle auf Papier, 147 × 85 cm

„Hockney und ich reisten vor etwa
zehn Jahren nach Warschau und
gerieten fast zufällig in das Gestapo-
Hauptquartier, das heute ein
Museum ist." • R. B. Kitaj, 1981

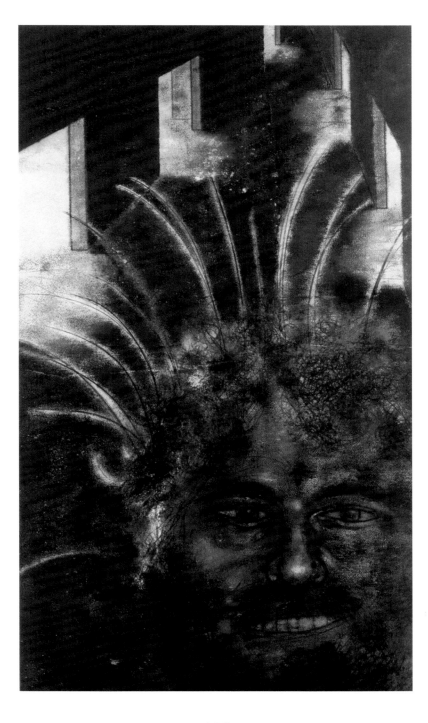

The Sensualist, 1973 – 1984
Öl auf Leinwand, 246 × 77 cm

„Diese (Leinwand) begann ihr Leben anders herum, als eine Frau. Man kann ihren rosa Kopf immer noch umgedreht unten am Rand sehen. Ich weiß nicht mehr, wer sie war, aber ich glaube, sie steht für die echte Frau im Leben des *Sensualisten* auf dem übermalten Bild. Dieses Atelierbild ist nicht nach dem Leben gemalt. Erst über-malte ich die Frau mit einer Art Kopie von Cézannes berühmtem *Badenden* von 1885 (…). Dann kam Tizians *Marsyas* in die Royal Academy und haute alle um. (…) Am Ende ist man selbst der Schaffensprozess; nicht nach dem Leben, sondern über das Leben, hat Pound, glaube ich, gesagt."
• R. B. Kitaj, 1994

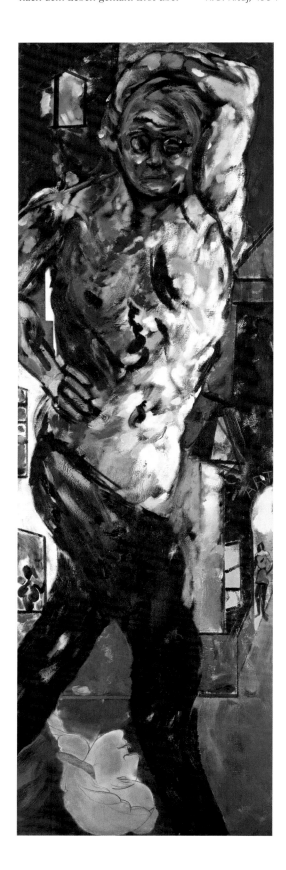

Self-Portrait as a Woman, 1984
Öl auf Leinwand, 246 × 77 cm

„Mein Name ist Hedwig Bacher, und ich bin immer noch am Leben, Gott sei's geklagt. Als der Urheber dieses Gemäldes 1951 ein 19-jähriger Kunststudent in Wien war, war ich seine Zimmerwirtin und für etwa sechs Monate auch seine Geliebte (…). (In der Nazi-Zeit) hatte ich mit einem Juden geschlafen und war erwischt worden, weshalb diese Verbrecher mir die Kleider wegnahmen und mich zwangen, nackt durch die Straßen zu laufen (…). Später schrieb ich ihm nach London und sagte, ich hatte keine Ahnung, dass er sich meiner Erniedrigung nah genug fühlte, um sich an meine Stelle zu setzen, also sich selbst in das Bild zu setzen." • R. B. Kitaj, 1994

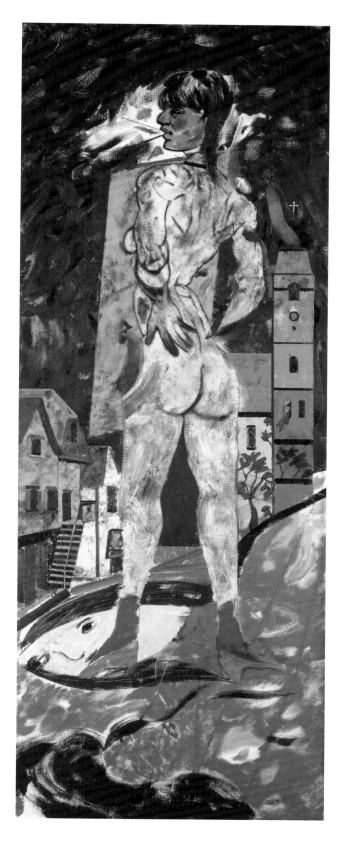

Mussolini (Emblem), 1978
Pastell auf Papier, 101 × 39 cm

Femme du Peuple II, 1975
Pastell auf Papier, 77 × 56 cm

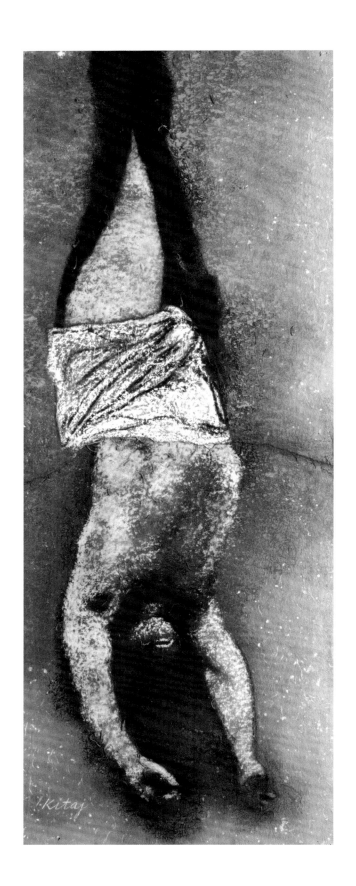

8
Obsessionen

Germania (To the Brothel), 1987

Öl auf Leinwand, 121 × 91 cm

„Es war gegen ein Uhr morgens. Erschöpft lehnte ich im Durchgang zu Hamburgs größtem Bordell an einer Mauer und machte mich bereit, zurück in mein Hotel zu gehen (ich bin links im Bild) – als ich ihn sah. (…) dieser junge Mann kam mir wie ein ‚worst case' vor, sein Körper durch und durch missgestaltet. Ich habe ihn nicht scheußlich oder kunstfertig genug gemalt. Ich folgte seinem holprigen Schritt die Gasse hinunter bis zum Bordell und fragte mich, wie oder ob er sich den Mädchen vorstellen würde (hinter der kobaltvioletten Wand zur Linken). Am Eingang gaffte er nur (…)."
• R. B. Kitaj, undatiert

The Wedding, 1989–1993
Öl auf Leinwand, 183 × 183 cm

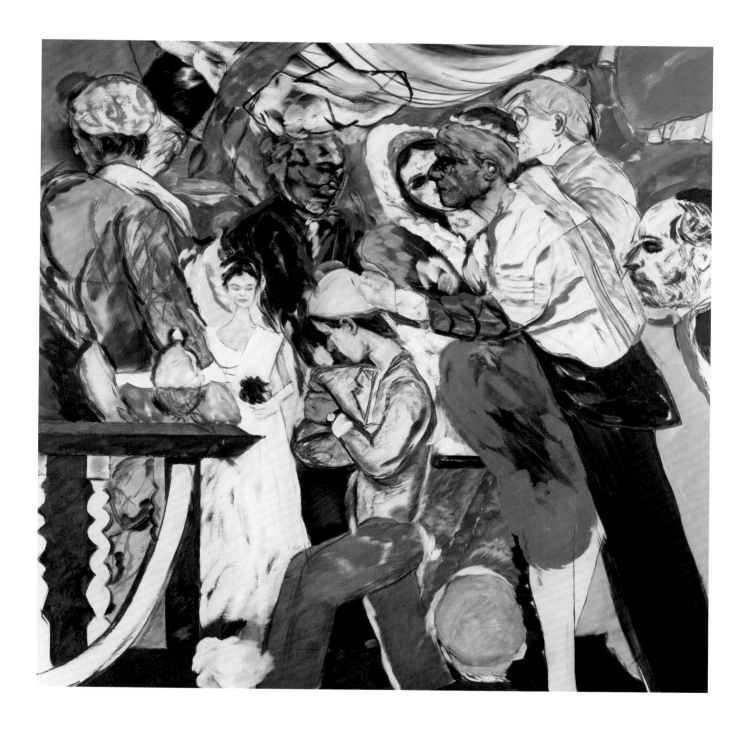

Passion (1940–45) Drawing, 1985
Öl auf Leinwand, 56 × 43 cm

Passion (1940–45) Writing, 1985
Öl auf Leinwand, 46 × 27 cm

„Dieses epochale Morden geschah in meiner Jugend, und nach der schwersten Drangsal, die sie je durchmachen mussten, sind Juden nun schon wieder in Gefahr. Ich erkannte, dass ich nicht weitermalen konnte ohne dieses gesteigerte Bewusstsein bei mir und in meinen Bildern. (…) Es war die christliche Passion des Malers Rouault, die mich bestärkte, mich an einer Passion (1940–45) zu versuchen. (…) Das Auftauchen einer Schornsteinform auf einigen meiner Bilder ist mein eigener primitiver Entwurf eines dem Kreuz gleichwertigen Symbols, schließlich haben beide die menschlichen Überreste im Tod enthalten." • R. B. Kitaj, 1986

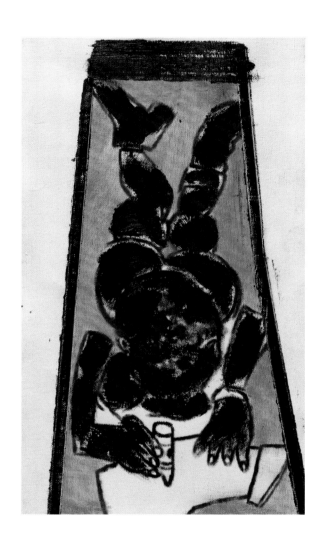

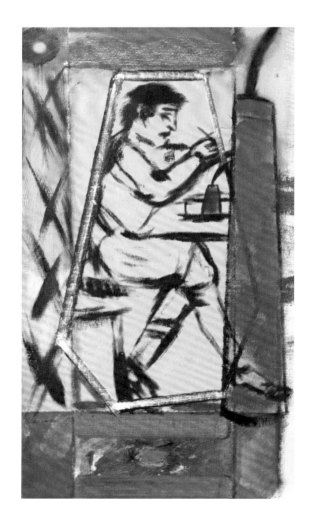

Passion (1940–45) Reading, 1985
Öl auf Leinwand, 46 × 51 cm

Passion (1940–45) Landscape / Chamber, 1985
Öl auf Leinwand, 28 × 51 cm

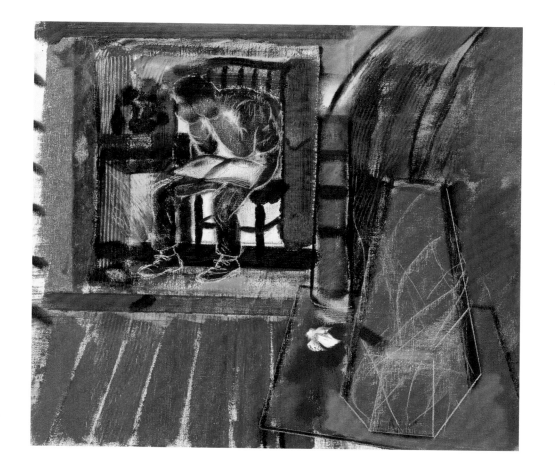

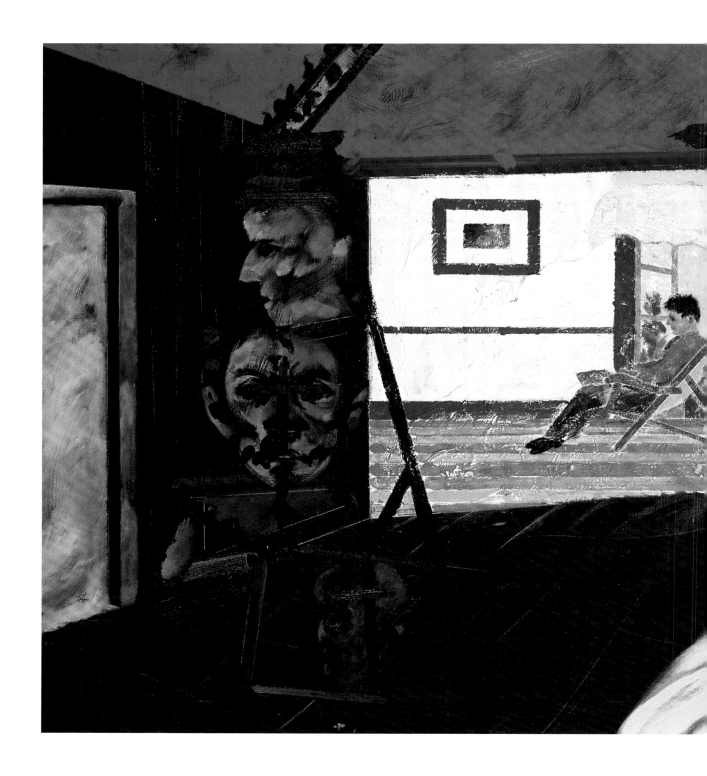

The Divinity School Address, 1983 – 1985

Öl auf Leinwand, 91 × 122 cm

„Der junge Mann auf meinem Gemälde liest Emersons *Divinity School Address* (…). Er ist unschlüssig, was er mit Emersons großer Hymne an das religiöse Empfinden anfangen soll (…). Ich habe meinen jungen Leser in Emersons ‚strahlenden Sommer' geworfen, in den sonnigen Außenraum, wo ‚der Mensch der Wunderwirker ist. Er ist die Sonne unter Wundern'. Lasst den Glauben weichen, ‚Dann fällt die Kirche, der Staat, die Kunst, die Literatur, das Leben'. Das bedeutet der düstere Vordergrund."
• R. B. Kitaj, undatiert

Drancy, 1984–1986,
Pastell und Kohle auf Papier, 100 × 78 cm

„Ich wollte nach Drancy, also gingen Anne und ich zusammen hin. Wir nahmen einen Vorortszug und landeten in einer Art Niemandsstadt, in der hauptsächlich ausländische Arbeiter wohnten. (…) Hier hatte sich das Lager befunden, in dem das Vichy-Regime Tausende von Pariser Juden zusammenpferchte und auf Züge nach Auschwitz warten ließ. Ich dachte an Picassos Kumpel Max Jacob, den schwulen katholischen Juden, der in Drancy starb, ehe sich die Hölle ihn holen konnte. Es wurde behauptet, Picasso habe, als man ihn um Hilfe bat, gesagt, Max sei ein Engel, der über Mauern fliegen könne."
• R. B. Kitaj, ca. 2003

Bad Faith (Riga) (Joe Singer Taking
Leave of His Fiancée), 1980
Pastell, Kohle und Öl auf Papier, 94 × 57 cm

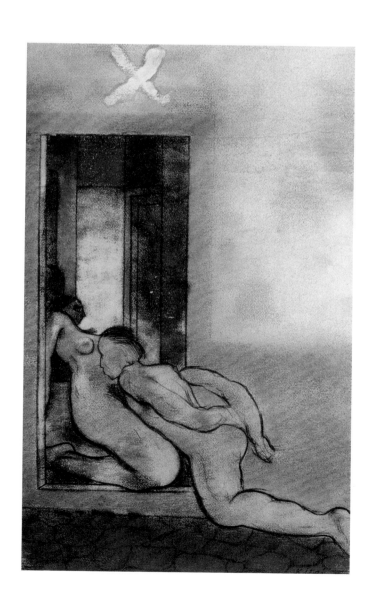

Bad Faith (Riga) (Joe Singer Taking
Leave of His Fiancée), 1980
Pastell, Kohle und Öl auf Papier, 94 × 57 cm

03

04

IV

05

The Wedding, 1989–1993
Öl auf Leinwand, 183 × 183 cm

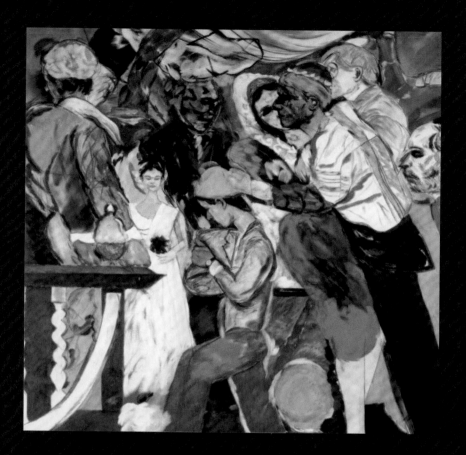

„Sandra und ich heirateten in der wunderschönen alten sephardischen Synagoge (...). Unter der Chuppa (dem Traubaldachin) steht außer meinen Kindern und dem Rabbiner mit Zylinder links noch Freud. Auerbach in der Mitte, dann Sandra und ich, und Hockney (mein Trauzeuge) steht rechts von uns. Kossoff erscheint rechts außen, übernommen aus einer Zeichnung von John Lessore. Jahrelang habe ich an diesem Bild gearbeitet und es nie zu beenden verstanden (...). Schließlich habe ich, anstatt es zu beenden, ein Ende damit gemacht und es einem alten Freund gegeben, der es verdiente."

R. B. Kitaj, 1994

01

02

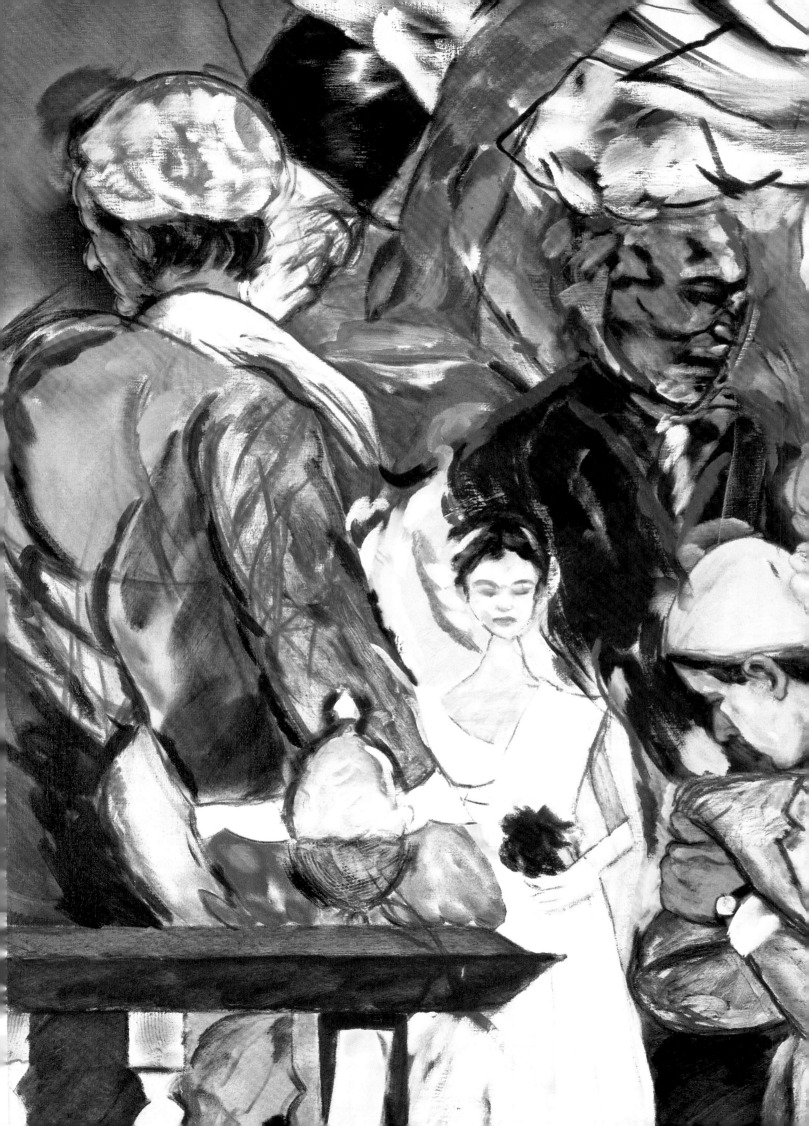

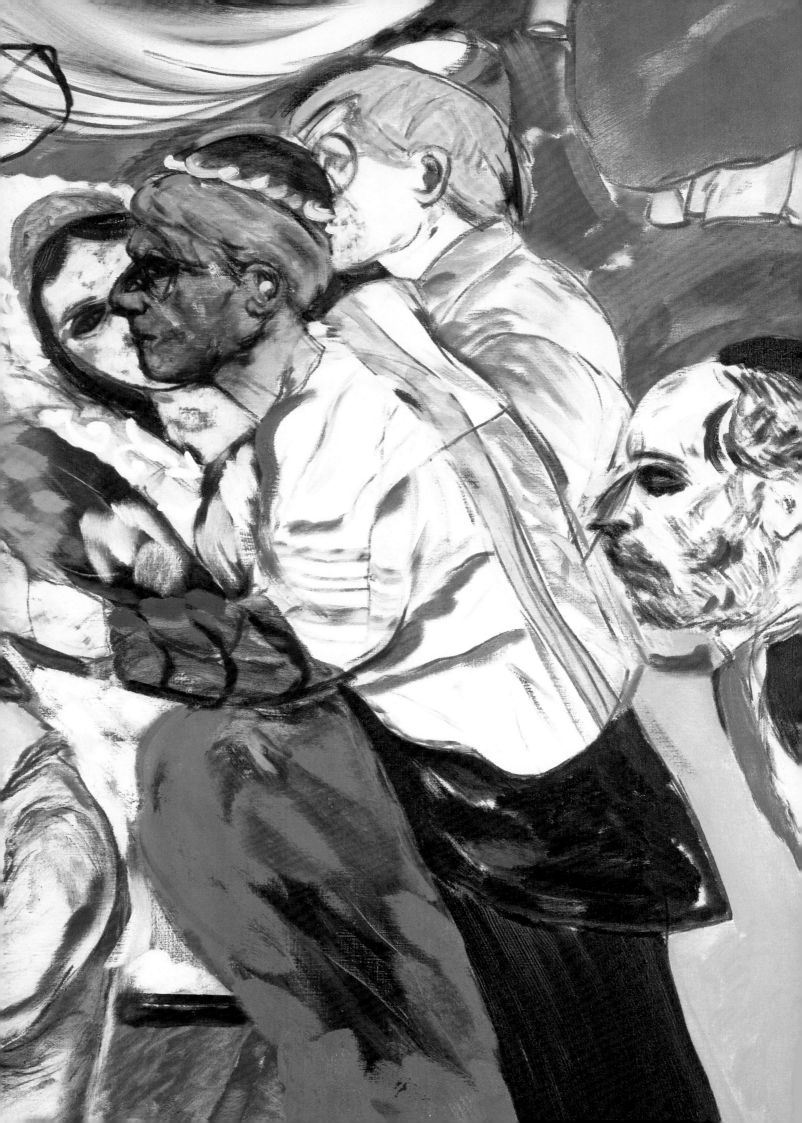

01 R.B. Kitaj, in: Richard Morphet (Hg.), *R.B. Kitaj. A Retrospective*, Ausst. Kat., London, Tate Gallery, London 1994, S. 120.

02 Foto von Max, in: *Kitaj papers*, UCLA.

03 R.B. Kitaj, Skizze zu *The Wedding*, Serviette, in: *Kitaj papers*, UCLA, Box 141, Folder 3.

04 Sandra Fisher auf der Hochzeit, *Kitaj papers*, UCLA.

05 David Hockney, *Sandra Fisher und R.B. Kitaj bei ihrer Hochzeit*, Foto 1983, in: *Kitaj papers*, UCLA.

06 Brautkleid, abgebildet in: Hayyim Schneid, *Marriage*, Jerusalem 1973, S. 22. (Kitaj besaß ein Exemplar des Buches.)

07 Hochzeit von Sandra Fisher und R.B. Kitaj, zwei Fotografien, *Kitaj papers*, UCLA.

08 Isidor Kaufmann zugeschriebenes Bild einer osteuropäischen Braut, abgebildet in: Hayyim Schneid, *Marriage*, Jerusalem 1973, S. 7.

09 Broschüre der Bevis Marks Synagoge, London, in: *Kitaj papers*, UCLA, Box 141, Folder 2.

10 Notariell beglaubigter Brief von Jeanne Brooks Kitaj, in: *Kitaj papers*, UCLA:
16. November 1983
„Sehr geehrte Herren,
dies soll bestätigen, dass mein Sohn, R.B. Kitaj, einen jüdischen Vater und eine jüdische Mutter hat. Ich bin den Winter über in Florida und kann deshalb kein Dokument besorgen. Ich habe eine Heiratsurkunde von meinen Eltern, aber sie ist in einem Bankenschließfach. Daher besteht (bis April) keine Möglichkeit, dass ich in meine Bank in Toledo, Ohio, gehen kann. Dies soll bestätigen, dass obiges der Wahrheit entspricht.
Jeanne B. Kitaj.
State of Florida. County of Broward"

06

07

08

THE BEVIS MARKS SYNAGOGUE

RICHARD D. BARNETT *and* ABRAHAM LEVY

09

Notre Dame de Paris, 1984–1986
Öl auf Leinwand, 152 × 152 cm

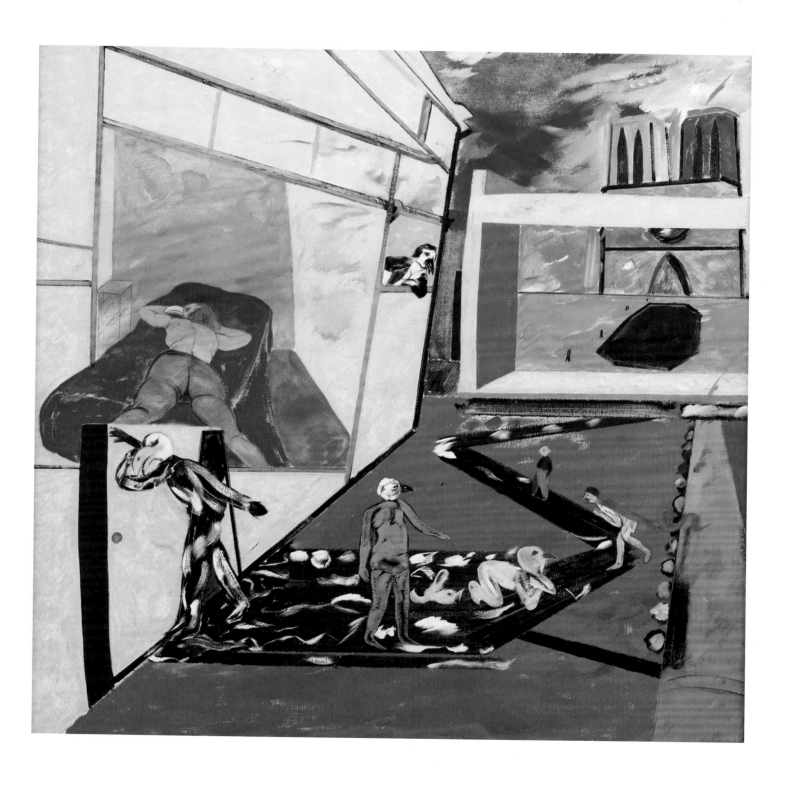

The Listener (Joe Singer in Hiding), 1980
Pastell und Kohle auf Papier, 103 × 108 cm

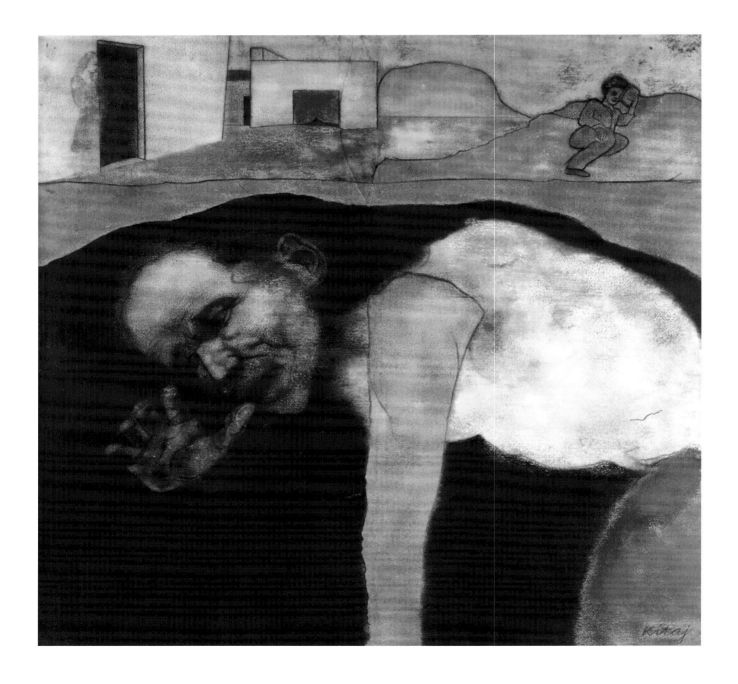

9
Die Bibliothek als diasporische Heimat

Unpacking my Library, 1990 | 91

Öl auf Leinwand, 122 × 122 cm

„Ich bin ein Bibliomane (kein Ge-
lehrter), so eigenartig wie einer sein
kann, der sich mit der Bücher-
krankheit infiziert hat, vor allem
weil meine Bücher mit einer nicht
akademischen Leidenschaft die

Bilder, die ich male, bereichern.
Umfangreiche Bibliotheken haben
sich um meine Staffelei gedrängt.
(…) Hin und wieder hauchen sie
meiner fragwürdigen Kunst sogar
Leben ein." • R. B. Kitaj, ca. 1990

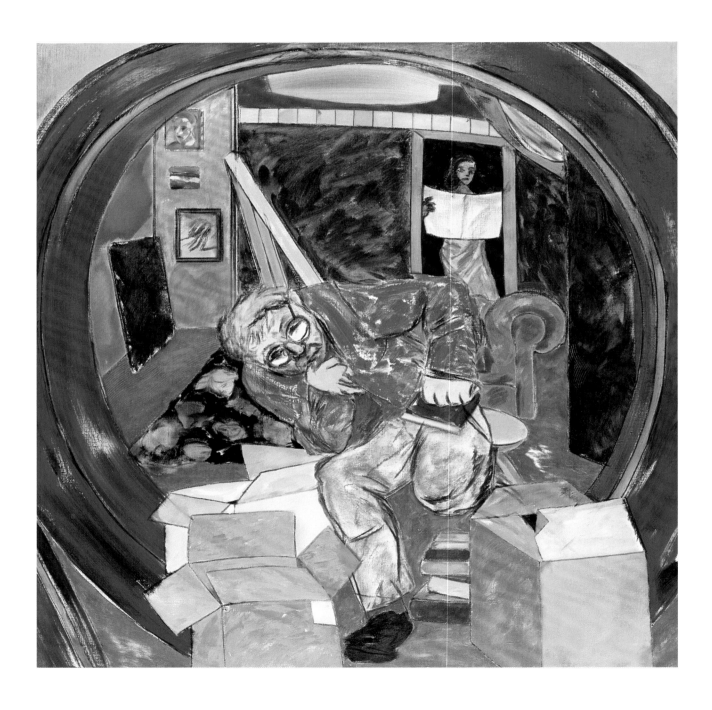

In Our Time: Covers for a Small Library
after the Life for the Most Part, 1969

Siebdruckserie, verschiedene Formate

„Ich mag von meinen Siebdrucken
jene am liebsten, die von Duchamp
beeinflusst sind, wie meine Buch-
umschläge *In Our Time*, fast, wenn
auch nicht ganz Ready-mades."
• R. B. Kitaj, ca. 2003

174

„Werde ich der Herzl (oder Achad Ha'am) einer neuen Jüdischen Kunst sein???"
R. B. Kitajs Manifeste des Diasporismus

Inka Bertz

1 Vgl. Texte und Textausschnitte aus diesen Manifesten in: Vivian Mann, *Jewish Texts on the Visual Arts*, Cambridge 2000; Natalie Hazan-Brunet (Hg.), *Futur antérieur. L'avantgarde et le livre yiddish (1914–1939)*, Paris 2009; Inka Bertz, „Jüdische Kunst als Theorie und Praxis vom Beginn der Moderne bis 1933", in: Hans Günter Golinski, Sepp Hiekisch-Picard (Hg.), *Das Recht des Bildes. Jüdische Perspektiven in der modernen Kunst*, Bochum 2003, S. 148–161, sowie Margret Olin, *The nation without art. Examining modern discourses on Jewish art*, Lincoln, 2001.

Unter all jenen Texten, die sich seit Martin Bubers Rede auf dem 5. Zionistenkongress 1901 theoretisch und programmatisch mit der Frage nach einer jüdischen Kunst auseinandersetzten,[1] sind Kitajs Manifeste des Diasporismus von 1988/89 und 2007 die einzigen, die einen neuen-Ismus proklamierten und als ‚Manifeste' auftraten, jene für die Avantgarden des 20. Jahrhunderts so zentrale Textgattung.[2]

1984, fünf Jahre vor dem Erscheinen des *Ersten Manifests des Diasporismus* veröffentlichte R. B. Kitaj im *Jewish Chronicle* unter dem Titel „Jewish Art – Indictment & Defence. A Personal Testimony"[3] (Jüdische Kunst – Anklage und Verteidigung: eine persönliche Zeugenaussage) erstmals seine Gedanken über jüdische Kunst. Die hier formulierten Fragen bildeten den Ausgangspunkt für Kitajs Überlegungen in den darauffolgenden Jahrzehnten. Verglichen mit seinen späteren, aphoristischeren Texten folgt Kitaj hier einer klaren Argumentationslinie. Eingangs wirft er eine Frage auf, die ihn bis zu seinem Tod beschäftigen wird:

„Warum gibt es keine wirklich bedeutsame jüdische Kunst? Ich meine große jüdische Kunst? Warum haben wir kein Chartres, keine Sixtinische Kapelle, keinen Hokusai oder Goya oder Degas oder Matisse? Rembrandt und Picasso scheinen beide die Juden geliebt zu haben, aber kein Künstler von solchem Format ist je unter uns erstanden, obwohl wir ein kleines, aber außergewöhnlich begabtes Volk sind. Warum nicht, können wir nur mutmaßen."

Sein erster Versuch einer Antwort zielt, wenig überraschend, auf das sogenannte Bilderverbot. Seine Ratlosigkeit im Hinblick auf theologische Fragen wird durch den Besuch jüdischer Museen immer wieder verstärkt: „Das Verbot könnte die Jahrtausende der mittelmäßigen Verzierungen erklären, *Hiddur Mizwa,* wie es die Rabbiner nannten, ‚die Schriften schmücken'; die Ergebnisse lassen sich in den gut gemeinten Museen für jüdische Kunst betrachten, in die wir alle uns schon verirrt haben. Voll womit? Mit liturgischem, archäologischem Firlefanz, und selbst der kann – abgesehen vielleicht von ein paar Megillot und Haggadot, wie der mittelalterlichen Vogelkopf-Haggada – im eigenen Genre nicht mithalten, etwa mit dem keltischen *Book of Kells,* mit der majestätischen Beatus-Apokalypse von Girona und schon gar nicht mit Botticellis Dante-Illustrationen."

Er entwickelt den Gedanken, dass gute Kunst ein Umfeld brauche, und versucht eine zweite Antwort zu geben:

„Der nächste Faktor, der mir in den Sinn kommt, ist, dass die Juden aus ihrem Land vertrieben wurden. Zweierlei fällt mir dazu ein: Erstens, dass Exil, Zerstreuung und unerbittliche Verfolgung weder besonders zuträglich sind für die Schaffung eines kollektiven Wunders in der Kunst – wie eine große Kathedrale –, noch für das individuelle künstlerische Wunder, das ja immer eines Kontexts bedarf, eines Milieus." Und zweitens: „Ich glaube die Maler hatten einfach nicht genug ‚Zeit' (als bloß geduldete Gäste), um eine Tradition zu entwickeln wie die Franzosen und Italiener, die Zeit hatten und einen Ort." Die Vorstellung, jüdische Kunst könne nur in einer „nationalen Heimstätte" entstehen, äußerte schon Martin Buber in seiner Rede zum 5. Zionistenkongress, und die Frage, ob sich in der Diaspora überhaupt jüdische Kunst entwickeln könne und wie sie sich von nichtjüdischer Kunst unterscheide, durchzog die Debatten der ersten Jahrhunderthälfte.

Darauf ging Kitaj zunächst nicht weiter ein, sondern berichtete von seiner persönlichen Auseinandersetzung mit diesem Thema. „Der jüdische Geist in mir hat sich lange

2 Wolfgang Asholt (Hg.), *Manifeste und Proklamationen der europäischen Avantgarde*, Stuttgart 1995; Friedrich Wilhelm Malsch, *Künstlermanifeste. Studien zu einem Aspekt moderner Kunst am Beispiel des italienischen Futurismus*, Weimar 1997.

3 Dieses und die folgenden Zitate: R. B. Kitaj, „Jewish art – indictment & defence: a personal testimony", in: *Jewish Chronicle Colour Magazine*, 30.11.1984, S. 42–46.

4 Aus dem traditionellen Konzept der ‚Jiddishkait' abgeleitet, wurde der Begriff ‚Jewishness' mit dem in den 1970er und -80er Jahren erwachten Interesse an kultureller Identität aktuell.

5 Nicolaus Pevsner, *The Englishness of English Art*, London 1956.

Zeit seine Form und seinen Weg gesucht. Ernsthaft zu regen begann er sich vor etwa fünf Jahren." Kitaj wurde bewusst, dass „ein Drittel unseres Volks ermordet wurde, während ich Baseball spielte, ins Kino und auf die High School ging und davon träumte, ein Künstler zu sein." Diese hilflosen Schuldgefühle angesichts der historischen Gleichzeitigkeiten sollten ihn nie verlassen und auch in seinen späteren Texten immer präsent bleiben.

„Mein Instinkt leitete mich beim Lesen und Denken und im Austausch mit Menschen nicht zu den legendären ‚Ursprüngen' der Juden, sondern zu etwas, das sich als ungleich verführerischer für meine Kunst erwies – zu einer Legende des Jüdischen. Der berühmte Satz klang mir im Ohr – das Englische englischer Kunst wurde für mich zum Jüdischen jüdischer Kunst." Er suchte also nicht nach dem Judentum im religiösen Sinn, sondern nach einer wesentlich weiter gefassten ‚Jewishness', dem mit der Herkunft verbundenen Lebensstil und Lebensgefühl.[4] Doch machte ihm die Lektüre von Nicolaus Pevsners Buch, auf das er hier anspielt,[5] vielleicht auch deutlich, worum es ihm dabei nicht gehen konnte: um Kunstgeografie oder Stilgeschichte. Viel mehr fand Kitaj die Antworten auf seine Fragen bei den akademischen Häretikern der Warburg-Schule, deren Interesse an der Verschränkung von Bild und Text – Bilderatlas und Bibliothek – er teilte. So wandte sich Kitaj der jüdischen Geistesgeschichte zu: Achad Ha'am, Franz Rosenzweig, Walter Benjamin und Franz Kafka. Erst über diesen Umweg gelangte er wieder zur Kunst.

Dieser Bezug auf die jüdischen Dichter und Denker der 1920er Jahre zwang ihn, erneut über den Holocaust und Assimilation nachzudenken. Dass auf der einen Seite die Assimilation keine Option mehr darstellte, machte ihm das Schicksal Walter Benjamins deutlich: „Es spielte keine Rolle, ob du religiöser Jude warst oder nicht, ob du dich überhaupt als irgendeine Art Juden sahst oder nicht oder dich nicht so sehen wolltest. Sie brachten dich auf jeden Fall um."

Auf der anderen Seite war Kitaj auch der Weg in die Religion verschlossen: „So wie Kafka habe ich nie wirklich etwas auf der Bank des Glaubens eingezahlt." Säkularer Nationalismus kam für den erklärten Kosmopoliten ebenfalls nicht in Frage. Was ihm blieb, war die Kunst: „Stolpernd habe ich erkannt, dass meine eigene Kunst in den Schatten unserer höllischen Geschichte geraten ist. (...) Von Cézanne gibt es diese berühmten Worte: Er sagte, er würde gerne Poussin nacheifern, ganz und gar aus der Natur. (...) Ich setzte es mir in meinen kosmopolitischen Kopf, dass ich versuchen sollte, Cézanne und Degas und Kafka zu wiederholen – nach Auschwitz."

Doch was war ‚das Jüdische', wenn Auschwitz nicht sein einziger Bezugspunkt sein sollte? „Wenn es das Jüdische war, das einen zum Tod verurteilte, und nicht die jüdische Religion, dann könnte das Jüdische ein Bündel von Eigenschaften sein, eine irgendwie geartete ‚Kraft', und könnte eine Präsenz in der Kunst sein und ist es im Leben. Könnte es nicht eine Kraft sein, die man in seiner Kunst ‚behauptet'? Könnte es nicht eine Kraft sein, die man für seine Kunst ‚beabsichtigt'? Wäre es eine Kraft, die ‚andere' ihr zuschreiben?" War ‚das Jüdische' Intention oder Interpretation? Die Fragen blieben offen, die Widersprüche unaufgelöst. Für Kitaj gab es am Ende keine Antwort, sondern wie in seinen späteren Texten: Fragmente, Zitate und weitere Fragen.

6 R.B. Kitaj, „Brief aus London",
in: Martin Roman Deppner (Hg.):
*Die Spur des Anderen. Fünf
jüdische Künstler aus London mit
fünf deutschen Künstlern aus
Hamburg im Dialog,* Hamburg/
Münster 1988, S. 10.

7 R.B. Kitaj, *Erstes Manifest des
Diasporismus,* Zürich 1988.

8 Etwa der „Schwarzen Reihe" des
Fischer Taschenbuch Verlages.

9 Harald Hartung, „Schatten.
Der Maler R.B. Kitaj", in:
Frankfurter Allgemeine Zeitung
vom 29.10.1988.

Das Erste Manifest des Diasporismus

Seit Mitte der 1980er Jahre umkreisten viele von Kitajs Werken das Thema des Holocaust. Die Serie *Germania* wurde 1985 in der Marlborough Gallery ausgestellt. Martin Roman Deppner und eine Gruppe Hamburger Künstler regte sie 1988 zu der Ausstellung im Hamburger Heine-Haus unter dem von Emmanuel Lévinas inspirierten Titel *Die Spur des Anderen* an. Es erschien ein kleiner Katalog, für den Kitaj einen „Brief aus London" verfasste [6] (vgl. Essay von Martin Roman Deppner | S. 105). Wenige Monate vor der Ausstellungseröffnung Ende September erschien im Mai 1988 im Arche Verlag Zürich das *Erste Manifest des Diasporismus.* [7] Der Künstler und Typograf Christoph Krämer, einer der in der Hamburger Ausstellung vertretenen Künstler, hatte gemeinsam mit dem Grafiker Max Bartholl die Gestaltung des *Manifests* übernommen – und vermutlich auch die des Ausstellungsbüchleins. Beide Bände traten in gleichem Format und Papier auf, wobei das *Manifest* deutlich als Künstlerbuch erkennbar ist. Die serifenlose Schrift ist fett und kursiv gesetzt. Die Abbildungen liegen stets auf der linken, der Text auf der rechten Seite, die Paginierung innen. Text und Bild stehen in engem Dialog, was zeigt, dass Künstler und Buchgestalter Hand in Hand arbeiteten. Das einzige farbige Element des Buches ist ein grellpinker vertikaler Streifen an der rechten Kante des vorderen und hinteren Umschlags. Er ist der einzige Hinweis auf die starke Farbigkeit von Kitajs Bildern, die im Buch selbst nur in körnigem Schwarz-Weiß wiedergegeben sind. Ein tiefes, mattes Schwarz ist das visuelle Leitmotiv. So weckt das Buch allein durch seine Gestaltung Assoziationen an das damals übliche Aussehen von Büchern und Ausstellungen zum Thema Holocaust. [8] Damit war ein zwar wesentlicher Aspekt seines Inhalts angedeutet, doch Kitajs Überlegungen erschöpften sich keineswegs darin. Auf den zweiten Leitgedanken, ‚die Zeit Kafkas und Benjamins', verweist die Schrift, die Ende der 1920er Jahre in England entwickelte Gill.

Der Text ist – nach einem Vorwort – in drei Teile gegliedert: „Manifest", der erste, ist ein etwa 45 Seiten langer Fließtext; der zweite Teil, „Wie ich dazu kam, diasporische Bilder zu malen (unzeitgemäße Gedanken)", nimmt die Anspielung auf Nietzsche durch knappe aphoristische Reflexionen zum Thema Diasporismus auf; „Diasporische Zitate", der dritte Teil, besteht aus längeren Kommentaren zu Zitaten von Primo Levi, Isaiah Berlin, Max Beckmann, Pablo Picasso, Clement Greenberg, Gershom Scholem und anderen.

Den Unterschied zu den bekannten Manifesten von Filippo Tommaso Marinetti, André Breton oder den Dadaisten haben schon die zeitgenössischen Rezensenten gesehen: „Alles Schrille und Aggressive fehlt. Der Ton ist sehr persönlich, intim selbst dort, wo er ins Pathos übergeht." [9] Doch wie seine Vorläufer verkündet auch Kitaj seinen neuen -Ismus nicht allein mit dem Anspruch, die Kunst radikal zu erneuern, sondern auch um die Kunst mit der Welt, der Geschichte und dem Leben zu verbinden.

Die Antwort auf seine 1984 gestellten Fragen fand Kitaj in einem alles überwölbenden Begriff der Diaspora. In seinem Text von 1984 wurde der Begriff der Diaspora nur ein einziges Mal und zwar rein beschreibend genannt. Diese fast beiläufige Erwähnung im Zusammenhang mit Kafka führt uns zu dem Zitat von Clement Greenberg, über das Kitaj im dritten Teil des *Ersten Manifests* reflektiert: „Kafka", so zitiert Kitaj Greenberg, „gelangt zu einer so lebhaften, intuitiven Einfühlung in die Lage der Juden

10 R. B. Kitaj, *Erstes Manifest des Diasporismus*, Zürich 1988, S. 117.

11 Etwa zeitgleich formulierten vor allem französische Theoretiker wie Gilles Deleuze Konzepte des Nomadischen und des Minoritären. Amerikanische Autoren wie Paul Gilroy (*The Black Atlantic*, 1993) sahen in der Situation des Diasporischen und Minoritären die Grundlage für eine „andere Moderne".

12 R. B. Kitaj, *Erstes Manifest des Diasporismus*, Zürich 1988 S. 35.

13 Für die Rezeption in Deutschland vgl. insbesondere das Heft Nr. 111 (1991) der Zeitschrift *Kunstforum International* mit Beiträgen von Martin Roman Deppner, Doris van Drahten und Klaus Herding.

14 Andrew Forge, „At the Café Central", in: *London Review of Books*, 2.3.1990, S. 11.

15 Hilton Kramer, „Memoir into myth", in: *Times Literary Supplement*, 1–14. Sept. 1989, Nr. 4510.

16 Gabriel Josipovici, „Kitaj's manifesto", in: *Modern Painters*, Bd. 2, Heft 2, Sommer 1989, S. 115–116.

in der Diaspora, dass ihr bloßer Ausdruck zu ihrem integralen Bestandteil wird; die Einfühlung ist so tief, dass sie nach Stil und Inhalt jüdisch wird (…), es ist das einzige mir bekannte Beispiel einer ganz und gar jüdischen literarischen Kunst, die völlig in einer modernen nichtjüdischen Sprache beheimatet ist."[10]

Indem er diesen Gedanken weiterführt, findet Kitaj im Diasporischen den Begriff, der es ihm ermöglicht, Herkunft, Lebenssituation und künstlerischen Ausdruck mit dem Jüdischen zu verbinden, ohne auf die Kategorien des Nationalen oder eine auf die Religion gegründete Tradition zurückgreifen zu müssen.[11] Über die existenzielle Situation der Diaspora, die für Kitaj nicht auf Juden beschränkt ist, sondern Homosexuelle, Frauen, Palästinenser, Afroamerikaner und viele von ihm bewunderte Künstler der Moderne mit einschließt, reflektiert Kitaj in seinem Manifest: „Diasporische Kunst ist von Grund auf widersprüchlich, sie ist internationalistisch und partikularistisch zugleich. Sie kann zusammenhanglos sein – eine ziemliche Blasphemie gegen die Logik der vorherrschenden Kunstlehre –, weil das Leben in der Diaspora oft zusammenhanglos und voller Spannungen ist (…), aber gerade das macht den Diasporismus aus: zu interessanten und kreativen Missdeutungen einzuladen"[12].

Ein Abschnitt, der mit „Irrtum" überschrieben ist, beschließt den Band. Kitaj zitiert darin einen Gedanken von Maurice Blanchot: „Irrtum bedeutet Umherirren, die Unfähigkeit zu verweilen und zu bleiben (…) Das Land des Umherirrenden ist nicht die Wahrheit, sondern das Exil; er lebt außerhalb." Herumirren und Sich-Irren, ‚wandering' und ‚wondering', Topos und Logos sind hier miteinander verworfen.

First Diasporist Manifesto

Die Gestaltung der englischen Ausgabe, die 1989 bei Thames and Hudson in London erschien, ist der deutschen nicht unähnlich: Die fett gesetzte Schrift, hier eine *Garamond*, die schwarzen Balken neben den Seitenzahlen und über den Bildunterschiften, die schwarz-weißen, bis an die Schnittkante des Buchblocks geführten Abbildungen, ihr körniger Druck lassen den Band ein wenig düster erscheinen, erinnern in ihrer Strenge aber auch an die Zeitschriften der Avantgarde.

In etlichen Rezensionen wurde das Buch ernsthaft, wenn auch nicht immer unkritisch besprochen.[13] Der Künstler und Kunstkritiker Andrew Forge äußerte sich zu der Mischung aus individuellem Bekenntnis und allgemeinem Manifest: „Historische Verallgemeinerung oder Confessio? Beides, natürlich, doch ohne klare Grenzen, die zwei Stränge falten sich tiefer und tiefer ineinander. Und dahinter befinden sich all seine Bilder."[14]

Hilton Kramer, der konservative Kunstkritiker der *New York Times*, mochte Kitaj nicht dabei folgen, wie er das Konzept des Diasporismus auf andere Minderheiten und auf den modernen Künstler ausweitete.[15] Kitajs Theorie, so Kramer, liefere eben keine Kritik im Kant'schen Sinne, kein analytisches Instrument, um eine Art von Kunst von einer anderen zu unterscheiden. Diesen Punkt kritisierte auch der Schriftsteller und Essayist Gabriel Josipovici.[16] Er sieht die eigentliche Bedeutung des Manifests darin, dass es einen Ausweg eröffnet aus der von Künstlern und Kritikern allgemein angenommenen Sicht auf die Kunstgeschichte der Moderne als einer Geschichte von formalen Lösungen für formale Probleme. „Die Traube von Assoziationen, die Kitaj um das Wort ‚Diasporist' herum anlegt, dient nur einem Zweck: ihn vom nagenden Gefühl des moder-

17 Linda Nochlin, „Art and the Condition of Exile. Men/Women, Emigration/Expatriation", in: Susan Rubin Suleiman (Hg.), *Exile and Creativity. Signposts, Travelers, Outsiders, Backward Glances*, London 1998, S. 37–58, hier: S. 45.

18 Richard Morphet (Hg.): *R.B. Kitaj. A Retrospective*, Ausst. Kat., London, Tate Gallery, London 1994, S. 64.

19 Alex Danchev nahm Abschnitte aus dem Ersten und auch dem Zweiten Manifest in seine Sammlung *100 Artists' Manifestos* auf, die 2011 bei Penguin Books in London erschien.

20 Ausschnitte erschienen 2005 im Katalog der Ausstelllung *How to Reach 72 in a Jewish Art* und 2007 im ersten Heft der neu gegründeten Zeitschrift *Images. Jewish Art and Visual Culture*.

21 Esther Nussbaum „Second Diasporist Manifesto", in: *Jewish Book World*, Bd. 26, 2008, Nr. 1, S. 34.

22 Vgl. die Ankündigung des Verlags sowie die Rezensionen von Benjamin Ivry: „Remembering Kitaj", in: *Commentary*, 11. Januar 2008; Jude Stewart, „Paint it Jewish! What does ‚Diasporist' art look like? R.B. Kitaj tried to show us", in: *Tablet*, 7.2.2008.

nen Künstlers zu befreien, dass das, was er in der Beschaulichkeit seines Ateliers schafft, nichts als private Spinnerei und reiner Luxus sei, bloß den eigenen Launen und Marotten unterworfen." Scharfe Kritik formulierte Linda Nochlin aus feministischer Perspektive. Kitaj beschreibe eine „Altherren-Diaspora (...), in der Frauen nur existieren, um für das Publikum sexy zu sein, vielleicht noch um als anonyme Opfer Modell zu sitzen, aber kaum je wird ihnen eine Subjektstellung angeboten, weder innerhalb noch außerhalb des Bildes." Sie begründet dies mit der Auswahl seiner Gewährsmänner und mit seiner Kunst, von der sie sich ausgeschlossen sieht: „Ich wende mich von seinen weiblichen Akten ab und der Porträtserie seiner Literaten- und Kunsthistoriker-Freunde zu, und da möchte ich wissen, warum die Romanautorin Anita Brooker sich nicht umdrehen darf (so bezaubernd und aufschlussreich ihre Rückansicht sein mag), warum sie uns nicht anschauen und ihre Herrschaft über den Bildraum geltend machen darf, so wie es Philip Roth, Sir Ernst Gombrich oder Michael Podro als *The Jewish Rider* tun? Offensichtlich gibt es noch ein Exil in dem Exil, das Kitajs Bilder so ergreifend inszenieren: das Exil der Frauen." Sie kritisiert, dass sie „als jüdische Frau wegen der bloßen Tatsache meines Geschlechts aus dem Exil exiliert" sei: „Die Männer beanspruchen die diasporische Tradition der Moderne für sich allein."[17] Doch abseits dieser Einwände, abseits von Kitajs späteren Zweifeln über die Veröffentlichung des Textes[18] und auch abseits der darin verfolgten privaten Obessionen, eröffnete das *Erste Manifest des Diasporismus* eine alternative Sicht auf die Geschichte der Moderne.[19] Vor allem aber formulierte es einen wichtigen Beitrag zur Frage einer jüdischen Identität nach dem Holocaust. Anders als in den Debatten, die in den 1990er Jahren geführt wurden, geht es Kitaj nicht so sehr um die Frage der Darstellbarkeit des Holocaust, sondern um die Konsequenzen des Holocaust für die Kunst überhaupt.

Second Diasporist Manifesto

Das *Second Diasporist Manifesto* erschien im September 2007 kurz vor Kitajs Tod als *A New Kind of Long Poem in 615 Free Verses* (eine neue Art Langgedicht in 615 freien Versen) bei Yale University Press in New Haven.[20] Der Tod seines Autors bestimmte wesentlich die Rezeption des Manifests. Die Rezensenten lasen es nun „eher als einen ergreifenden Abschied denn als die Sammlung provokativer Gedanken über jüdische Kunst und Künstler, die es ist"[21], und kommentierten es bewundernd, aber dennoch etwas ratlos als „wunderbar eigensinnige", „provokative Gedanken" oder als „blendende literarische Leistung"[22].

An Marco Livingstone hatte Kitaj 1991 geschrieben, wie er sich das bereits im ersten Manifest angekündigte zweite Manifest vorstellte: „Wenn ich ein zweites Manifest niederschriebe, würde es sehr kurz werden, und ich glaube, es würde um das gehen, was ich assimilationistische Ästhetik genannt habe, denn ich stelle fest, dass ich vor den Erschütterungen aus der Kunst der europäischen Gastländer, von Giotto bis Matisse, nicht fliehen möchte."[23]

Deutlicher noch als das *Erste Manifest* stellt Kitaj sich in die Tradition der avantgardistischen Manifeste, indem er den Band „den Manifestanten-Vorläufern, Tristan Tzara (Sammy Rosenstock) und Marcel Janco, den jüdischen Begründern von DADA" widmet. Die Form des Textes, eine durchnummerierte Folge von kurzen, aphoristischen

23 R.B. Kitaj 1991, zit. nach Livingstone, *Kitaj*, London 2010, S. 43, dort ohne Quellenangabe.

24 Ebd., S. 56.

25 Während zeitgleich das Konzept der Avantgarde einer umfassenden Kritik unterzogen wurde, etwa im Umfeld der Zeitschrift *October*, vgl. Rosalind Krauss, *The Originality of the Avant-Garde and Other Modernist Myths*, Cambridge, Mass 1985.

26 Vgl. Anne Vira Figenschou, *Dialogue of Revenge*, Oslo 2002, online abrufbar unter *www.forart.no*, sowie den Beitrag von Cilly Kugelmann in diesem Band.

27 „My enemies have increased my Jewish Aesthetic Madness tenfold on their Killing Field." Vgl. Werner Hanak, „Interview with R.B. Kitaj", in: *R.B. Kitaj. An American in Europe*, Ausst. Kat., Oslo u.a. 1998, S. 131–134, hier S. 134.

Abschnitten, erinnert an Ezra Pounds *Cantos,* Wittgensteins *Tractatus Logico-Philosophicus,*[24] und nicht zuletzt die Surrealistischen Manifeste André Bretons. Die Zahl der 615 Verse hingegen bezieht sich auf die jüdische Überlieferung der 613 Mizwot, denen zwei hinzugefügt sind – das von Emil Fackenheim formuliete 614. Gebot, Hitler nicht im Nachhinein siegen zu lassen, und das zweite vermutlich in Erinnerung an Sandra Fischer. Einer ähnlichen Zählweise folgte schon Marinettis Futuristisches Manifest, das mit seinen elf Abschnitten den zehn Geboten eines anhängte.

Wie schon in der Widmung des Manifests bezieht sich Kitaj auch in der „Taboo Art" überschriebenen Einleitung auf die Tradition der Kunst seit dem Beginn der Moderne, seit Gauguin und Monet, Freud, der theoretischen Physik, der sozialen Utopien und der Avantgarden.[25] Mit seinem Bezug auf die Moderne steht Kitaj selbst in einer Tradition der Entwürfe jüdischer Kunst. Denn die Moderne war darin schon immer eine zentrale Kategorie, auch wenn dieser Begriff unterschiedliche Bedeutungen annahm. Wies die Moderne für Buber seinen Zeitgenossen um 1900 den Weg weg vom Historismus hin zum „Eigenen", markierte sie für die russisch-jüdische Avantgarde den Weg „aus dem Ghetto nach Westen". Für Kitaj hingegen steht die Moderne für das Diasporische und damit für eine Universalisierung des Jüdischen. Doch ist sie im Unterschied zur ersten Hälfte des Jahrhunderts keine Utopie mehr, sondern ein Kanon, aus dem das Konzept des Diasporischen abgeleitet und legitimiert wird. Daher ist für Kitaj das Fehlen eines jüdischen Vertreters der bildenden Kunst in diesem Kanon ein grundsätzliches Problem und nicht allein eine Frage des ethnischen Stolzes.

Was 1983 als Reflexion begonnen hatte, wurde zusehends assoziativer und fragmentarischer: Folgte der Text aus dem Jahr 1984 noch einer klaren Argumentationslinie, war das *Erste Manifest des Diasporismus* 1988/89 ein ausufernder, zwischen allgemeinem Statement und persönlichem Bekenntnis changierender Text, so zeigte sich das *Second Diasporist Manifesto* 2007 eher als Gedankenstrom – skizzenhafte Aphorismen, die Kitajs Lesepraxis, seinen Idiosynkrasien, seinen Obsessionen und seiner Selbstinszenierung, vor allem aber Kitajs kultischer Verehrung des Fragments folgten. Dazwischen lag der ‚Tate War'. Wie Kitajs gesamte künstlerische und publizistische Praxis seit 1994 war auch dieser Text überlagert von der Auseinandersetzung mit seinen Kritikern, denen er die Schuld am Tod seiner Frau Sandra Fisher gab:[26] „Auf ihrem Schlachtfeld haben meine Feinde meinen jüdischen Kunst-Wahn zehnfach gesteigert."[27] Zum Andenken an seine Frau realisierte Kitaj nun das von beiden gemeinsam geplante Projekt einer Zeitschrift im Stil kleiner Avantgarde-Magazine. Er nannte die Reihe *Sandra* und erklärte das *Second Diasporist Manifesto* zur 14. Ausgabe.

Aus dem Bewusstsein der Entfremdung und dem daraus erwachsenen kritischen Impuls seiner früheren Texte ist im *Second Diasporist Manifesto* ein ‚Kampf' gegen Feinde geworden. Seinen privaten ‚Tate-War' verschränkt Kitaj mit der Geschichte der künstlerischen Avantgarden in militärischen Metaphern. So scheint er am Ende jenes berühmte, Schopenhauer zugeschriebene Diktum, das zu einem Leitmotiv der Moderne geworden war, auf irritierende Weise zu bestätigen: „Da ein glückliches Leben unmöglich ist, muss man jetzt ein heroisches Leben führen."

28 R.B. Kitaj, undatiertes Typoskript mit handschriftlichen Korrekturen und Ergänzungen in: *Kitaj papers*, UCLA.

Third Diasporist Manifesto

Im Nachlass finden sich zwei kurze Skizzen zu einem geplanten *Dritten Diasporischen Manifest*. Das erste Manuskript trägt den Untertitel *The Jew Etc.* und behandelt sein Verhältnis zur Moderne und zur Avantgarde. Der zweite Text ist *My Own Jewish Art / Third Diasporist Manifesto*" [28] überschrieben. Es ist in knappen Sätzen formuliert und beginnt: „Jüdische Kunst ist kein beliebtes Konzept, und ich behaupte, das wird sie auch nie werden. Vielen jüdischen Künstlern ist die Idee einer jüdischen Kunst zuwider. Wir Juden sind kein beliebtes Volk und werden es nie sein. Deswegen spreche ich von ‚My Own Jewish Art', Meiner Eigenen Jüdischen Kunst, das ist leichter zu verteidigen." Den Wechsel zwischen subjektivem Bekenntnis und Anspruch auf Allgemeingültigkeit, der seine Rezensenten immer wieder irritierte, vermeidet Kitaj hier zugunsten einer radikal subjektiven Position, visualisiert durch die Großschreibung von ‚My' vor Jewish Art. Damit löst er für sich das alte Problem der Avantgarden, nämlich die Utopie der Verschränkung von ‚Kunst' und ‚Leben', indem er die Kunst zum Leben erklärt. Er versucht also nicht, das Jüdische in die Kunst zu tragen oder es in der Kunst zu suchen, sondern vielmehr, die Kunst zu einer Form des Jüdischen werden zu lassen: „Jüdische Kunst ist eine der Sachen, die ich aus meinem Leben machen will. (…) Was man ist! Was wir sind! Auch das ist Jüdische Kunst." „Jüdische Kunst" ist hier nicht Stil oder Konzept, sondern Lebensform, nämlich die des Diasporischen. Anders als im Ästhetizismus ist hier nicht das Leben Kunstwerk, sondern die Kunst Lebensweise.

Doch immer noch, wie schon in seinem Vortrag aus dem Jahr 1983/84, beklagt er das Fehlen einer ‚großen' Tradition in der jüdischen bildenden Kunst: „Es hat nie einen jüdischen Giotto oder Matisse gegeben." Wie Selbstbeschwichtigung klingt da der Hinweis: „Japanische, Ägyptsche Kunst etc. blühte in bestimmten Phasen, als ein besonderer Stil (…) so könnte es die Jüdische Kunst auch", und wie eine (selbstironische?) Größenfantasie die Frage: „Werde ich der Herzl (oder Achad Ha'am) einer neuen Jüdischen Kunst sein???".

185

Der skeptische Gottessucher
Michal Friedlander

1 Ein handgeschriebener Brief (vgl. S. 166) von Jeanne B. Kitaj, der R. B. Kitajs jüdische Identität bestätigt, wurde am 6.11.1983 notariell beglaubigt.
In: *Kitaj papers*, Department of Special Collections, Charles E. Young Research Library, UCLA, Box 141.

Zum 70. Geburtstag meines Vaters stand eine große Party im Hyde Park Hotel in London an, am 9. Juni 1997. Beim Dinner wurde mir ein Ehrenplatz zugewiesen, zur Rechten des Künstlers R. B. Kitaj. Als ich mich neben ihn setzte, lächelte er mich entschuldigend an und deutete auf sein Hörgerät. Ich wusste, dass er seine Zeit ungern verschwendete, und wir wechselten kein einziges Wort miteinander. Er ging früh. Es war nicht mein bester Abend.

Kitaj war kein Typ für Partygeplauder, und obwohl viele seiner Arbeiten als offen autobiografisch und bekenntnishaft gelten, war er sehr auf seine Privatsphäre bedacht. Gewisse persönliche Gedanken behielt er entweder ganz für sich oder teilte sie nur mit seinen engsten Vertrauten und „seinen Rabbinern". Zu diesen Privatangelegenheiten zählte auch sein Glaube. Dass Kitaj ein starkes jüdisches Identitätsgefühl entwickelte, steht außer Frage. Doch welche Beziehung pflegte er zum Judentum als einer Form der ‚religiösen' Identität?

Kitajs Mutter Jeanne war Jüdin[1] und zudem lebenslang Atheistin. Gemäß dem strengen jüdischen Recht, der Halacha, gibt es zwei Möglichkeiten als jüdisch anerkannt zu werden: Entweder man ist Kind einer jüdischen Mutter oder man wird durch Konversion jüdisch. Als von einer jüdischen Mutter geborenes Kind behält man den jüdischen Status, ganz gleich ob man den Glauben praktiziert oder nicht. Kitaj wuchs selbst nicht in einem religiösen Umfeld auf und begann sich erst jenseits seines 30. Lebensjahrs mit seiner jüdischen Identität herumzuschlagen, nachdem er Hannah Arendts Bericht über den Eichmann-Prozess in *The New Yorker* gelesen hatte. Die Reportagen erschienen 1963 in Buchform, unter dem Titel *Eichmann in Jerusalem. Ein Bericht von der Banalität des Bösen.* Das Buch löste eine stürmische Kontroverse aus. Unter amerikanischen Juden herrschte der Eindruck vor, Arendt wolle den jüdischen Führungsfiguren und Organisationen eine implizite Mitverantwortung für die Verbrechen der Nationalsozialisten zuweisen. Hinzu kam, dass Arendt Eichmann als einen Bürokraten analysierte, der den Massenmord verwaltete und dementsprechend in der Gerichtsverhandlung auftrat. Dies widersprach dem Bild des verkommenen antisemitischen Gewalttäters und Verbrechers. Der Eichmann-Prozess war das erste Gerichtsverfahren, das international im Fernsehen übertragen wurde, und die öffentliche Auseinandersetzung vertiefte ein Holocaust-Bewusstsein unter den amerikanischen Juden. Nicht nur für Kitaj wurden der Holocaust und seine Nachwirkungen zu einem Hauptmerkmal jüdischer Identität. Den Rest seines Lebens war er damit beschäftigt, seine ganz individuellen Vorstellungen von Diasporismus und Jüdischsein immer weiter zu entwickeln.

Aber wie war seine Beziehung zu jüdischer Religion? Wonach suchte er? Fühlte er sich der Heiligen Schrift verbunden, studierte er sie? Befolgte er jüdische Rituale, ging er in den Gottesdienst? Um sich einer Antwort auf diese Fragen anzunähern, kann ein Blick auf die Rabbiner helfen, die Kitaj gemalt hat, und auf sein Verhältnis zu diesen Männern.

Rabbiner Dr. Albert H. Friedlander – *The Reform Rabbi*

Hannah Arendts Bericht über den Eichmann-Prozess ging der jüdisch-amerikanischen Welt zu weit und wurde durchweg rigoros abgelehnt. Für einen jungen Rabbiner in New York aber warfen Arendts Texte berechtigte Fragen auf. Albert H. Friedlander,

2 Brief Albert H. Friedlanders an
Hannah Arendt vom 20.6.1963.
The Hannah Arendt papers,
Library of Congress, Correspon-
dence-Organizations-Jewish-
B-F-1963–1965, Serie: Adolf Eich-
mann File, 1938–1968, o. J.

3 E-Mail von Philippa Bernard an
die Autorin, 21.3.2012.

4 Brief Albert H. Friedlanders
an Kitaj 17.10.1985, in: *Kitaj
papers*, UCLA, Box 44, Folder 31.

5 *The Jewish School*, 1980. Hand-
geschriebene Notiz auf gelbem
liniertem Papier, in: *Kitaj papers*,
UCLA.

von 1961 bis 1966 Studentenrabbiner an der Columbia University, war einer der weni-
gen Juden, die Arendt ein Forum boten, um ihren Kritikern zu antworten. Er lud sie für
den 23. Juli 1963 zu einem Vortrag vor jüdischen Studenten ein. [2]
Friedlander war wie Arendt ein deutsch-jüdischer Flüchtling, der schließlich in den
USA Zuflucht gefunden hatte. 1966 übersiedelte er mit seiner englischen Frau Evelyn
nach London. Mit Kitaj hatte er viele Interessen und Bekannte gemeinsam, doch erst
in den frühen 1980er Jahren kreuzten sich ihre Wege.
Kitaj war leidenschaftlich bibliophil. Er genoss es, in den Londoner Antiquariaten zu
stöbern, Bücher zu sammeln, mit Freunden über sie zu diskutieren und sie auszutau-
schen. Einer seiner Lieblingsorte war der Buchladen Chelsea Rare Books in der Kings
Road 313, ganz in der Nähe seines Hauses. Die jüdischen Besitzer des Geschäfts, das
von 1974 bis 1999 bestand, hießen Leonard und Philippa Bernard:
„Die Bücher, die er kaufte, waren fast alle über Kunst (...) und ich fürchte, er schnitt
Abbildungen daraus aus (...). Wenn der Laden leer war, sprach er mit Leo gerne über
das Judentum, über Kunst, über Philosophie und alles Mögliche.(...) Seine Sicht auf
das Judentum war, denke ich, eher philosophisch und historisch als religiös. Er hatte
wenig Zeit für organisierte Religion oder für Synagogen." [3]
Dennoch stellte Leo Kitaj seinem Rabbiner vor, Albert Friedlander, damals tätig an der
Westminster Synagoge in Knightsbridge. So begann eine langjährige Freundschaft.
Friedlander war ein Intellektueller mit lebhaftem Geist, und Kitaj konnte mit ihm eben-
so gut über Freud, Kafka oder Benjamin diskutieren wie über die Spielergebnisse
der World Series, die die beiden Baseball-Fans leidenschaftlich verfolgten. Rabbiner
Friedlander war Experte für Theologie nach dem Holocaust, und immer wieder kamen
sie in ihren Gesprächen darauf zurück.
„Lieber Kitaj,(...) Ich finde mich selbst immer noch sehr verstrickt in die Gründe und die
Erfahrung des Holocaust. Wenn Du fertig bist, wäre es mir eine Ehre, einen Blick auf
die Arbeit werfen zu dürfen, mit der Du begonnen hast – wie du weißt, hat noch kein
Künstler in Deiner Disziplin eine echte Aussage hervorgebracht. Ich hoffe und glaube,
Du tust da etwas, das von großer Bedeutung ist." [4]
Kitajs eigene Gedanken über den Holocaust hatten sich mit religiösen Glaubensfragen
vermischt: „Wo war Gott während des Holocaust?(...) Mein Verhältnis zum religiösen
Glauben ist gar nicht reichhaltig, es ist in Unwissenheit versunken, doch es wird kom-
plexer. Es scheint so viele und widersprüchliche ‚Antworten' zu geben auf die Frage,
mit der ich begann – geradezu eine Theodizee des Holocaust." [5] Kitaj fährt fort, indem
er verschiedene Theorien zitiert, darunter die Konzepte, die der Religionsphilosoph
Martin Buber 1953 in seinem Buch *Gottesfinsternis* vorlegte. Kitaj interpretiert sie so,
dass Gott „manchmal verborgen und manchmal offenbar" sei.
Kitaj und seiner zweiten Frau, der Künstlerin Sandra Fisher, war es wichtig, dass ihr
Sohn Max ein Gefühl für seine jüdische Herkunft entwickeln und seine eigenen Fragen
zu Glauben und Schicksal stellen konnte. Sie schickten ihn deshalb zum Religions-
unterricht in die Westminster Synagoge. Rabbi Friedlander versuchte Kitaj behutsam
davon zu überzeugen, an jüdischen Ritualen teilzunehmen – etwa zum Gottesdienst
zu kommen –, doch er scheiterte auf ganzer Linie:
„Lieber Kitaj,(...) Ich weiß es sehr zu schätzen, wenn Du zum Gottesdienst kommst, und
bedaure bloß, dass Dir die Liturgie und die Struktur des öffentlichen Gebets so un-

6 Brief Friedlanders an Kitaj vom 17.10.1985, in: *Kitaj papers*, UCLA.

7 Albert H. Friedlander, *Das Ende der Nacht*, Gütersloh 1995, S. 196.

8 R.B. Kitaj, *Confessions*, S. 131f. Rabbiner Leo Baeck (1873–1956) war Lehrer und der wichtigste Vertreter des liberalen deutschen Judentums. Er war Holocaust-Überlebender.

9 T.S. Eliot, „Rassische und religiöse Gründe bewirken zusammen, dass jede große Zahl frei denkender Juden unerwünscht ist." T.S. Eliot, *After Strange Gods – A primer of Modern Heresy*. The Page-Barbour Lectures at the University of Virginia, 1933, S. 19.

10 Brief Kitajs an Albert H. Friedlander, November 1990, in: *Kitaj papers*, UCLA.

angenehm ist. Ich weiß, Du und Sandra werdet andere Facetten des jüdischen Lebens ausfindig machen, die Euch helfen, Max mit dem Wissen um sein Erbe zu umgeben."[6] Kitajs ausgeprägte Abneigung gegen das organisierte Ritual schlug sich in körperlichen Symptomen nieder. Einmal lief er während des Jom-Kippur-Gottesdienstes sogar demonstrativ aus der Synagoge, und selbst wenn er das Gebäude nur betrat, um Max dort abzuliefern, fühlte er sich unwohl. Einmal nahm er zu Pessach im Haus der Friedlanders am Sedermahl teil. Er brach nach dem ersten Gang wieder auf, Sandra allerdings blieb. Friedlander war von Kitajs abrupten Aufbrüchen nicht beleidigt, er hatte Verständnis dafür.

Ein Denker, der sie beide faszinierte, war der französisch-jüdische Existenzialist Emmanuel Lévinas, der „die Qualen und Selbstzweifel sieht, die viele Juden in einer Welt befallen, der sie immer noch verdächtig sind, in einem zweifelnden Glauben, der sie annehmen lässt, die Verbindung zwischen dem Juden und Gott sei rein liturgisch und auf die Synagoge beschränkt: Sie haben vergessen, dass das Judentum ein ganzes Leben ist."[7]

Kitaj fragte Rabbiner Friedlander, ob er sein Porträt malen dürfe, und er arbeitete in den Jahren 1990 bis 1994 daran. Er gab ihm den Titel *The Reform Rabbi* | S. 229, doch inwiefern spiegelt das Porträt dies wider? Friedlander trägt keine Kippa und ist glatt rasiert, wie es progressive Rabbiner oft sind. Kitaj sah in ihm einen seelenverwandten diasporischen Juden, der für die Kontinuität des liberalen deutschen Judentums nach dem Krieg stand, und er nennt Friedlander einen „Protégé von Leo Baeck"[8]. Tatsächlich hatte Friedlander bei Baeck studiert und seine Schriften herausgegeben. Auf dem Gemälde hat Friedlander seinen abgetragenen Kaschmir-Wintermantel an und ist in schiefer Haltung gemalt, vielleicht um anzudeuten, dass er schokelt, also den Oberkörper hin- und herwiegt, wie es viele Juden beim jüdisch-liturgischen Gebet tun. Allerdings gehörte das Schokeln nie zu Friedlanders Ritual. Er erscheint als europäischer Intellektueller und vielleicht auch als Flüchtling, der nirgendwo festen Halt finden kann. Kitaj versieht Friedlander mit übergroßen Händen und lenkt damit die Aufmerksamkeit auf das Buch (ein wiederkehrendes Motiv in Kitajs Werk), das er hält. Seit seiner Kindheit hatte Albert Friedlander immer ein Buch vor der Nase oder in der Tasche | S. 192. Auf einer Fotovorlage für das Gemälde blättert er in *The Lévinas Reader*, für ihn eine typische leichte Lektüre | S. 229.

In der Zeit, als Rabbiner Friedlander für ihn Modell stand, schickte Kitaj ihm die folgende Notiz: „Albert, mein lieber Freund, ich spreche hier zu Dir, wie ich es immer getan habe, als skeptischer Gottessucher, als jüdischer Freidenker (in T.S. Eliots hübschen Worten, skeptisch wie er war, den Juden gegenüber[9]) und nicht zuletzt als ein aus dem Tritt geratener Maler, der annimmt, Gottessuche und Freidenkerei könnten heute und immer etwas mit dem Bildermalen zu tun haben. Ich möchte Dich fragen, was Du schon tausendmal gefragt worden sein musst, bloß diesmal sollst Du es einem unverbesserlichen Grübler beantworten, der sich darum sorgt, wie sich ein verfinsterter Gott auf das Spirituelle in der Kunst auswirkt: Kannst Du, auf einem Bein stehend, die Rechtfertigung für ein Höchstes Wesen auf eine Postkarte schreiben? Hat nicht Akiba vor 2000 Jahren ein ähnliches Kunststück vorgeführt? Alles Liebe, Kitaj."[10] Kitaj bezeichnet sich hier als „skeptischen Gottessucher", als Juden, der nach Beweisen für Gottes Existenz strebt. Er suchte nach Antworten und er suchte nach Gott. Damals

11 Richard N. Ostling, „Giving the Talmud to the Jews", in: *Time Magazine*, 18.1.1988.

12 Jeffrey M. Green, „Backstage at the Steinsaltz Talmud Factory", in: *Midstream*, Dezember 1989, S. 19, in: *Kitaj papers*, UCLA.

13 R.B. Kitaj, *Second Diasporist Manifesto. (A New Kind Of Long Poem In 615 Free Verses)* New Haven/London 2007, #58, vgl. auch #82–84.

14 *Eve* (1992); *Sarah Laughing* (1992); *Abraham* (1992); *Rebecca* (1994); *Rachel* (1994); *Leah* (o.D.). *R.B. Kitaj, Graphics 1974–1994*, Marlborough Fine Art, London 1994, Nummern 14–18, sämtliche mit Abbildung, außer *Leah*, die nur auf der Preisliste erscheint.

15 R.B. Kitaj, *First Diasporist Manifesto*, London/New York 1989, S. 121.

16 Adin Steinsaltz, *Biblical Images*, Jerusalem 2010, S. 13. Darin bringt Steinsaltz Abraham mit dem Messias in Verbindung.

fragte ich meinen Vater, Rabbiner Friedlander, warum er auf die Herausforderung mit der Postkarte nicht einging, obwohl ihm Kitaj immer wieder damit ankam, doch er schüttelte bloß den Kopf.

Rabbiner Adin Even Israel Steinsaltz – *The Orthodox Rabbi*

Als „Jahrtausendgelehrter" wurde Rabbiner Adin Steinsaltz vom *Time Magazine* gepriesen.[11] Im Jahr 1965 machte er sich an das gewaltige Unterfangen, den Babylonischen Talmud ins Hebräische und in andere Sprachen zu übersetzen und um seinen eigenen Kommentar zu ergänzen. Damit machte er dieses jüdische Grundlagenwerk einer breiteren Leserschaft zugänglich.

Ein Artikel in Kitajs Nachlass behandelt das innovative Layout der Steinsaltz'schen Talmud-Seite, das vom traditionellen Satz abwich.[12] Kitaj notierte auf dem Ausschnitt: „Ist hier ein Bild drin?, ein Stil?" Wir sehen, wie er in fundamentalen religiösen Texten des Judentums nach einem Bezug zu seiner Kunst und nach einer „jüdischen visuellen Form" suchte: „Ich bin zu alt, um den Talmud ernsthaft zu studieren, aber ich habe gerne ein paar Bände von Steinsaltz' englischem Talmud in meinem Atelier herumliegen, um immer wieder hineinzuschauen und daran zu denken, dass ich vor 50 Jahren der erste war, der seine eigenen schriftlichen Kommentare mit auf die Oberfläche seiner Gemälde nahm. Seitdem habe ich konstant manche meiner Bilder mit Kommentaren versehen, eine alte jüdische visuelle Form auf jeder Talmudseite."[13]

Kitaj suchte mit einigen seiner Arbeiten den Bezug zu biblischen Gestalten (etwa Mose, Ruth und König David) und nach tieferer Einsicht in die Texte der Heiligen Schrift. Steinsaltz' *Biblical Images* (1984) inspirierte ihn zu einer Reihe lithografierter Porträts von biblischen Gestalten, die er zwischen 1992 und 1994 anfertigte.[14] Die einzige männliche Figur in dieser Serie war Abraham, der erste große Patriarch des Judentums, mit dem sich Kitaj besonders identifizierte. Auch für eine Überschrift in seinem *Ersten Manifest des Diasporismus* greift er auf ein Zitat Abrahams zurück: „Fremder und Halbbürger bin ich unter euch" (1. Buch Mose 23:4).[15] In dieser Passage bekennt sich Abraham als Fremdling, der danach strebt, sich einen Ort zu schaffen, eine Heimat, geeignet seine Frau Sarah zu bestatten. Grundsätzliche Probleme, denen sich auch Kitaj, der Diasporist, zu stellen versuchte.

2004 taucht Abraham wieder auf, in einem Triptychon als riesiges *Ego* | S. 222, zugleich als Selbstporträt Kitajs mit biblisch schlohweißem Bart. Der Patriarch ist frontal zu sehen und kommt ein wenig ambivalent auf dem wilden Pferd *Id* angeritten. Kitaj hatte ein gewaltiges Ego, doch mitunter konnte er auch über sich selbst lachen. Unverkennbar ist die Anspielung auf den Messias, der am Ende aller Tage auf einem Esel geritten kommen soll.[16]

Doch Kitajs Verbindung zu Abraham war mehr als eine visuelle Metapher: In Sandras Ketubba (dem jüdischen Hochzeitsvertrag) zeigt sich, dass Kitajs hebräischer Vorname tatsächlich Abraham lautete.

Es ist der 22. November 2011 und ich werde zufällig Thomas Nisell in einer Jerusalemer Hotellobby vorgestellt, dem geschäftsführenden Leiter des Israel Institute for Talmudic Publications. Dieses Institut untersteht der Aufsicht von Rabbiner Steinsaltz, den Herr Nisell täglich in seinem Büro sieht. Du meine Güte!

Zaghaft frage ich: „Haben Sie vielleicht einmal ein Porträt von Rabbi Steinsaltz gese-

17 In einer E-Mail vom 5.6.2012 schreibt die Kuratorin Cora Rosevear an die Autorin, es gebe keinerlei Aufzeichnungen darüber, dass das Gemälde jemals im MOMA gezeigt wurde. Thomas Nisell vermutet, das Gemälde sei eher in der Kitaj-Retrospektive 1995 im Metropolitan Museum ausgestellt worden.

18 The Fitzwilliam Museum, Cambridge: The Department of Paintings, Drawings and Prints, Register-Nr. PD.18_2009*f.1&2.

19 Vgl. Jane Kinsman, *The Prints of R. B. Kitaj*, Aldershot 1994, S. 135 sowie Fußnote 19 auf S. 139.

20 Bericht von Thomas Nissell im Gespräch mit der Autorin, Jerusalem, 22.11.2011.

21 Rabbiner Steinsalz im Gespräch mit der Autorin, Jerusalem, 23.11.2011.

22 William Frankel, *Tea with Einstein and other Memories*, London 2006, S. 211.

hen, das R. B. Kitaj gemalt hat?" „Gesehen? Ich nahm damals den Anruf entgegen! Eine Bekannte rief aus New York an und sagte: Rabbi Steinsaltz hängt im MOMA, ich stehe hier direkt vor ihm!"[17]

Bis dahin hatten Rabbiner Steinsaltz und seine Mitarbeiter von dem Bild |S. 193 nichts gewusst. Nach unserem Treffen gehen Thomas Nissell und ich der Sache beide ein bisschen nach. Er findet heraus, dass Rabbiner Steinsaltz im März 1990 am Balliol College in Oxford einen Vortrag hielt. Ich habe das Glück, auf den Rückseiten zweier Blätter, betitelt *AS 6 March 1990*, auf Skizzen eines Rabbiners zu stoßen[18] |S. 193. Als langjähriger Bewunderer seiner Arbeit hatte Kitaj den Vortrag besucht und Steinsaltz gezeichnet. Weitere Skizzen fertigte er während eines Steinsaltz-Vortrags an der University of London an.[19]

Persönlich traf Kitaj Rabbiner Steinsaltz erst im Jahr 1994. Nisell rief Kitaj an, um ihm mitzuteilen, dass Steinsaltz die kommende Woche in London sein würde, falls er ein Treffen wünschte. Kitaj antwortete sehr aufgeregt: „Sie meinen, ich kann mit ihm sprechen? Er hat mein Leben verändert! Er hat mein Leben mehr beeinflusst als irgendwer sonst!"[20]

Gut 17 Jahre später in Jerusalem arrangiert Thomas Nisell auch für mich spontan ein Treffen mit Rabbiner Steinsaltz. Spät abends empfängt der Rabbiner mich in seinem Büro. Der Rauch seiner Pfeife hat längst die ganze Umgebung eingegilbt. Auf dem Schreibtisch stehen eine Tasse schwarzer Kaffee und ein Stapel Hershey-Schokoriegel. Ich bin erleichtert, dass selbst ein Genie Nahrung braucht, um rund um die Uhr zu arbeiten. Er erzählt von einer Begegnung mit Kitaj nach dem Tod von dessen Frau: „was ihn zu dieser Zeit sehr beschäftigte, war, was er tun konnte, damit sein Sohn jüdisch blieb." Rabbiner Steinsaltz verbrachte damals drei Stunden im persönlichen Austausch mit ihm und fasst die Begegnung wie folgt zusammen: „Er war ein interessanter Mensch. Gewiss kein professioneller Philosoph, aber ein denkender Mensch."[21]

Kitaj malte das Steinsaltz-Porträt zur gleichen Zeit wie das von Friedlander, von 1990 bis 1994. Zweifellos ist Kitaj ein meisterhafter Zeichner und Porträtmaler, doch sein Bild fängt eher den energischen Geist, die einnehmende Art und die Körpersprache von Rabbiner Steinsaltz ein als eine Gesichtsähnlichkeit. Der *Orthodox Rabbi* trägt einen langen weißen Bart und einen schwarzen Anzug, wie man erwarten würde, doch die blaue Socke deutet sehr treffend auf eine unkonventionelle Seite hin. An dem Abend, als ich ihn traf, trug er ein himmelblaues Hemd.

Kitaj behielt das Porträt von Rabbiner Steinsaltz in seiner privaten Sammlung, verkauft wurde es erst nach seinem Tod. Derzeit ist der Verbleib des Gemäldes unbekannt.

Rabbiner Dr. Abraham Levy – der Rabbiner in *The Wedding*

Wie das Schicksal, Gott oder die Wunder Jerusalems es wollten, befand sich Rabbiner Abraham Levy an jenem Novemberabend ebenfalls in der besagten Hotellobby. Er hatte Kitaj und Sandra Fisher 1983 getraut und ist auf Kitajs Bild *The Wedding* dargestellt |S. 155. William Frankel, ehemaliger Herausgeber des *Jewish Chronicle* in London, war ein guter Freund von Kitaj und Sandra. In seiner Autobiografie berichtet er, das Paar wünschte vor allem zu heiraten, „weil Sandra ein Kind wollte. (…) Er und Sandra wollten beide eine jüdische Hochzeitszeremonie in einer Synagoge, doch es war ihnen sehr wichtig, dass es eine schöne Synagoge sei."[22]

23 Telegramm vom 13.12.1983,
Hochzeit Kitaj und Sandra Fisher.
Kitaj papers, UCLA, Box 144.

24 Brief des Sekretariats der
Bevis-Marks-Synagoge an Kitaj,
in: *Kitaj papers*, UCLA.

25 Hayyim Schneid, *Marriage*,
Jerusalem 1973, S. 7 und 22.

26 Rabbiner Abraham Levy
im Gespräch mit der Autorin,
Jerusalem, 22.11.2011.

Frankel empfahl Bevis-Marks, die spanische und portugiesische Synagoge im Londoner East End, als einen „prächtigen Rahmen". Kitaj und Sandra besichtigten sie und fanden sie bezaubernd. So einfach war es jedoch nicht, in einer orthodoxen Synagoge zu heiraten. Kitaj und Sandra konnten erst in besagter Bevis-Marks-Synagoge getraut werden, nachdem ein Telegramm eines orthodoxen Rabbiners bezeugte, dass er jüdisch und noch nie verheiratet war, was ein langwieriges Verfahren, in dem Kitaj nachweisen musste, dass er im halachischen Sinne Jude war, beendete.[23] Kitajs erste Ehe mit Elsi Roessler, 1953 bis 1969, die er in einer protestantischen Kirche in New York geheiratet hatte, war also nicht bekannt. Kitaj reagierte mit Unverständnis über diese Prozedur und seine Wut war auch nicht dazu angetan, ihn für die institutionalisierte Religion zu erwärmen. Zwar trat er im November 1983 der Synagoge bei, doch es wurde ausdrücklich festgehalten, dass dies nur zum Zweck der Hochzeit geschah.[24] Die Trauung fand am 15. Dezember 1983, um 11 Uhr statt.

Es ist keine Gästeliste von dem Ereignis auffindbar, aber Rabbiner Levy bat viele der Anwesenden um eine Unterschrift auf einem Blatt Papier. Diese Liste umfasst 29 Nicht- Familienmitglieder, den engeren Freundeskreis des Paares. Viele der Gäste hatten einen jüdischen Hintergrund, so die Maler Lucian Freud, Frank Auerbach und Leon Kossoff, der Kunsthistoriker Michael Podro und Lady Natasha Spender, die ihren Mann, den Dichter Sir Stephen Spender, begleitete. Kitajs Trauzeuge war der Maler David Hockney, weder Familienmitglied noch Jude.

Auf dem Bild *The Wedding*, das 1993 vollendet wurde, sind Kitajs Söhne, Lem und Max, zu sehen. Max hat einen Überraschungsauftritt im Bildvordergrund; er wurde erst 1984 geboren. Lem hat eine Armbanduhr um, und beide Kinder tragen Kippot, was für Kitajs Hoffnung stehen mag, dass eine jüdische Identität in der Familie fortgeführt werde. Kitaj, der Bräutigam, erscheint in farbigem Hemd und Samtanzug und weicht damit von der traditionellen Kleidungsnorm ab. Dennoch hält er an den Erfordernissen des überlieferten Rituals fest und malt sich demonstrativ unter der Chuppa, dem Traubaldachin, mit Kippa und mit Tallit, dem jüdischen Gebetstuch. Besondere Sorgfalt wurde auf die unkonventionelle Kleidung der Braut verwendet. Sandras Kopfputz scheint von zwei Abbildungen in einem Buch über jüdische Hochzeiten, das Kitaj besaß, inspiriert: von einem bucharischen Brautkleid und einem Gemälde einer osteuropäischen Braut, das dort Isidor Kaufman zugeschrieben ist[25] |S. 165.

Auch Rabbiner Levy ist auf dem Bild zu sehen, aber sein Gesicht wirkt verschwommen und farblos. Levy selbst ist der Meinung, der Künstler habe sein Gesicht getilgt: „Er war immer noch sauer auf mich, weil ich seine jüdische Identität infrage gestellt hatte."[26] Kitaj war zweifellos imstande, einen Groll zu hegen. Dennoch lud er Rabbiner Levy einige Zeit später in sein Atelier ein. Levy brachte kosheren Kuchen mit und befestigte am Haustürpfosten der Familie eine Mesusa. Warum war Kitaj damit einverstanden? Er pflegte jüdische Ritualgegenstände als ‚liturgischen Firlefanz' abzutun. Eine Mesusa lässt viele Deutungen zu. Sie erinnert daran, über Gottes Gegenwart nachzudenken, und mancher betrachtet sie als ein Hausamulett; doch gleich wie man sie interpretiert, ist sie ein unleugbarer Hinweis an die Welt, dass die Bewohner dieses Hauses Juden sind. Kitaj pflegte ein zwiespältiges, oft widersprüchliches Verhältnis zu traditionellen jüdisch-religiösen Riten und Ritualen. Er stand der Existenz Gottes skeptisch gegenüber, sehnte sich aber danach, von ihr überzeugt zu werden. Schlussendlich

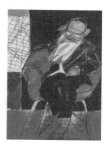

27 Arthur Steiner, „Adin Steinsaltz
–A Modern Mystic", in: *Midstream*,
Dezember 1989 Ausschnitt in: *Kitaj
papers*, UCLA, Box 96, Folder 4.

bestimmte er seine religiösen Parameter selbst. Kitaj, der ,jüdische Freidenker', schuf seine eigene Vision einer (diasporischen) jüdischen Kunst und ein sehr ,Persönliches Judentum'. Seine neue Art der Religion ließ seinen eigenen Umgereimtheiten freien Lauf, seinen Widersprüchen und Zwiespälten, die er in den 615 Versen seines *Second Diasporist Manifesto* kodifizierte. In seinen letzten Lebensjahren vertiefte sich Kitaj, angeleitet durch die Schriften Gershom Scholems, in die jüdische Mystik. Er ging so weit, seine verstorbene Frau Sandra als die ,Schechina', die weibliche Seite Gottes, zu verehren. Er malte sie und sprach mit ihr in einer Weise, die sich nur als religiöse In-brunst bezeichnen lässt, und dadurch wurde es ihm möglich, das Spirituelle mit seiner Kunst zu verschmelzen.

Wie ging Kitaj also im Hinblick auf den Tod mit dem jüdischen Ritual um, Abrahams Dilemma, einen Platz zum Begräbnis seiner Frau zu wählen? 1994 starb seine Frau Sandra mit 47 Jahren unerwartet an einem Gehirnaneurysma. Es war ein verheerender Schlag für Kitaj. Er wandte sich hilfesuchend an Rabbiner Friedlander, und in der Westminster Synagoge wurde in sehr kleinem Rahmen eine Zeremonie für Sandra ab-gehalten. Kitaj brachte seinen Sohn Max mit. Doch als Sandra auf einem jüdischen Friedhof in London beigesetzt wurde, erschien Kitaj nicht. Rabbiner Friedlander fand sich einer beispiellosen, quälenden Situation ausgesetzt: Er war der einzige Trauernde. Kitaj selbst wurde nach seinem Tod zur See bestattet.

Das folgende Zitat von Rabbiner Steinsaltz hob Kitaj in seiner Sammlung von Maga-zinausschnitten hervor: „Ich verfüge über sehr beschränkte Erfahrungen", sagt Stein-saltz, „ganz sicher nicht über große Weisheit, doch ich versuche mich in Einklang zu bringen mit dem jüdischen Volk, mit unserem Erbe. Manchmal liege ich falsch, habe nicht richtig gehört, nicht richtig zugehört. Aber ich versuche etwas zu ,sehen'. Zwi-schen den Zeilen gibt es gewaltige Lücken."[27]

Mein besonderer Dank gilt den Rabbinern Steinsaltz, und Levy, Thomas Nissell, Evelyn Friedlander und vor allem: AHF, RB und S – ל"ז.

„I Accuse!" Kitajs ‚Tate-War' und ein Interview mit Richard Morphet

Cilly Kugelmann

1 Alle Angaben zu den Ereignissen, die zum ‚Tate War' führten, sind der vorzüglichen und ausführlichen, 2002 entstandenen Dissertation von Anne Vira Figenschou *Dialogue of Revenge* entnommen, die im Internet unter der Adresse, *http://www. forart.no/* zu finden ist.

2 Ebd., S. 13.

3 Ebd., S. 14 ff.

1994 sollte ein einschneidendes Jahr für R. B. Kitaj werden, ein Wendepunkt, der sein Leben und seine Karriere bis zu seinem Tod prägen würde. Kitaj war damals ein renommierter US-amerikanischer Künstler der seit fast 40 Jahren in London lebte. Er galt als genialer Zeichner, der meisterlich mit Farben umzugehen wusste, er hatte die *School of London* mitbegründet, eine Gruppe von Künstlern, die gegen die Mode der abstrakten Kunst in den 1960er Jahren figurative Malerei pflegte. Er war Mitglied der American Academy of Arts and Letters und erhielt 1982 die Ehrendoktorwürde der University of London. 1991 wurde Kitaj als dritter Amerikaner, nach Benjamin West und John Singer Sargent, in die britische Royal Academy of Arts aufgenommen.

Als die Tate Gallery 1990 beschloss, ihn mit einer großen Ausstellung zu ehren, war er auf dem Zenit seiner Karriere. Die Ausstellung sollte am 16. Juni 1994 unter dem Titel *A Retrospective* eröffnet werden.[1] Ihr Kurator, Richard Morphet, damals für die Sammlung zeitgenössischer Kunst an der Tate zuständig, räumte Kitaj ein gewichtiges Mitspracherecht ein. In acht Räumen wurden 115 Werke präsentiert, darunter 18 collageartige Arbeiten aus den 1960er Jahren, 60 Werke aus den 1970er und 1980er Jahren, die bei der Kunstkritik und den Sammlern als die besten galten, und 34 neue Arbeiten, die Kitaj speziell für die Retrospektive angefertigt hatte. Kitaj schrieb kürzere und längere Objekttexte, die neben die Werke gehängt wurden. Damit verdichtete sich für ihn ein Konzept von visuellem Ausdruck und Literatur, von bildnerischer Form und ihrer Deutung, das für ihn nur zusammengenommen Kunst ausmachte. Auf dieser analytischen Ebene legte er seine visuellen Inspirationsquellen, seine Lektüre sowie die Auseinandersetzung mit politischen und historischen Ereignissen offen. Mit Texten und Zitaten deutete er auf die zersplitterte Welt hin und das heimatlose Subjekt in ihr, das sich am deutlichsten in der jüdischen Identität nach dem Holocaust offenbarte. Aber auch die Nähe zu den Midraschim, der talmudischen Textexegese, war bewusst gewählt. Seit sich Kitaj mit der Massenvernichtung der europäischen Juden beschäftigt hatte, trieb ihn die Frage um, wie man als nicht-religiöser und nicht-zionistischer Jude nach der kollektiven Vernichtungserfahrung künstlerisch tätig sein könne.

Bereits vor Eröffnung der Ausstellung gab Kitaj mehrere Interviews, in denen er über sich selbst als Künstler und Identitässuchenden Auskunft gab. Ihm war bewusst, dass er mit der Deutung seiner eigenen Arbeiten eine Grenze überschritt, die besagte, dass ein Kunstwerk in einer Ausstellung keiner Interpretation bedürfe. Im Katalog zur Ausstellung schreibt Kitaj: „Ich weiß, dass viele mit der Ansicht groß geworden sind, Gentlemen hätten sich nicht zu rechtfertigen – vor allem nicht in der Kunst."[2]

Bereits am Tag der Eröffnung fühlte sich eine ganze Generation von britischen Kunstkritikern von Kitaj provoziert und reagierte mit zornigen und herablassenden Kommentaren. Neben einigen freundlichen Besprechungen brachten bedeutende Zeitungen und Zeitschriften wie der *Evening Standard*, die *Financial Times*, die *Sunday Times*, *The Independent* und der *Daily Telegraph* verachtende bis bösartige Kritiken.[3] Kitaj wurde als eitler und selbstverliebter Maler bezeichnet, der eine exhibitionistische und sexuell aufgeladene Vorstellung vom Judentum habe. Seine Kunst wurde als hässlich, kindisch und als kläglicher Teenagermist bezeichnet. Viele Kritiker fanden es empörend, dass sich Kitaj als Ausländer, Staatenloser, Andersdenkender, Geächteter und Jude stilisierte und mit den bedeutendsten Malern der Kunstgeschichte auf eine Stufe stellte. Unter der Schlagzeile „Draw draw is better than jaw jaw: R. B. Kitaj gives great interview.

4 *http://www.independent.co.uk/arts-entertainment/exhibitions--draw-draw-is-better-than-jaw-jaw-r-b-kitaj-gives-great-interview-but-would-he-be-a-better-painter-if-he-spent-less-time-talking-about-his-work-1423597.html*

5 Anne Vira Figenschou, *Dialogue of Revenge*, S. 18.

6 *http://www.andrewgrahamdixon.com/archive/readArticle/899*

7 Figenschou, *Dialogue of Revenge*, S. 22.

8 Ebd., S. 23.

9 Ebd., S. 24.

10 Ebd., S. 29.

11 R. B. Kitaj, in: *Kitaj papers*, UCLA, Box 118, Folder 13.

12 U. a. William Blake, Oscar Wilde, James McNeill Whistler, James Joyce, Alfred Dreyfus, Charles Baudelaire, Gustave Flaubert, Gustave Courbet, Émile Zola, Egon Schiele, die Opfer des Gulag.

But would he be a better painter if he spent less time talking about his work?" (Malen ist besser als plappern. R. B. Kitaj gibt ein großartiges Interview. Wäre er aber ein besserer Maler, wenn er nicht so viel über sein Werk spräche?")[4] verhöhnte ihn Tim Hilton als arrogant und eitel, seinen Stil als oberflächlich, pornografisch und geschmacklos. John McEwan behauptete unter der Überschrift „A navel-gazer's album of me, me, me" (Ein Nabelschau-Album über mich, mich, mich), ihn lasse die Ausstellung gerade deshalb kalt, weil sie Autobiografisches und Bekenntnisse enthielt.[5] Für James Hall vom *Guardian* sind Kitajs Gemälde oberflächliche Parodien, die er unter dem Titel „Teflon Ron" als antihaftbeschichtete Bilder denunzierte. Die meisten Kritiker mochten seine vielen Texte nicht und fanden, dass Kitaj den Holocaust in trivialer und billiger Manier thematisiere. Er sei ein „name dropper" und mittelmäßiger Illustrator, der es nicht einmal schaffe, mit autobiografischen Bordellszenen Aufmerksamkeit zu erregen. Andrew Graham-Dixon schloss seinen Text für den *Independent* mit den höhnischen Worten: „Der Ewige Jude, der T. S. Eliot unter den Malern? Kitaj erweist sich als ein Zauberer von Oz: ein kleiner Mann mit einem Megafon an den Lippen."[6]

Die US-amerikanische Presse nahm die britischen Reaktionen auf die Retrospektive mit Verwunderung zur Kenntnis. Ann Landi von der *Art News* fühlte sich an die Intrige gegen den französischen Artillerie-Hauptmann Alfred Dreyfus erinnert, der 1894 wegen angeblichen Landesverrats degradiert und verbannt wurde,[7] für Ken Johnson von *Art of America* bestanden die britischen Besprechungen aus persönlichen Antipathien und waren ohne jede analytische Substanz.[8] Robert Huges vom *Time Magazine* war schockiert über die Reaktion der Briten, die in wenigen Wochen mehr Widerwärtiges über Kitaj geäußert hätten, als die meisten Künstler ein Leben lang erdulden müssten. Er lobte Kitajs Reflexionen über den Zustand der Welt und verglich sein Werk mit Picassos *Guernica*.[9] Die britischen Kritiker erinnerten John Ash, der für *Artforum* schrieb, an die Reaktionen des NS-Reichskulturministeriums auf Max Beckmann und Emil Nolde. Er vermutete, dass Kitajs Interesse an Sexualität und Judentum das moralische Empfinden der britischen Mittelklasse verletzt hätte.[10] Standesdünkel und Antisemitismus mögen ihren Teil zu dem letztlich unverständlichen Ausmaß an Zynismus und den persönlichen Angriffen gegen Kitaj beigetragen haben, kleinbürgerlichen Konservatismus kann man der britischen Kunstszene, die durchaus auch avantgardistisch und radikal war, generell aber nicht vorwerfen.

„Krieg ist die Hölle. Er tötet Menschen auf beiden Seiten, verwundet und entstellt".[11] Damit dieser Feststellung beginnt Kitajs handschriftlicher Text „I Accuse", den er in Anlehnung an das Pamphlet Émile Zolas schrieb, in dem dieser Aufklärung über die Verschwörung gegen Dreyfus forderte. Zwei Wochen nach der Retrospektive, am 18. September 1994, erlag seine Frau Sandra Fisher überraschend einem Aneurysma, kurz nachdem seine Mutter in den USA gestorben war, zwei schreckliche Schicksalsschläge für Kitaj. Sandras Tod interpretierte er als Folge des öffentlichen Mobbings durch die verächtlichen Kritiken.

Von nun an teilte er sein Umfeld in Feinde und Freunde; von nun an verstärkte sich sein immer schon vorhandenes Gefühl einer ‚splendid isolation', die sich in Attacken gegen die Kritiker entlud. Kitaj sollte sich nie mehr von dieser Katastrophe erholen. In „I Accuse", seiner Anklage, stellt er das Selbstbild des verkannten und verletzten Außenseiters, gestützt durch die Zeugenschaft bedeutender Wahlverwandter,[12] der Perfidie einer

13 zitiert nach Janet Wolff, „The impolite boarder. Diasporist art and its critical response", in: James Aurich, John Lynch, (Hg.) *Critical Kitaj. Essays on the Work of R. B. Kitaj*, Manchester 2000. S. 33.

14 http://www.independent.co.uk/arts-entertainment/right-of-reply-hit-or-myth-the-tates-r-b-kitaj-retrospective-received-a-critical-pummelling-richard-morphet-the-shows-curator-and-keeper-of-the-gallerys-modern-collection-fights-his-corner-1412219.html

Kritikerkaste gegenüber, die er als „lebendige Tote" bezeichnete. In elf Satzungen, biblischen Geboten gleich, formulierte er seine Vorwürfe. Er bezichtigte die Kritiker des Hasses gegen die moderne Kunst, gegen seine Ausstellungstexte und Schriften. Er attestierte ihnen Neid an seinem Erfolg, beschuldigte sie der Xenophobie, des Antiintellektualismus und gab ihnen letztlich auch die Schuld an Sandras Tod. Er verglich ihre Haltung an seinem Werk mit Hitlers Einlassungen gegen die ‚Entartete Kunst' und gestand ihnen am Ende polemisch zu, ihn wenigstens zu dem „meist diskutierten lebenden Maler" gemacht zu haben.

Ungeachtet seiner anhaltenden Erfolge und des ungebrochenen Marktwerts seiner Arbeiten drückte er seine Verzweiflung über Sandras Tod und die Verletzung durch die Kritiker in einer Serie von Arbeiten aus, die er als *Magazine* verstanden wissen wollte. Diese in Mischtechnik gehaltenen Installationen sind eine Auseinandersetzung mit dem Tod seiner Frau und eine hoch emotionalisierte Abrechnung, die zu einer Wiederauflage der öffentlich ausgetragenen Kontroverse führten. *Sandra One* | S. 201, war die erste ‚Ausgabe', war im Sommer 1996 in der Royal Academy zu sehen und ist als *The Critic Kills* in die Geschichte eingegangen, jene Worte, die Kitaj über das Porträt seiner verstorbenen Frau als unmissverständliche Botschaft gemalt hat. *Sandra Two,* eine autobiografisch motivierte Arbeit, erschien im Oktober 1996 als Publikation zu einer Ausstellung in Paris. Die dritte ‚Ausgabe', *Sandra Three,* war die Sommerausstellung 1997 der Royal Academy, in deren Zentrum das Gemälde mit dem Titel *The Killer-Critic Assassinated by his Widower, Even* | S. 211 die Rache an seinen Gegnern düster und gewaltig zelebriert. Kitaj zeigt sich selbst als eine von zwei bewaffneten Figuren, die auf eine gespenstische Hydra schießen, die für die britische Kritikerzunft steht | S. 198. Aus dem Mund dieses Ungeheuers entrollt sich ein Band, auf dem „yellowpressyellowpress killkillkillkill the heretic always kill heresy" zu lesen ist. Nach diesem letzten Angriff auf die britische Kunstpresse verließ Kitaj London mit den Worten „Ich habe keinen guten Feind mehr in London"¹³, um nie mehr dorthin zurückzukehren.

Interview mit Richard Morphet

Richard Morphet, Kurator der Retrospektive in der Tate Gallery, dem der *Independent* am 7. Juli 1994 ein „Recht auf Antwort" gegen die bösartigen Kritiken einräumte,¹⁴ hat sich seit dieser Zeit nicht mehr öffentlich zu den Ereignissen des Jahres 1994 geäußert. Er hat sich nun, mit knapp zwei Jahrzehnten Abstand, bereit erklärt, unsere Fragen zum ‚Tate War' zu beantworten.

Kitajs Ausstellung in der Tate hieß *Eine Retrospektive*. Was war das Konzept und wie kam es, dass trotz des Titels viele neue Werke des Künstlers gezeigt wurden?

Das zentrale Anliegen der Ausstellung war, einen Überblick über die Entwicklungen im künstlerischen Werk Kitajs zwischen 1958 und 1994 zu liefern. Daher war das Wort ‚Retrospektive' im Titel der Ausstellung vollkommen gerechtfertigt, die mit den vielen Räumen, in denen die vor 1985 entstandenen Arbeiten hingen, eine breite Zusammenschau von beinahe drei Jahrzehnten bildete. Der vergleichsweise detaillierte Überblick der Jahre 1986 bis 1994 war der Tatsache geschuldet, dass diese Arbeiten bislang weit weniger gezeigt worden waren. Viele wichtige Werke sogar noch nie. Das Museum

war sich mit Kitaj einig, dass sich gerade hier reizvolle Neuerungen dokumentierten. Die Ausstellung als Ganzes vermittelte den starken Eindruck einer durchgängigen künstlerischen Vision von 1958 bis zu den letzten Arbeiten.

Wie kam es zu der Entscheidung, den Texten gleich viel Gewicht wie den Gemälden einzuräumen? War es von Anfang an klar, dass den Texten beträchtlicher Raum an den Wänden zugestanden würde?

Obwohl Begleittexte sowohl in der Ausstellung als auch im Katalog eine wichtige Rolle spielten, stand die Kunst selbst stets an erster Stelle. In beiden Fällen sorgte die typografische Gestaltung dafür, dass man einfach die Bilder auf sich wirken lassen konnte, ohne überhaupt etwas zu lesen oder lediglich Werktitel, Entstehungsjahr, Material und Eigentümer. Bereits zu einem frühen Zeitpunkt wurde entschieden, dass in der Ausstellung eine Reihe von Texten zu sehen sein sollte, aber die Formulierung „beträchtlicher Raum an den Wänden" ist irreführend, wenn dabei der Eindruck entsteht, Text und Bilder hätten den gleichen Stellenwert gehabt. Die Texte (die zudem auch nur einigen der Werke zur Seite gestellt waren) sollten sowohl helfen, Kitajs Intention zu verstehen, als auch dazu einladen, sich mit dem thematischen Hintergrund der Bilder näher auseinanderzusetzen. Beide Prozesse begannen und endeten jedoch mit dem, was Kitaj tatsächlich auf der Leinwand hinterlassen hat und den physischen und kreativen Entstehungsprozessen seiner Malerei. Durch die Entscheidung, die Ausstellung so aufzubauen, konnten die Zuschauer zum einen die Bilder intensiv erleben, zum anderen nahmen viele auch die Texte als fesselnd und bereichernd wahr.

Wie reagierte die Tate auf die negativen Besprechungen? Gab es eine offizielle Stellungnahme des Museums? Wie wurde die negative Presse intern aufgenommen?

Im *Independent* vom 7. Juli 1994 habe ich versucht, eine Reihe zentraler Punkte der Kritiker-Angriffe zu widerlegen, die nicht zuletzt in dieser Zeitung publiziert worden waren (die mir übrigens weit weniger Platz zur Verfügung stellte als dem Verriss). In Vorträgen habe ich das detaillierter weitergeführt. Meine persönliche Meinung in puncto ‚schlechter Presse' (die von vielen Tate-Kollegen geteilt wird) ist, dass man dort doch wesentlich mehr über die Kritiker als über Kitajs Kunst erfuhr. Das Museum hatte, so wie ich auch, großes Interesse an offener und ehrlicher Auseinandersetzung, weshalb ich glaube, dass es für den Leser einfacher gewesen wäre, eigene Schlüsse zu ziehen, wenn ihm dasselbe Blatt nach einer derart feindseligen Besprechung ein fundierte positive Gegendarstellung geboten hätte.

Wie erklären Sie sich, dass ein großer Teil der Rezensenten feindselige und ausfallende Besprechungen schrieb, indem sie nicht nur die Kunst, sondern vor allem den Künstler persönlich angriffen?

Nach meinem Verständnis richteten sich die Kritiken gegen fünf Kernpunkte in Kitajs Kunst. Der erste war, dass Kitaj im Laufe der Jahre in seinen Werken der eigenen Person, seinen Erfahrungen und Überzeugungen einen immer größeren Stellenwert einräumte. Der zweite war, dass er Maler und Autor zugleich war und dass die Themen, um die es jeweils ging, eng miteinander verwoben waren, obgleich sich beide Ausdrucksformen getrennt voneinander entwickelten. Der dritte Punkt bezog sich auf die Bewunderung,

die Kitaj anderen großen Künstlern und Schriftstellern entgegenbrachte (Degas, Cézanne und Kafka etwa). Punkt vier war, dass er in späteren Jahren zunehmend neue Maltechniken erprobte, die sich durch immer größere Einfachheit, Klarheit, einen roheren Strich und Freude an einer derben Eigentümlichkeit des fertigen Bildes auszeichneten. Und der fünfte betraf das Ausmaß, in dem diese Direktheit, ob nun im Bezug auf das Thema, die Technik oder seine Selbstentblößung die vier bereits erwähnten Eigenschaften durchdrang. Ich bin davon überzeugt, dass eben diese fünf Punkte die Ausstellung zu einem Erlebnis für viele Besucher machten, genauso wie sie grundsätzlich seine Kunst zu einem Erlebnis machen.

Neben Motiven oder Ideen, die vom Künstler unabhängig existieren, wohnt jedem Kunstwerk stets die individuelle Persönlichkeit seines Schöpfers inne. Damit macht er oder sie zugleich, egal wie sehr der Künstler auch versucht, eine spezifische Einsicht oder eine universelle Wahrheit auszudrücken, die eigene Existenz in der Welt und die eigene Sicht darauf geltend. Zuvor wählt jeder Künstler die Ausdrucksform aus, die er sich aneignet, weiterdenkt oder neu erfindet. Kitaj entschied sich zunehmend für Formen, die es ihm ermöglichten, die Aufmerksamkeit nachdrücklich auf sein eigenes Erleben der Welt, seine Überzeugungen und Fantasien zu lenken. In einem Großteil der Anfeindungen der 1994er-Retrospektive schwang der Vorwurf mit, dass Kitaj mit seiner expliziten und kraftvollen Art die Grenzen des Akzeptablen überschreite und dass es schlichtweg überambitioniert sei, sich mit derart vielen und unterschiedlichen Dingen zu beschäftigen. Kritik allerdings, die so argumentiert, verstößt gegen zwei wichtige Prinzipien: Erstens ist grundsätzlich jede Ausdrucksform oder Haltung in der Kunst vertretbar, wenn sich so eine bestimmte Idee mit maximaler Wirkung kommunizieren lässt. Kitajs vermeintlicher Exzess ist daher genauso vertretbar wie die vornehmste Zurückhaltung, strikte Konzentration auf Beobachtetes oder lyrische Abstraktion beim Malen. Das zweite Prinzip besagt, dass jede künstlerische Position zu begrüßen ist, wenn der Künstler sich selbst gegenüber stets ehrlich ist. Und dabei sollte es nicht um die Frage gehen, ob dem Kritiker das Resultat persönlich gefällt (der natürlich das Recht hat, etwas zu bewundern oder zu hassen). Die Entscheidung, eine Vielzahl von Motiven und Ideen, Selbstentblößung und Einfallsreichtum zu zentralen Merkmalen seiner Arbeit zu machen, war ganz allein Kitajs Entscheidung, der davon überzeugt war, dass man gar nicht ambitioniert genug sein kann, wenn es darum geht, eine wirklich eigene Kunst zu erschaffen. Dabei solle man – davon war er ebenfalls überzeugt – keine Angst haben, gegen guten Geschmack zu verstoßen (was einige der Kritiken ihm ebenfalls vorgeworfen hatten). Kitaj hat eine ganz eigene Welt geschaffen und es gleichzeitig anderen ermöglicht, diese zu betreten, was viele auch mit Genuss taten. Aus dem oben Gesagten lässt sich schließen, dass Kitajs Wunsch, auch Texte in den Blick des Betrachters zu rücken und so eigene Kommentare zu den Werken anzubieten, ein selbstverständlicher Teil seiner künstlerischen Praxis war (und der vieler Künstler vor ihm). Kritiker bemängelten, durch das Mitliefern der Interpretationen des Künstlers verhindere die Tate Gallery, dass die Werke für sich selbst sprächen oder unvoreingenommen von anderen interpretiert werden könnten, wobei der Inhalt der Verrisse selbst gerade dies widerlegte. Viele andere fanden die Texte hingegen hilfreich, gerade weil sie der Künstler selbst verfasst hatte, während Kitaj selbst betonte, seine Sicht der Werke sei nicht die einzig mögliche.

Außerdem wurde Kitajs Beschwören von Namen und Werken großer kanonischer Künstler und Schriftsteller hartnäckig kritisiert. Kitaj wurde lächerlicherweise unterstellt, dass er sich diesen Vorgängern ebenbürtig betrachtete. Bereits die Art und Weise, in welcher sich seine Begeisterung offenbart, widerlegt dies. Aber viel grundsätzlicher erscheint es doch ziemlich unfair, einen Künstler anzugreifen, der ganz offen zugibt, in der Schuld anderer zu stehen, wo sich doch die meisten Künstler von der Kunst der Vorgänger inspirieren lassen. Nur weil dies für viele ein innerer Vorgang ist, bedeutet das nicht, dass es sich für andere nicht schickt oder gar erniedrigend ist, die Quellen explizit zu benennen. Kitaj wurde von Andrew Graham-Dixon in *The Independent* (am 28. Juni 1994) beschuldigt, ein „chronischer Wichtigtuer zu sein, der musenhafte Inspiration von einer stattlichen Zahl wichtiger Schriftsteller und Maler für sich beansprucht". Aber für Kitaj waren große Kunst und ihre Schöpfer Gegenstand ständigen und fieberhaften Erkundens und das vollkommen unabhängig von der eigenen Stellung. Ihn dafür zu kritisieren, dass er das, was ihm wichtig war, in den Mittelpunkt seiner Kunst stellte, ergibt keinerlei Sinn. Im Kern jedoch ging es vor allem um das Ergebnis; und das war uneffektiv, fanden viele Kritiker, einige gar lächerlich. Auch wenn es notwendig ist, Ablehnung offen artikulieren zu können, hätten die nicht eingeweihten Leser jener Zeitungen, die die extremen Angriffe publizierten, von einer zweiten Meinung doch sehr profitieren können. Zu harsche Kritik hält nämlich davon ab, sich eine Ausstellung überhaupt anzusehen.

Das Verwegene, Rohe und die (spielerische) Eigentümlichkeit der späten Arbeiten wurde verschiedentlich als „schludrig" kritisiert, die Bilder fungierten angeblich nunmehr als „Illustrationen" der Ideen Kitajs. Dabei entstanden diese erst im Malprozess selbst. „Illustration" hin oder her, jedes Sujet erwacht erst in der Intensität der physischen Handlung. Gemälde und Gegenstand verschmelzen. In der Rauheit artikuliert sich für Kitaj die Dringlichkeit, sowohl des Sujets als auch der Form des „malerisch-zeichnerischen" Ausdrucks, an der er wie besessen arbeitete. Jedes seiner Bilder ist vollendet: Kitaj arbeitete daran (egal ob kurz oder lang), bis er den Punkt erreicht hatte, an dem es als Bild, Idee und Objekt für sich stehen konnte. Obgleich es zwischen Kitaj und anderen Künstlern seiner Zeit viele Parallelen gibt, arbeitet kaum einer von ihnen in dieser Weise. Das Ungewohnte seiner Arbeitsweise mag ein Grund gewesen sein, warum so viele Kritiker sie so schwer akzeptieren konnten.

Auch wenn es auf beiden Seiten des Atlantik Ausnahmen gibt, zeichnet sich amerikanische Kunst sowohl materiell als auch emotional oftmals durch eine erfrischende, unverblümte Faktizität aus, wogegen die nicht minder schätzenswerte britische Kunst eher von nuancierterer Sensibilität geprägt ist. Trotz der gewollt zweideutigen Aussage seiner beinahe filmszenenartigen Bilder, blieb Kitaj eher dem amerikanischen Ansatz treu. Wie die Person, die sich in seinen Schriften offenbart, war auch seinen Bildern etwas Aufrichtiges, nahezu Ungeschütztes eigen. Aber die Nachdrücklichkeit, mit der seine Bilder und Texte Botschaften transportierten (über sich selbst oder das Leben), war manchem englischen Kritiker zu viel. Es schien beinahe, als seien die von Kitaj aufgeworfenen Themen als durchaus befunden worden, die Vehemenz, mit der er sie ausdrückte, hingegen nicht. Dieses vermeintliche Problem (aus meiner Sicht war es alles andere als das) verschlimmerte sich nun also, als in der Tate-Retrospektive die beiden Ausdrucksformen kombiniert eingesetzt wurde. Wäre es dabei nicht für alle Seiten ge-

winnbringender gewesen, wenn die Kritik Kitajs außergewöhnlicher Agilität mit mehr Offenheit begegnet wäre und wenn sie diesen bereichernden Beitrag zur britischen Kultur begrüßt und sachlich analysiert hätte – die beiden Ausdrucksformen eines Künstlers, wie England ihn bislang noch nicht gesehen hatte?

Warum haben diese Besprechungen Ihrer Meinung nach Kitaj so tief getroffen? Warum hat er den ‚Fall‘ nie vergessen können?

Ich habe den Eindruck, dass die geballte Masse feindseliger Kritik ihm wie eine öffentliche Absage an sein künstlerisches Projekt, ja beinahe seiner ‚raison d'être‘, vorgekommen sein muss, in der Stadt, die ihm Heimat geworden war. Nachdem er derart hart gearbeitet hatte – sowohl an seinen Bildern als auch den Texten – und eine wirklich große Ausstellung geschaffen hatte, die das Wesen seines künstlerischen Anspruchs derart klar formulierte, musste es für ihn schmerzlich gewesen sein, dass die Rezensenten sich kaum die Mühe machten zu erklären oder zu verstehen, worum es ihm eigentlich ging. Dabei hatte uns die Eröffnung Mut gemacht, bei der die Stimmung beinahe euphorisch gewesen war. Es ist übrigens wichtig sich zu erinnern, dass es auch positive Reaktionen in der Presse gab, einige gleich zu Anfang. Am Ende der Eröffnungsfeierlichkeiten musste Kitaj den Eindruck gehabt haben, sein leidenschaftliches Projekt werde wahrgenommen und geschätzt. Umso heftiger war deshalb der Schock, als es bald darauf in der Presse auf breiter Front attackiert wurde und zwar mit einer Leidenschaft, die seiner eigenen gleichkam. Denjenigen, die seine Kunst schätzten, erschien der Ausbruch an Feindseligkeit vollkommen übertrieben und gleichzeitig, aufgrund des persönlichen Charakters der Anfeindungen, als weit von allem entfernt, was moralisch überhaupt noch vertretbar war. Und als sei damit nicht bereits auf ewig verhindert, dass Kitaj ‚die Sache‘ jemals wieder vergessen würde, brannte sich das Ganze mit dem tragischen und vollkommen unerwarteten Tod seiner Frau Sandra Fisher zwei Wochen nach Ende der Ausstellung unauslöschlich ein. Da sie den Angriff der Presse mit ihm gemeinsam erlebt und durchlitten hatte, konnte er nicht anders, als ihren Tod mit den extremen Attacken in Verbindung zu bringen.
Ein entscheidender Faktor, den ihm viele Kritiker übel nahmen, war die Art und Weise, wie Kitaj auftrat. Mit am schlimmsten bei diesen Verunglimpfungen, die ja einem Verstoßen glichen, muss für ihn also die Feindseligkeit gewesen sein, die ihm persönlich entgegengebracht wurde. Vor diesem Hintergrund kann man verstehen, warum Kitaj die Angriffe großteils als antisemitisch motiviert betrachtete. Unter den vielen Identitäten, mit denen er in seiner Kunst spielte, war, zumindest im Spätwerk, die jüdische stets die zentrale. Es ist vorstellbar, dass Kitajs Überzeugung, die Angriffe seien antisemitisch motiviert, nicht auf einen bestimmten Artikel zurückging – mir selbst ist keiner bekannt, der in diese Kategorie fallen würde –, sondern eher darauf, dass er sie als Hetzjagd, bei der alle Register gezogen wurden, wahrnahm: auf einen Juden, der sich an der jüdischen Geschichte, oft an den tragischen Aspekten, abarbeitete und sie ins Zentrum seiner Arbeit rückte. Während der Ausstellung in der Tate, am 29. Juli 1994, beschrieb der amerikanische Kritiker David Cohen in *Forward* die Angriffe so: „Das britische Understatement ist ihm stets fremd geblieben (...) Was ihnen nicht gefällt, ist, dass er ein aufdringlicher amerikanisch-jüdischer Wichtigtuer ist. Das muss man erstmal schlucken. Das allerdings bedeutet nicht, dass sie keine Amerikaner oder Juden mögen.“

Meine Jahre mit Kitaj
Tracy Bartley

Viele Male schon habe ich versucht, diesen Essay anzufangen. Es ist viel schwieriger, als ich es mir vorgestellt hatte – wohl weil ich das Ende kenne –, und noch immer wird mir das Herz dabei schwer. Meine fast zehn Jahre als Kitajs Assistentin waren für mein Leben entscheidend. Diese Jahre waren erfüllt. Ich liebte meine Arbeit – und den Mann, für den ich arbeitete. Manchmal sagte er im Scherz zu anderen, mein Job bestehe darin, wie seine Frau zu sein, ohne das Bett mit ihm zu teilen. Ich wurde seine Vertraute und versuchte, seine Kreuzritterin zu werden. Unsere gemeinsame Routine formte meine Tage. Seine Abwesenheit in unserem Leben ist immer noch schmerzhaft spürbar, fünf Jahre nach seinem Tod.

Ich lernte R. B. Kitaj in seinem Haus im ruhigen Viertel Westwood in Los Angeles kennen, an einem Spätsommertag im Jahr 1997. Als ich seine Einfahrt hinauffuhr, hatte ich keine Erwartungen. Weder war ich mit seinem Werk vertraut noch mit den Ereignissen, die ihn bewogen hatten, zusammen mit seinem halbwüchsigen Sohn Max nach Los Angeles zu ziehen – also mit den vernichtenden Kritiken seiner großen Retrospektive in London und mit dem Tod seiner geliebten Frau Sandra. Meine Freundin und Mentorin Mildred Constantine, die mit mir am Getty Conservation Institute arbeitete, hatte darauf bestanden, dass wir den neu zugezogenen Kitaj besuchten, um ihn als Redner für ein von uns ausgerichtetes Symposium über die Konservierung von Kunst der Gegenwart zu gewinnen.

Wir kamen wie vereinbart pünktlich um halb fünf nachmittags an und wurden an der Tür von Kitajs Assistentin Charlotte empfangen, die mit ihm und seinem Sohn Max aus London gekommen war. Kitaj erwartete uns in der Küche, uns wurde Saft oder Wasser und ein Sitzplatz angeboten. Mir fiel nicht gleich auf, dass es kaum Möbel im Haus gab – ich war fasziniert von den riesigen Bücherstapeln auf dem Boden und der Menge an Kunstwerken, die an den Wänden lehnten. Kitaj hatte seine umfangreiche Bibliothek und Sammlung noch nicht fertig ausgepackt, wobei viele dieser Stapel all die Jahre hindurch, die ich mit ihm verbrachte, stehenblieben. Eine mitteilungsbedürftige Katze, Kitty Kitaj, schlich dort überall herum. Und was mir auf den ersten Blick auffiel, war das hellgelb gestrichene Atelier hinter dem Haus; das Dach war noch im Bau.

Unser Treffen verlief nicht ohne Diskussionen. Anfangs beharrte Kitaj darauf, dass ihm die Zukunft seiner Arbeiten egal sei. Am Ende gab er uns Recht, dass es sich lohne, ein Vermächtnis zu bewahren, und sagte zu, auf unserer Konferenz im kommenden Frühjahr zu sprechen. Wir blieben in Kontakt, und eines Tages im Spätherbst rief er an und lud mich zu einem weiteren Besuch ein. Er sagte mir, dass Charlie nach England zurückkehren würde, und bot mir Kost und Logis in seinem Haus an, im Austausch gegen ein wenig leichte Büroarbeit und dafür, dass ich Max zur Schule bringen und abholen würde. Er gab mir ein neues Exemplar von Philip Roths *Sabbaths Theater* zu lesen und erklärte, die Hauptfigur des Romans sei ihm nachempfunden, auf der Grundlage von Gesprächen, die er über Jahre hinweg mit seinem guten Freund Roth geführt habe, vor allem nach Sandras Tod. Er zeigte mir auch sein eigenes zerlesenes Exemplar, voller säuberlicher roter Markierungen für jede Referenz, die er auf sich selbst zurückführte. Ich las das Buch von vorne bis hinten durch. Ich nahm sein Angebot an.

Kitaj nannte das Haus in Westwood liebevoll „West West", nach dem Grafen West-West aus Kafkas *Schloss*. Es war 1935 erbaut worden, und gerüchteweise hatte es Peter Lorre | **S. 224** gehört. Kitaj verwandelte jeden Raum – bis auf Max' Zimmer – in

eine Galerie und Bibliothek; am bekanntesten wurden die „Jüdische Bibliothek" und das „Cézanne-Zimmer". Er ließ den Architekten im ganzen Haus Bücherregale anbringen, die bis auf die halbe Wandhöhe reichten, und füllte sie mit seinen gewaltigen Sammlungen: Kunstgeschichte (mit einem besonderen Schwerpunkt auf Cézanne), Film, Judaica, amerikanische Lyrik ...

Auch in Los Angeles baute er die Sammlung weiter aus. Er pilgerte regelmäßig zu den wenigen und erlesenen Antiquariaten, die es in der Stadt noch gab, und stöberte eifrig dort herum: Gene de Chene Books (inzwischen geschlossen), Wilshire Books (leider ebenfalls geschlossen), Alias Books und Berkelouw Book Dealer (konnte man gut mit einem Abstecher zum Los Angeles County Museum of Art verbinden). Und ich war täglich auf amazon.com, um für ihn Bücher zu bestellen, die er während seiner morgendlichen Zeitungslektüre entdeckt hatte.

Unsere Beziehung entwickelte sich, und nach ein paar Monaten gestalteten wir das Arrangement ein wenig um. Ich zog wieder aus und willigte zugleich ein, meine Arbeit am Getty für eine Vollzeitstelle als Kitajs Assistentin aufzugeben.

Die nächsten neun Jahre verbrachte ich jede Woche von Montag bis Freitag mit Kitaj; von seiner Rückkehr aus dem Café um 10:30 Uhr vormittags bis zu seinen frühen abendlichen Ritualen. Ich begleitete ihn bei Ausflügen und chauffierte ihn durch die Stadt. Zusammen erkundeten wir Museen und Buchhandlungen. Ich fuhr ihn, wenn er Freunde in ihren Häusern oder Ateliers besuchte, und ging ihm zur Hand, wenn er irgendwo in Los Angeles einen Vortrag hielt. Mit niemandem verbrachte ich mehr Zeit als mit ihm.

Kitajs Tage folgten immer dem gleichen Rhythmus:
4:30 Weckerklingeln.
5:30 Aufbruch zu Fuß ins Westwood Village, mit Zwischenhalt, um die *Los Angeles Times* zu kaufen, freitags und sonntags auch die *New York Times*.
6:00 Ankunft am Coffee Bean, wenn es aufmachte, um sich seinen Lieblingstisch zu sichern. Großen schwarzen Kaffee bestellen, einfachen Bagel mit Butter und Kleie-Muffin. Lesen und schreiben.
10:00 Aufbruch aus dem Café.
10:30 Rückkehr nach „West West", sofort in eins der Ateliers; zeichnen oder malen.
12:30 Mittagessen. Suppe oder Getreidekost und Gespräch.
13:30 Siesta (lesen und ausruhen).
15:30 Rückkehr ins Mal-Atelier.
16:30 Besuch empfangen oder weitermalen.
18:30 Abendessen (donnerstags und sonntags mit Familie).
20:00 Zu Bett gehen, lesen und schlafen.
 Und wieder von vorne.

Die Morgenstunden – der Weg ins Café, auf dem er, wie er bekannte, zu Sandra sprach und sie um Rat fragte – und die Zeit im Café, in der er las und schrieb, waren von größter Bedeutung für seine Arbeit im Atelier. Er las etliche Bücher gleichzeitig, dazu die *New York Times,* deren aktuelle Literaturbeilage, die *New Republic* und die Kunst-

magazine, die er am Kiosk fand. Er kehrte mit Stapeln von gelbem Normpapier zurück, bedeckt mit seiner sorgfältigen Handschrift – immer in roter Tinte –, die ich dann transkribieren sollte, sowie mit Servietten aus dem Café voller Kompositionsskizzen, Entwürfe und Notizen zu dem Werk, an dem er gerade arbeitete. In diesen Morgenstunden schrieb er sein *Second Diasporist Manifesto*. Und viele Aufsätze, Kurzgeschichten, auch die Rohfassung einer Autobiografie. Diesen unvollendeten Abriss unter dem Titel *Confessions. How to Reach × Years in Jewish Art* begann er 2001 als knapp formulierte Lebenserinnerungen – so handelte er seine Kindheit ab und gelangte bis zu seiner Zeit bei der Handelsmarine und seinen Erlebnissen in Europa. „Ich wurde auf einem norwegischen Frachtschiff geboren…". Als er beim Aufschreiben seiner Vergangenheit in der Gegenwart ankam, verlegte er sich auf Tagebucheinträge – die am 1. März 2007 mit den Worten „Gescheitert, wie immer gescheitert!" enden.

Jeden Tag gab er mir seine Café-Notizen, damit ich sie am Computer abtippte. Die Transkripte nahm er dann am nächsten Tag wieder mit, redigierte darin herum und schrieb weiter auf seinem gelben Papier. Dieser Prozess setzte sich solange fort, bis er einen Text hatte, mit dem er zufrieden war.

Kitajs Haus in Westwood war die Brutstätte seiner Gedanken, seines Schreibens und seiner Kunst, jeder Raum war angefüllt mit Erinnerungen, Andenken, Prüfsteinen des Erlebens. Das karge Mobiliar war durchsetzt mit bedeutungsschweren Stücken: der große achteckige Tisch im Wohnzimmer, bedeckt mit Visitenkarten, Büchern und Zeitungsausschnitten aus den Londoner Jahren, als Sandra auf dieser Tafel Mahlzeiten servierte und ringsum die Maler der *School of London* saßen, Dichter, Freunde und Familie; oder der mit Farbspritzern übersäte Hocker in Kitajs Atelier, der ebenfalls mit ihm und Max aus London hergereist war. Aber es waren die Kunst und die Bücher, denen man sich nicht entziehen konnte. Das Haus war voll, die Erinnerungen und Geschichten greifbar. Kitaj sagte mir einmal, das eigene Heim sei das größte Kunstwerk, das man schaffe. Sein Haus und Atelier waren der Ausweis eines Mannes, der für die Schönheit und für das Wissen lebte.

Das Wohnzimmer diente ihm als Zeichenatelier, mit Wänden, an denen er von der Decke bis zum Boden mit Reißzwecken die langen leeren Blätter seines „Porridge-Papiers" aufhängen konnte. In den 1970er Jahren hatte sein Freund David Hockney ihn mit diesem groben Papier bekannt gemacht; Hockney hatte es ausprobiert und nicht gemocht und dann an Kitaj weitergegeben. Von jener Zeit an zeichnete Kitaj kaum noch auf anderem Papier. Und er war in Sorge, was geschehen würde, wenn sein Vorrat zur Neige ging, denn dieses Papier wurde nicht mehr hergestellt. Seine Zeichnungen fertigte er mit Bleistift und Kohle an, gelegentlich fügte er noch Farbe hinzu. Er sprühte sie mit Fixiermittel ein, bis sie die ledrige Textur hatten, die er mochte. Das Papier wurde dann mit einer Schicht bedeckt, sodass das Bild auf einen Lithografiestein übertragen werden konnte. Diese Arbeitsweise, die der Meisterdrucker Stanley Jones von Curwen Press für ihn entwickelt hatte, war Kitaj am angenehmsten.

Während er mit ihnen beschäftigt war, bewegten sich die Blätter die Wände hinauf und hinunter. Er zeichnete an vielen von ihnen gleichzeitig. Kohle- und Pastellstaub legte sich über den ganzen Raum, während er die Oberflächen bearbeitete und umarbeitete. Neben jedem Blatt oder auf dem Boden davor hingen oder lagen Zeitungs- und Zeitschriftenausschnitte als Quellenmaterial. Wenn er sie gerade nicht verwendete,

bewahrte er diese Ausschnitte in Ordnern auf. Mitunter verwendete er viele Male das-selbe Bild. Er bezeichnete sie als ein „Repertoireensemble", aus dem er sich immer wie-der dieselben „Schauspieler" aussuchte.

Das Malatelier war die umgebaute Garage im Garten hinter dem Haus. Entworfen von Barbara Callas von Shortridge Callas, stand es kurz vor der Fertigstellung, als Kitaj 1996 in Los Angeles ankam. Das Dach aus Zinkpaneelen, sorgfältig von Hand einge-passt, befand sich noch im Bau, als ich für ihn zu arbeiten begann. Das ursprüngliche Garagendach war entfernt worden, und das neue wurde angehoben und abgeschrägt, damit durch eine Reihe von Obergadenfenstern das für ein Malatelier so wichtige Nordlicht einfallen konnte.

Kitaj nannte es das ,Yellow Studio': Es hatte ein helles Chromgelb, das sich im angren-zenden Pool mit schwarzem Boden widerspiegelte, das Gelb von Van Goghs Haus in Arles und von Monets Esszimmer. Neben dem Pool stehend, überragte es den Patio und die Gärten. Kitaj hatte mir erzählt, wieviel Zeit und Sorgfalt er auf seinen Garten in London verwandt hatte. Hier in Los Angeles zeigte er sich weniger engagiert, doch er freute sich über die Riesenfarne, die Feigenbäume und all die bunt blühenden Bäume und Sträucher, die in Südkalifornien so mühelos wachsen.

Oft betonte er, wie wenig typisch für L.A. dieses Atelier war. Ein behaglicher Ort – er hatte kein Bedürfnis nach den Fabrikhallen, die bei den hiesigen Künstlern hoch im Kurs standen. Ein Bettsofa von Mies van der Rohe und Bücherregale nahmen das eine Ende des Raums ein, und weitere Bücher stapelten sich auf dem Boden. Drei Staffelei-en auf Teppichen belegten den Großteil der Fläche. Die Wände waren bedeckt mit sei-nem Quellenmaterial, mit Bildern, Zeichnungen und Andenken. Gemälde in unter-schiedlichen Stadien füllten das Atelier aus, und immer gegenwärtig waren das Port-rät seines Freundes José Vicente beim Rauchen und das von Sandra im Armani-Kleid. Eigentlich war das ganze Haus Kitajs Atelier, auch wenn er in den beiden Räumen am meisten arbeitete. Jedes Zimmer war angefüllt mit Büchern, mit herausgerissenen Sei-ten, die ihn inspirierten und mit den über die Jahre gesammelten Werken der Künstler, die er am meisten bewunderte – vor allem Hockney, Auerbach, Kossoff. Es gab so viele Geschichten. An den meisten Tagen aß er nur einen Teller Suppe – mehr Zeit für Ge-spräche. Kitaj erzählte mir von seiner Kindheit in Cleveland, sprach von seinem Vater, Sigmund Benway, vom Umzug nach Troy und von seiner Mutter und seinem Stiefvater, Dr. Walter Kitaj. Er rätselte, wo Sigmund – der seine Familie verlassen hatte und nach Los Angeles gezogen war, als Kitaj noch ein Kleinkind war – begraben sein mochte. Er erinnerte sich an den Kunstlehrer auf der High School, der ihn durchfallen ließ und später auf einer Vernissage in der Marlborough Gallery in New York auftauchte. Er sprach von seiner Zeit in Wien, wo er seine erste Frau Elsi traf. Von ihrem Umzug nach Oxford und vom Royal College of Art, wo die anderen Studenten ihn für seinen Status als älterer verheirateter Mann mit einem Automobil bewunderten. Von seiner jungen Familie. Davon, dass er seinen Kommilitonen Hockney früh als aufgehenden Stern erkannte – und ihm ein paar studentische Zeichnungen abkaufte, Zeichnungen von Skeletten, die nun stolz im Wohnzimmer von „West West" hingen. Von seinen frü-heren Jahren in Kalifornien, als er in Berkeley und an der University of California in Los Angeles unterrichtete. Und natürlich von seiner Zeit in London. Erst vom Partyle-ben, dann vom trauten Heim. Von Sandra und ihrer künstlerischen Arbeit. Vom kleinen

Max und vom Familienglück. Von der tiefen Traurigkeit und Tragik von Sandras Tod. Von den Umständen, die zu seiner Flucht aus dem London, das er so gut kannte, führten. Davon, dass nach Los Angeles zu kommen, sich in vieler Hinsicht wie eine Heimkehr anfühlte – hier war sein Vater begraben, bei ihm um die Ecke wohnten sein ältester Sohn und die Enkel, seine Tochter auch nur ein Stück die Küste hoch. Hier lebte die Erinnerung an Sandra, die er in Los Angeles kennengelernt hatte, und sein guter Freund David Hockney war in der Nähe. Trotz alledem aber sagte er noch, er fühle sich als Außenseiter – in England zurückgewiesen, weil er Amerikaner war, und in Amerika, weil er so viele Jahre in England verbracht hatte.

Wir diskutierten über Techniken und Materialien. Über seine Lieblingsmalfarben. (Ich liebte es, mit ihm in Künstlerbedarfsläden zu gehen, wo er sich neue Farben mit neuen extravaganten Namen in den Einkaufskorb lud, einfach weil ihm ihre Nomenklatur solchen Spaß machte.) Über seinen Wechsel von großen Leinwänden mit weißer Grundierung zu kleinen Leinwänden nur mit Glutinleim. Über sein „Malen-Zeichnen" und über seine Suche nach einer „jüdischen Kunst".

Er las mir auch vor, meist etwas Lustiges, oft einen Absatz aus dem Buch, mit dem er sich gerade beschäftigte, oder etwas, das ihm bei unseren Gesprächen wieder in den Sinn gekommen war.

Nach dem Mittagessen ging er zurück in sein Atelier, für eine Phase der einsamen, konzentrierten Arbeit. Manchmal waren wir einen Tag lang beide im selben Raum und sprachen kein Wort miteinander, arbeiteten stumm Seite an Seite. An anderen Tagen ließ ich ihn in seinem ‚Yellow Studio' allein, die Tür geöffnet, damit die süße Gartenluft hineinströmen konnte. Da saß er und starrte die Leinwand an, dann zog er sorgfältig einen Strich Farbe darüber.

Seine Siesta am Nachmittag diente ihm eher zum Lesen als zum Ruhen. Er zog sich in sein Schlafzimmer zurück, auch dieses angefüllt mit Büchern und Kunst und spärlich möbliert: nur ein Bett, Bücherregale und Registerschränke voller Drucke.

Ich klopfte um 16:00 Uhr an seine Tür, um sicherzugehen, dass er bereit war, wenn um halb fünf Besuch kam; waren keine Gäste angekündigt, ging er wieder in sein Atelier. Zu Besuch erschienen Freunde, Angehörige, Kollegen, Sammler, Bewunderer. Es gab Besucher, die er seit seiner Kindheit kannte, und welche, die er zum ersten Mal traf. Der Zeitpunkt 16:30 Uhr ermöglichte liebenswürdige, wenngleich manchmal abrupte Abschiedsszenen, denn um 18:00 Uhr stand das Abendessen auf dem Tisch und davor sah er gerne noch eine Weile fern.

Er aß wenig. Seit einem Herzinfarkt in den 1980er Jahren sorgte er sich um sein Gewicht und wog sich jeden Tag. Seinen Appetit sparte er sich für die Gourmetmahlzeiten im Familienkreis auf, die seine Schwiegertochter sonntags zubereitete und von denen er mir dann montags in allen Einzelheiten berichtete. Nach dem Abendessen sah er noch ein wenig fern – ein Baseballspiel zur Saison oder einen Spielfilm im Kabel. Immer hatte er eine Programmzeitschrift bei sich liegen und suchte nach Lieblingssendungen – *Die roten Schuhe*, *The 39th Parallel*, alles von Michael Powell, Western, Klassiker, alles mit Julia Roberts oder Andie MacDowell.

Wenn er um acht Uhr zu Bett ging, las er abermals, bevor er einschlief. Er sagte mir, er träume oft davon, wieder mit Sandra vereint zu sein. Und er freue sich darauf, dass diese Träume wahr würden – wenn das möglich sei.

In seinem letzten Jahr änderte sich die Routine, und das war, glaube ich, der Anfang vom Ende. Bei ihm wurde die Parkinsonsche Krankheit diagnostiziert. Er litt unter furchtbaren Rückenschmerzen – ein eingeklemmter Nerv –, die es ihm schwer machten, längere Zeit in einer Haltung zu verharren, und noch schwerer, sich zu bewegen. Er begann am Stock zu gehen, aus Angst zu stürzen. Die Einträge im Kalender auf der Küchenablage wandelten sich. Aus Besuchen von Kuratoren, Fans und Freunden wurden Besuche bei diversen Ärzten und Termine zur Krankengymnastik. Er war nicht mehr imstande, zu Fuß ins Café zu gehen, und so verlor er diese frühen Morgenstunden, in denen er durch Westwood geschlendert war und mit Sandra gesprochen hatte. Wir versuchten, ihm im Haus einen Platz zum Lesen und Schreiben einzurichten, aber es war nicht dasselbe. Es schlug ihm aufs Gemüt und verdüsterte ihm den Blick in die Zukunft.

Ich las einmal einen Artikel, in dem dringend geraten wurde, niemals als persönlicher Assistent für jemanden zu arbeiten, der an Depressionen leidet. Das war am Ende meiner Zeit mit Kitaj, und ich glaubte, ich verstünde seinen Kummer, seinen „schwarzen Hund". Heute sehe ich, dass der viel größer war, als ich es mir vorstellen konnte.

Ich erinnere mich an einen Mann, der mich zum Lachen brachte, der größten Wert auf Freundlichkeit legte, dem die Familie über alles ging, der sich selbst unerschütterlich treu war, dem es unangenehm war, wenn Dinge sich seiner Kontrolle entzogen. Er ist ein Mann, den ich in höchstem Maß bewundere.

Sabbaths Theater war nur das erste von vielen Büchern, die Kitaj mir in diesen Jahren gab. Das letzte war *Monsieur Proust* von Céleste Albaret. Es sind ihre Erinnerungen an jene neun Jahre, die sie für Marcel Proust arbeitete – und daran, wie sie an seiner Seite war, als er starb. Leider las ich es erst nach Kitajs Tod.

Die neuen Eigentümer des Hauses in Westwood haben das ‚Yellow Studio' braun gestrichen. Ich fahre vorbei und recke meinen Hals, um es durch die Jacaranda-Blüten zu erspähen. Aber es ist fort.

10
Rückzug

My Cities (An Experimental Drama), 1990–1993

Öl auf Leinwand, 183 × 183 cm

„Die drei Hauptdarsteller repräsentieren mich, als junger Mann, in mittleren Jahren und im Alter. Hinter ihnen befindet sich ein Bühnenvorhang, verziert mit großen Anfangsbuchstaben von Städten, in denen ich gelebt oder geliebt habe (…). Der Laufsteg, auf dem die Figuren durchs Leben schreiten und stolpern, wird zum Dach einer Baseball-Ersatzbank, auf die ich versucht habe, einige meiner Dämonen (Fragt nicht!) zu zeichnen, farblose Gespenster, nur durch eine dünne Schicht getrennt von den drei Hauptdarstellern oben, wie auf einer Predella."
• R. B. Kitaj, 1994

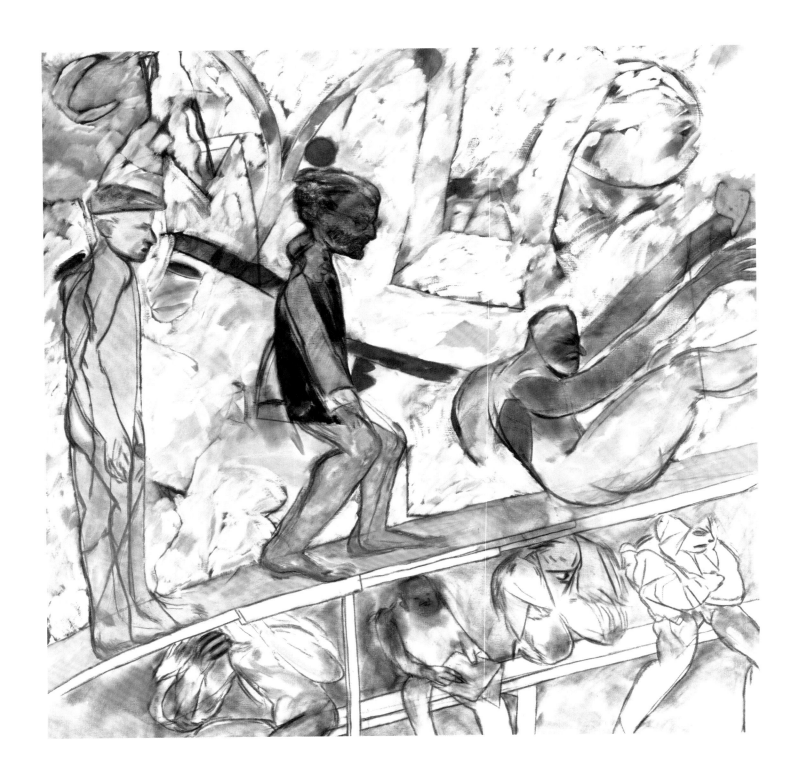

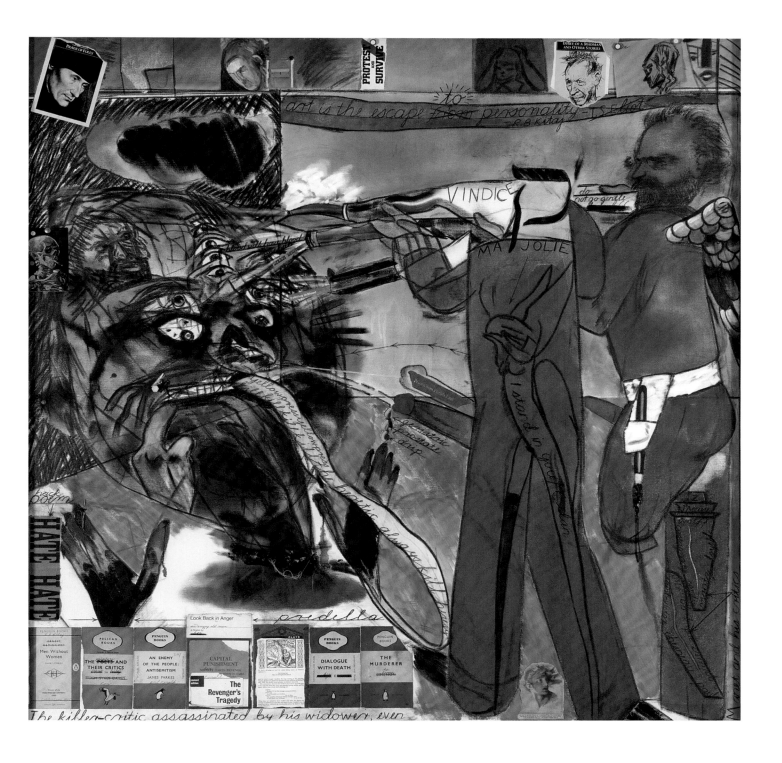

The Last of England (Self Portrait), 2002

Öl auf Leinwand, 122 × 122 cm

„Dann verließ ich England für
 immer." • R. B. Kitaj, ca. 2003

Dreyfus (After Méliès), 1996–2000
Öl auf Leinwand, 91 × 91 cm

„Vor hundert Jahren wurden Oscar Wilde, Whistler und Dreyfus aus Hass gegen den Außenseiter, den Ausländer, den Juden angefallen und zerrissen. Alle drei wehrten sich gegen Feinde, die sie mit unlauteren Mitteln angriffen. Und sie wehrten sich, allen Widrigkeiten zum Trotz, gegen eine feige Presse und deren Söldner. (…) Diese kleinen Kriege waren wie Vorspiele zu einem elenden Jahrhundert, in dem viele Millionen Außenseiter, Ausländer und Juden in viel wirklicheren Kriegen ermordet wurden." • R. B. Kitaj, ca. 1997

4 a.m., 1985
Öl auf Leinwand, 92 × 117 cm

„Eine der Hauptquellen für *4 a.m.* ist ein Tafelbild von Uccello, es zeigt Männer beim Versuch, eine Tür einzuschlagen und eine verängstige jüdische Familie in dem Zimmer dahinter zu ermorden, dessen Inneres Uccello ebenfalls zeigt. Ich habe das Zimmer bevölkert in der Art von Benjamins Haschisch-Visionen. Der seltsame Stuhl links ist ein traditioneller Beschneidungsstuhl. Das kleine Mädchen blickt durch das Guckloch und berichtet vom Fortschritt der Männer beim Zerschlagen der Tür." • R. B. Kitaj, 1994

215

Eclipse of God (After the Uccello Panel
Called "Breaking Down The Jew's Door"), 1997–2000
Öl und Kohle auf Leinwand, 91 × 122 cm

Los Angeles No. 9, 1969–2002

Öl auf Leinwand, 152 × 121 cm

„Diesen Siebdruck auf Leinwand machte ich in den Sechzigern in London und vergaß ihn dann etwa 35 Jahre lang. Als ich ihn in L. A. auspackte, sah ich, dass das Viertel rechts unten frei geblieben war und ich dort noch etwas malen konnte, also tat ich das. Ich malte eine Version des schwarzen Autos von Robert Franks berühmtem Foto, mit Sandra (Haar rot gefärbt) und mir. Die Engel, im Gespräch im Auto. Abstraction-Création war eine Avantgarde-Gruppe von abstrakten Künstlern in Paris, und diese Ausgabe ihrer Zeitschrift erschien 1932, im Jahr meiner Geburt. Ich habe sie 70 Jahre später in Los Angeles wiederveröffentlicht." • R. B. Kitaj, 2003

abstraction
création
art non
figuratif 1932

Los Angeles No. 19 (Fox), 2003

Öl auf Leinwand, 91 × 91 cm

„Mein Bild zeigt Sandra und mich
vor meinem gelben Atelier am Pool
in ‚West West'. Der Fox-Turm ist
angeregt durch den Turm auf dem
Dach des Art-Deco-Kinos in meiner
Straße in Westwood Village."
• R. B. Kitaj, 2003

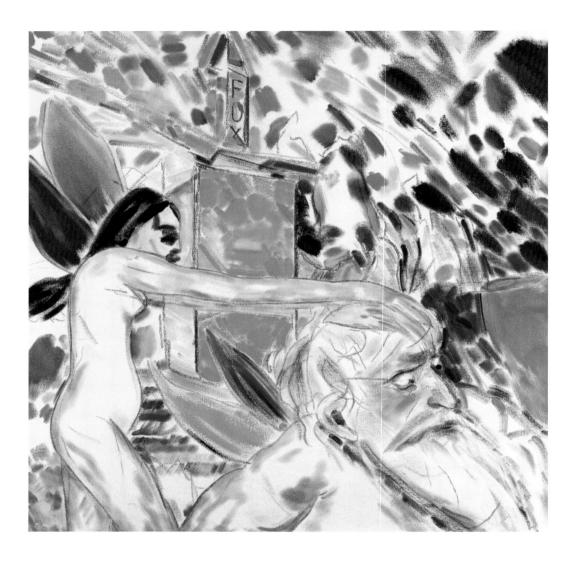

Arabs and Jews (After Ensor), 2004

Öl auf Leinwand, 91 × 91 cm

„Das ist mein drittes Gemälde mit
dem Titel *Arabs and Jews,* ein
Kampf, der – wie ich glaube –
nie enden wird. Dieses Bild geht
zurück auf Ensors Gemälde
Der Kampf. Sie können wählen,
wer der Araber und wer der
Jude ist." • R.B. Kitaj, 2005

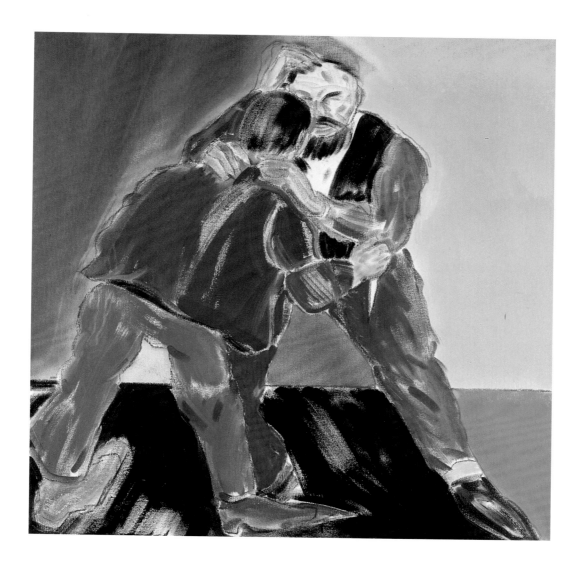

Ego (Three Famous Jews), 2004

Öl auf Leinwand, 91 × 91 cm

„Dieses ‚Ich' basiert auf dem Abraham-Fresco mit verziertem Rand, das in der Synagoge von Dura Europos in Syrien gefunden wurde. Das ‚Ich' reitet das wilde Pferd ‚Es' wie in Freuds berühmtem Bild vom ‚Ich', das das ‚Es' kontrolliert. Die Randfarben wurden angeregt von Moshe Idels Auseinandersetzung mit der Farbtheorie im kabbalistischen Gebet." • R.B. Kitaj, 2005

Id (Three Famous Jews), 2004

Öl auf Leinwand, 91 × 91 cm

„Mein ‚Es' wurde inspiriert von einem Archivfoto in der *Jerusalem Post,* das einen unbenannten jiddischen Schauspieler in Osteuropa vor der Schoa zeigte. Freud schrieb, das ‚Es' sei ‚der dunkle, unzugängliche Teil unserer Persönlichkeit', ein ‚Kessel voll brodelnder Erregungen', ,es hat (…) nur das Bestreben, den Triebbedürfnissen unter Einhaltung des Lustprinzips Befriedigung zu schaffen'. Das unterdrückte ‚Böse' ist im Unbewussten mit dem Es assoziiert." • R.B. Kitaj, 2005

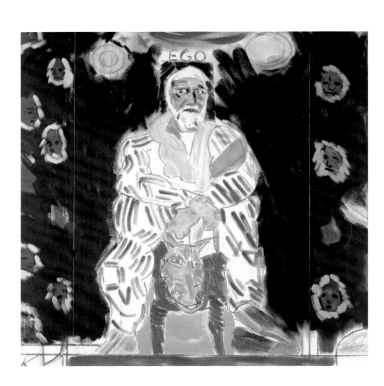

Superego (Three Famous Jews), 2004
Öl auf Leinwand, 91 × 91 cm

„'Über-Ich'. Dies ist von den dreien das am schwierigsten zu erörternde. Zu den komplexen Ideen, die mich in meinem hohen Alter in Erregung versetzen, gehört der Versuch, abstrakte Malerei und menschliche Gestalt irgendwie zu verbinden. Für dieses Bild wandte ich mich einer, – ich bin versucht zu sagen – jüdischen Schule von Malern und Kunstkritikern zu: dem Stain Painting (…). Der *Caput-mortuum*-Klecks in der Mitte trägt die Last menschlicher Gesichtszüge. Dies ist das 'Antlitz' des 'Gewissens', Freuds 3. jüdischer Mann, das Über-Ich." • R. B. Kitaj, 2004

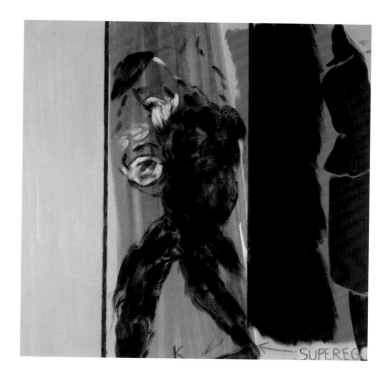

Peter Lorre, 2005
Öl auf Leinwand, 36 × 36 cm

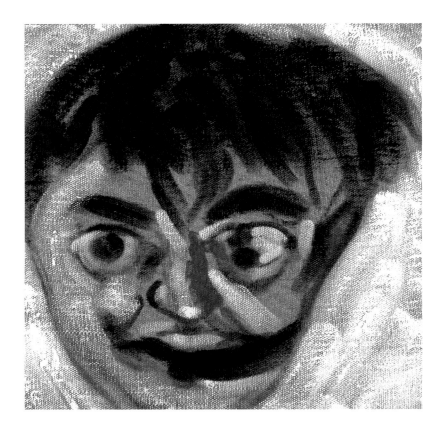

G. Scholem, 2007

Öl auf Leinwand, 46 × 31 cm

„Als ich Mitte der 60er Jahre Benjamin entdeckte, (…) stieß ich auch auf seinen besten Freund, Gershom Scholem, der zum führenden Kabbala-Forscher werden sollte. An Scholem beeindruckte mich, wie er in einem befremdlichen und düsteren Moment in Deutschland sein Leben selbst in die Hand nahm, indem er sich diesem wirklich vernachlässigten Forschungsgebiet (der Mystik) zuwandte, wie es niemand vor oder nach ihm getan hat, sowie dem Land Palästina, wohin er früh und endgültig aufbrach, 1923, nachdem er die hoffnungslose Not der europäischen Juden auf eine unheimliche Weise vorhergesehen und gespürt hatte. • R. B. Kitaj, undatiert

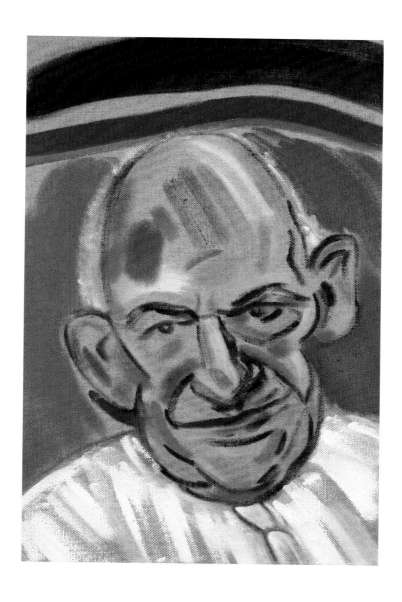

Kafka's Three Sisters, 2004

Öl auf Leinwand, 31 × 46 cm

„Freuds 4 Schwestern wurden im
deutschen Gasofen ermordet. Eben-
so Kafkas 3 Schwestern. Ebenso
Auerbachs Eltern. Und ebenso die
2 Schwestern meiner Großmutter
Helene." • R. B. Kitaj, 2004

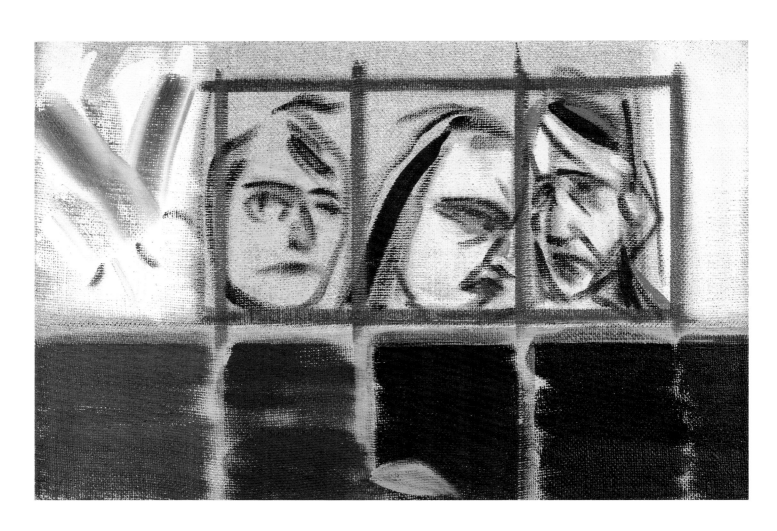

Paul Celan (Black Flakes), 2006

Öl auf Leinwand, 31 × 31 cm

„Kafka, Proust, Freud, Wittgenstein,
Benjamin, Celan etc. verließen
Europa nicht. Sie schrieben in der
Sprache eines Gastlandes! Also
erfindet man in der Kunst die
Tradition eines Gastlandes (Giotto
–Mattise) auf diese Weise neu
und durchtränkt sie mit dem, was
man ist!" • R. B. Kitaj, 2004

Portrait Albert Friedlander, 1990–1993

Kohle auf Papier, 19 × 15 cm

A Jew in Love (Philip Roth), 1988 – 1991
Kohle auf Leinwand, 59 × 34 cm

Isaiah Berlin, 1991 | 92
Kohle auf Leinwand, 51 × 46 cm

Wollheim and Angela, 1980
Kohle auf Papier, 56 × 77 cm

Degas on his deathbed, 1980
Pastell auf Papier, 73 × 51 cm

The Philosopher-Queen, 1978|79

Pastell und Kohle auf Papier, 77 × 56 cm

„Die Philosophen-Königin. Gab es nicht jemanden, einen König, der Philosophen-König genannt wurde? Das brachte mich auf den Titel. Ich weiß nicht mehr, ob der Titel zuerst kam oder nachdem das Pastell fertig war. (…) Der Tagtraum spielt in der Wohnung im Greenwich Village, wo wir das Jahr 1979 verbrachten, und bedeutet nicht mehr als ein Traum. Sandra, die, wie man sieht, doppelt erscheint, und ich waren auf dieser Bühne beinahe glücklich."
• R. B. Kitaj, 1994

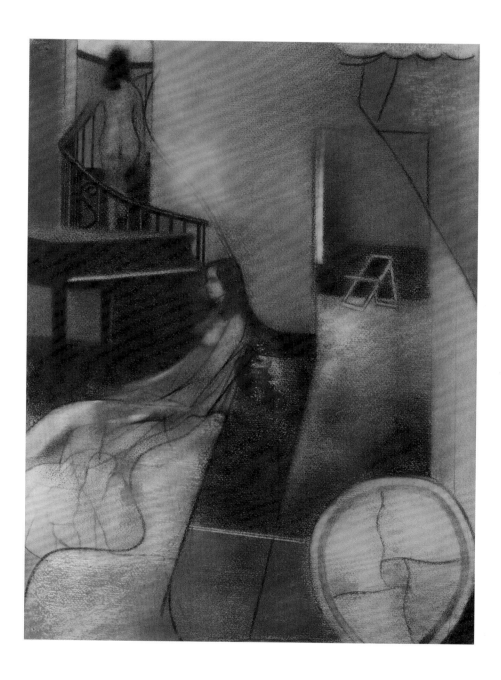

04

05

07

08

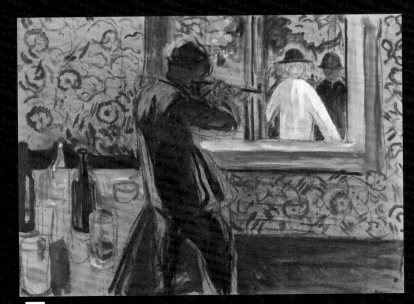

09

10

The Killer-Critic Assassinated by his Widower, Even, 1997
Öl auf Leinwand, 152 × 152 cm

03

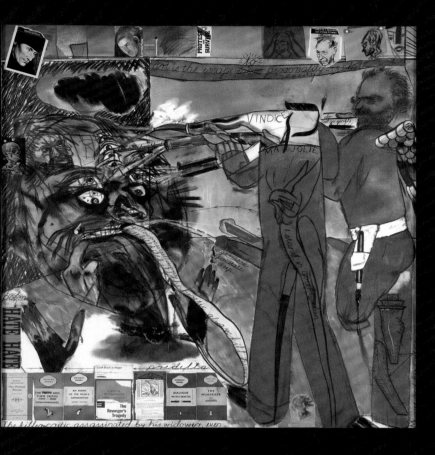

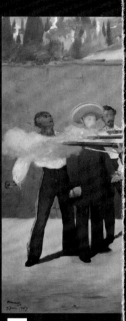

06

01

02

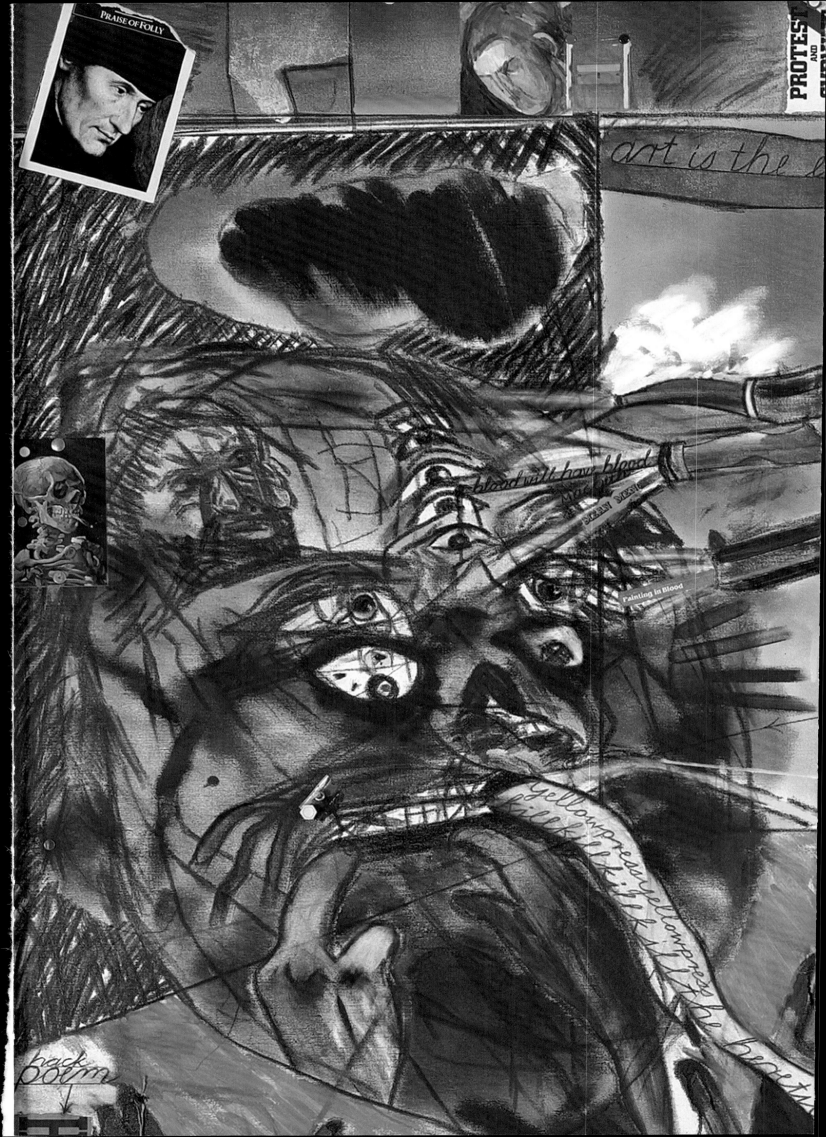